中国传统形象图说

西游记人物
Xiyouji Renwu

李庆瑜　徐华铛　编绘

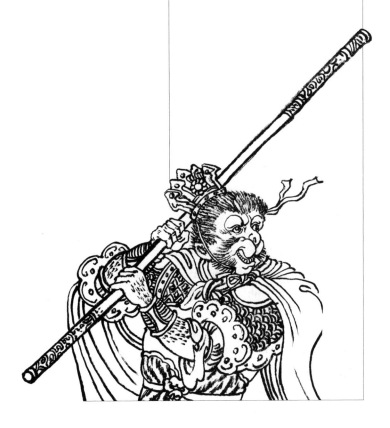

中国林业出版社

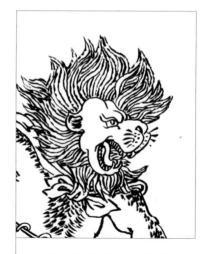

图书在版编目（CIP）数据

西游记人物／李庆瑜，徐华铠编绘.－北京：中国林业出版社，2019.6

（中国传统形象图说）
ISBN 978-7-5219-0138-2

Ⅰ.①西… Ⅱ.①李…②徐… Ⅲ.①《西游记》－人物形象－图案－中国－图集 Ⅳ.①J522.1

中国版本图书馆CIP数据核字（2019）第127755号

策　　划	徐小英　赵　芳
责任编辑	赵　芳

出　　版	中国林业出版社（100009　北京西城区刘海胡同7号） http://www.forestry.gov.cn/sites/lycb/lycb/index.jsp E-mail:forestbook@163.com　电话：(010)83143546
发　　行	中国林业出版社
印　　刷	北京中科印刷有限公司
版　　次	2019年6月第1版
印　　次	2019年6月第1次
开　　本	185mm×260mm
字　　数	392千字
印　　张	17
印　　数	1～3 000册
定　　价	55.00元

民族的灵魂 祖国的象征
——解读中国传统形象

传统，是指世代相传的精神、风俗、道德、思想、艺术、制度等的概括。"传统"一词首先出自《后汉书·东夷传·倭》："自武帝灭朝鲜，使驿通于汉者三十许国，国皆称王，世世传统。"传统在传承和实践的运用中是非常广泛的，可以渗透到人类活动的每一领域，可以冠戴于人类过去经验所表达的每一角落。

中国传统是一种文化，从实质上看，就是中华民族的民族精神。中华民族的民族精神基本凝结于《周易大传》的两句名言之中："天行健，君子以自强不息""地势坤，君子以厚德载物"。自强不息、厚德载物，是中国传统文化的基本精神，是中华民族历史上各种思想文化、观念形态的总体表征，是指居住在中国地域内的中华民族及其祖先所创造、传承、发展的优良文化，民族特色鲜明，内涵博大精深。也就是说，传统是中华民族几千年文明的结晶，除了儒家文化这个核心内容外，还包含民俗文化、道家文化、佛教文化等。

传统形象是指传统物体的形象。中国传统文化为什么能在华夏大地上得到如此广泛的传播，这除了文字的记载，传统的形象起了很大的作用，因为在中国世世代代的老百姓中，很大部分是文盲或半文盲，他们不可能看懂浩繁的文典，更不可能探讨文典中包含的深奥哲理，而主要靠形象化的载体去了解文化，寄托自己的愿望。这一件件历代的传统形象与中国的民族艺术相融合，逐渐成为中国的传统文化。

有位学者说过这样一句话，"中国五千年的灿烂文明史有相当部分是靠出土的工艺美术品书写的。"我认为这句话有一定的道理，因为这些出土的工艺美术品就是传统形象。

传统形象，是我们中华民族的灵魂，伟大祖国的象征，她永远铭刻在每个中国人的心中。

卷首语：

幻趣结合　神奇瑰丽——再现《西游记》人物的艺术形象

一、《西游记》是一部奇特的神魔小说

《西游记》是中国古代四大文学名著之一，它以独特的思想和艺术魅力，将"幻"与"趣"巧妙地结合在一起，充满着奇思异想，开辟了神魔长篇章回小说的新门类。作者吴承恩运用浪漫主义手法，翱翔着无比丰富的想象翅膀，以独特的奇思遐想，把读者带进了神奇的艺术殿堂，感受其独特的艺术魅力。小说由两个部分组成，前一部分讲述了孙悟空的出身和大闹天宫等故事，介绍了去西天取经的缘由。后一部分描写了唐僧师徒西天取经，克服八十一难的艰难经历。小说通过两个部分，成功地塑造了孙悟空这个超凡入圣的理想化形象。

《西游记》的艺术想象奇特，丰富、大胆，融合了佛、道、儒三家的思想和内容，既让佛、道两教的仙人们同时登场表演，又在神佛的世界里注入了现实社会的人情世态，有时还插进几句儒家的至理名言，使它显得亦庄亦谐，妙趣横生，赢得了各种文化层次读者的爱好。一番番春秋冬夏，一场场酸甜苦辣。唐僧师徒在取经路上尽管是险山恶水，妖精魔怪层出不穷，充满刀光剑影，孙悟空的胜利也来之不易，但书中却充满着浓浓的趣味性和娱乐性，给人无穷的艺术魅力。

《西游记》描绘了一个色彩缤纷、神奇瑰丽的幻想世界，创造了一系列妙趣横生、引人入胜的神话故事，其中最为成功的是孙悟空形象的塑造。从孙悟空"仙石迸猴"的传奇诞生，由"美猴王"到"齐天大圣"再到"斗战胜佛"的不平凡的战斗历程，我们看到了一代英雄人物的成长。孙悟空身上"最闪光"之处集中在"英雄性格"这一内在灵魂之中，他虽是一个神话式英雄人物，但他身上所具有的那种富于人性美的英雄品格，反映了那个时代人民群众的美好愿望和理想追求。

踏平坎坷成大道，斗罢艰险又出发。作品通过取经、人和妖魔的斗争及神佛与妖魔之间的关系，告诉人们：为了寻找、追求、实现理想和目标，必然会遇上各种各样的困难和挫折，我们必须去战胜这些困难，克服这些挫折，才能踏平坎坷成大道。

二、精心设计　着意刻画

我们编绘的这本《西游记人物》共设五个篇章，分别为唐僧取经团队、佛教界人物、道教

界人物、妖魔鬼怪形象、其他人物。为这部恢弘的古典名著造像，再现《西游记》人物的形形色色形象，是我们多年的梦想。三年前，我们与中国林业出版社签订了出版合同后，使我们有了圆梦的机会。为了把这个梦圆得更好，必须加深对人物形象的印象，为此，我们在仔细通读了《西游记》原著后，又各自看了《西游记》的电视连续剧。在此基础上，从中挑选出152名有代表性的人物，再进行协商推敲，确定了127名，其中唐僧取经团队6名（包括孙悟空的齐天大圣造型和取经路上造型两次造型），佛教界人物33名，道教界人物44名，妖魔鬼怪形象34名，其他人物10名。对这五个篇章的人物造型我们选用了写实为主的形式。

此后，我们创作出每位人物的文字传记脚本，这是人物形象造型的依据。在对每个人物的具体造型上，我们反复进行设计，尽量突出人物一生中最典型的事件、最本质的精神气质来刻画。如取经路上的孙悟空，选择了他面对险恶的自然环境，纵身跳上高处，右手拿金箍棒，左手当眼罩，机警地遥看前方的形象；唐僧选择了他手拿九环锡杖，全副佛装去西天取经而砥砺前行，塑造了封建儒生的迂腐与佛教信徒的虔诚集一身的形象；猪八戒选择了他面对美食眉开眼笑，在憨厚单纯中折射出好吃懒做的形象；如来佛选择了他双手合掌，端坐在云端的高大伟岸形象；观音，高雅圣洁，美丽慈祥，选择了在南海普陀洛伽山说法的圣观音形象；六耳猕猴选择的形象虽与孙悟空相似，但其眼神却露出凶光；牛魔王选择了他全副武装出来迎战的形象，牛头人身，威风凛凛，双足呈现兽蹄，真称得上气壮如牛；蜘蛛精选择了她美貌妖艳的少妇的形象，而她的蜘爪双手及前胸、足下爬上的蜘蛛则点出了她的原形属性；鹿力大仙选择了一只站立的梅花鹿，披着梅花形外衫朝前行走的形象；青毛狮子怪选择了站立俯冲的形象，他仰鼻朝天，眼光如电，声吼若雷；金翅大鹏雕系印度神话中的凶悍之鸟，选择了金翅鲲头，星睛豹眼，右爪拿方天戟，左爪插腰，强大、智慧、不驯的武将形象；九灵元圣，原是天上东极妙岩宫"太乙救苦天尊"的坐骑，选择了它虽全副武装，却在主人面前吓得四脚伏地，甘于受罚的形象。总之，《西游记》的人物，情节，场面，乃至所用的法宝，武器，我们都极尽自己的能力，让文字与画面能在奇幻中透出生活气息，折射出世态人情，让读者能够理解，乐于接受。

现在，这本《西游记人物》已来到您的面前，让我们一起撩开这本书的帷幕，去探视那一个个千奇百怪、丰富多彩、浪漫绚丽的神话世界吧。

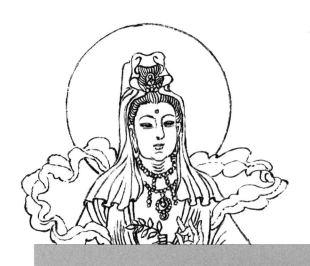

目 录

民族的灵魂　祖国的象征——解读中国传统形象／3

卷首语：幻趣结合　神奇瑰丽——再现《西游记》人物的艺术形象／4

第一篇　唐僧取经团队

唐　僧……………2	"取经路上"孙悟空…6	沙悟净…………10
"齐天大圣"孙悟空…4	猪八戒…………8	白龙马…………12

第二篇　佛教界人物

如来佛…………16	灵吉菩萨………34	笑狮罗汉………52	降龙罗汉………70
燃灯古佛………18	毗蓝婆菩萨……36	开心罗汉………54	伏虎罗汉………72
弥勒佛…………20	骑鹿罗汉………38	探手罗汉………56	东方持国天王……74
观　音…………22	喜庆罗汉………40	沉思罗汉………58	南方增长天王……76
文殊菩萨………24	举钵罗汉………42	挖耳罗汉………60	西方广目天王……78
普贤菩萨………26	托塔罗汉………44	布袋罗汉………62	北方多闻天王……80
地藏菩萨………28	静坐罗汉………46	芭蕉罗汉………64	
大迦叶…………30	过江罗汉………48	长眉罗汉………66	
阿　难…………32	骑象罗汉………50	看门罗汉………68	

第三篇　道教界人物

太上老君……84	哪　吒……106	南海龙王……128	土地公……150
玉皇大帝……86	巨灵神……108	北海龙王……130	阎罗王中的第一殿"秦广王蒋"…152
西王母……88	二郎神杨戬……110	火德星君……132	阎罗王中的第二殿"楚江王历"…154
骊山老母……90	昴日星官……112	水德星君……134	阎罗王中的第三殿"宋帝王余"…156
太乙救苦天尊……92	赤脚大仙……114	雷　公……136	阎罗王中的第四殿"卞官王吕"…158
太白金星……94	镇元大仙……116	闪电娘娘……138	阎罗王中的第五殿"阎罗王包"…160
福　星……96	如意真仙……118	风　伯……140	阎罗王中的第六殿"卞城王毕"…162
禄　星……98	菩提祖师……120	雨　师……142	阎罗王中的第七殿"泰山王董"…164
南极寿星……100	太阴星君……122	门神秦琼……144	阎罗王中的第八殿"都市王黄"…166
紫阳真人……102	东海龙王……124	门神尉迟恭……146	阎罗王中的第九殿"平等王陆"…168
托塔天王李靖……104	西海龙王……126	金顶大仙……148	阎罗王中的第十殿"转轮王薛"…170

第四篇　妖魔鬼怪形象

六耳猕猴……174	铁扇公主……192	鼍　龙……210	金翅大鹏雕……228
灵感大王……176	牛魔王……194	玉兔精……212	白鹿精……230
青牛精……178	九头怪……196	红孩儿……214	白骨精……232
黄袍怪……180	玉面公主……198	虎力大仙……216	金鼻白毛老鼠精…234
黄风怪……182	黄眉大王……200	鹿力大仙……218	艾叶花皮豹子精…236
蝎子精……184	蟒蛇精……202	羊力大仙……220	九灵元圣……238
金角大王……186	百眼魔君……204	狮猁怪……222	黄狮精……240
银角大王……188	蜘蛛精……206	青毛狮子怪……224	
黑熊精……190	赛太岁……208	黄牙老象……226	

第五篇　其他人物

通天河老鼋……244	渔翁张稍……250	宝象国国王……256	西梁女国国王…262
唐太宗……246	樵子李定……252	朱紫国国王……258	
魏　征……248	东方朔……254	乌鸡国国王……260	

后　记／264

第一篇
唐僧取经团队

唐 僧

　　唐僧,俗姓陈,小名江流儿,法号玄奘,号三藏,被唐太宗赐姓为"唐"。唐僧是遗腹子,为如来佛祖第二位弟子"金蝉长老"投胎而生。唐僧经历离奇,由于父母遭奸人所害,自幼在寺庙中长大,后在金山寺出家,最终迁移到京城的著名寺院中落户、修行。唐僧勤敏好学,悟性极高,在寺庙僧人中脱颖而出。唐僧最终被唐太宗选定,与其结拜为兄弟并前往西天取经。在取经的路上,唐僧先后收服了三个徒弟:孙悟空、猪八戒、沙僧,并取名为:行者、悟能、悟净。唐僧在三个徒弟和白龙马的辅佐下,历尽千辛万苦,终于从西天雷音寺取回三十五部真经,加升大职正果,被赐封为"旃檀功德佛"。

　　为什么东土唐僧要上西天去取经呢?如来佛祖认为:当今四大部洲,众生善恶,各方不一:东胜神洲者,敬天礼地,心爽气平;北俱芦洲者,平平而过,无多作践;西牛贺洲者,养气潜灵,人人固寿;唯有南赡部洲者,贪淫乐祸,多杀多争,为是非恶海。佛祖有三藏真经,计三十五部,共一万五千一百四十四卷,是修真之经,可以劝人为善,使南赡部洲的东土得到安宁。倘若佛祖主动把经送到东土,那地方众生愚蠢,毁谤真言,不识法门之要旨,怠慢了瑜迦之正宗。须得一个有法力的菩萨,去东土寻一个善信者,教他苦历千山,远经万水,到西天求取真经,带到东土,劝导众生,这才是山大的福缘,海深的善庆。当时观音菩萨愿上东土,寻一个意志坚定者来西方取经,这个意志坚定者便是唐僧。

　　在小说《西游记》中,作者把唐僧为去西天取经而坚韧不拔、执着追求的性格进行了深入刻画:作为僧侣,他行善好施,为人们播撒善良的种子;作为求学者,他不为财色迷惑,不为死亡征服,使他终成正果。然而,唐僧并不是全书的正面人物形象,很多时候作者把他放在与孙悟空对立的层面加以善意的讽喻。唐僧身上集中了封建儒生的迂腐和佛教信徒的虔诚,他成天念叨着对一切妖魔虫豸"讲仁慈,行恕道",是非不分,善恶不明,正邪不清,人妖颠倒。而对忠心耿耿保护他安全,肃清西行路上障碍而"除妖灭怪"的孙悟空却不能容忍:轻则斥责惹祸生事,残酷不仁,重则骂他"无心向善之辈,有意作恶"甚至"念咒贬逐"。唐僧的这种迂腐不堪,给西行之途蒙上了层层阴影,给孙悟空平添了种种艰难。

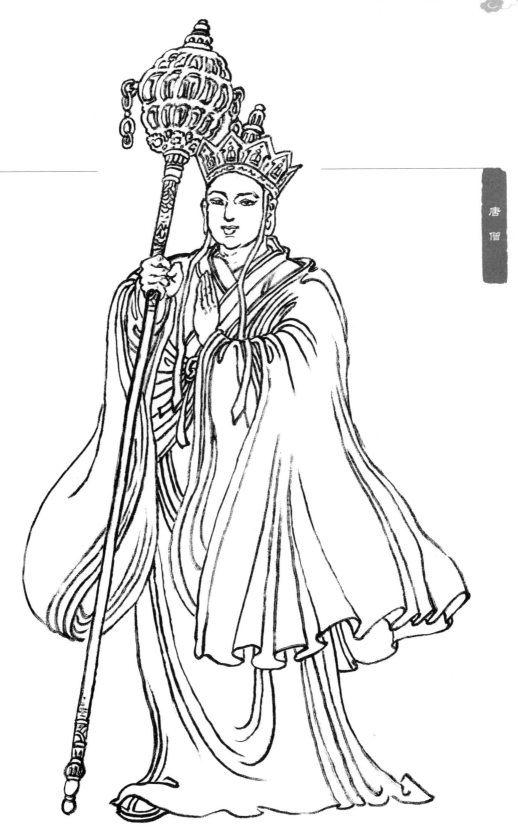

唐僧

"齐天大圣"孙悟空

孙悟空,出生于东胜神洲傲来国花果山,别名行者,是唐僧的大徒弟,猪八戒、沙僧的大师兄。孙悟空的形成来源于大自然,当年女娲补天时,有一颗彩石陨落凡间。这颗彩石吮天地灵气、吸日月精华,渐成石猴。《西游记》开篇明义,第一回标题"灵根充孕源流出,心性修成大道生",讲的就是小说中心人物孙悟空。

石猴问世后,带领群猴进入水帘洞,成为"美猴王"。后来拜菩提祖师为师,得名悟空,学会七十二种变化及筋斗云。孙悟空前往东海龙宫借宝觅兵器,拿走了东海龙宫的"定海神针铁",即"如意金箍棒",两头是金箍,中间是乌铁。此棒能大能小,随心变化,小到绣花针,能塞入耳朵;大到顶天立地;上伸,可到三十三重天;下伸,可至十八层地狱。孙悟空一个筋斗能翻十万八千里;一双火眼金睛,能看穿妖魔鬼怪伪装的伎俩,为他后来西天取经,"降妖伏魔"奠定了坚实的基础。在小说《西游记》第四回中,面对天兵天将的挑战,孙悟空的装扮是:"身穿金甲亮堂堂,头戴金冠光映映。手举金箍棒一根,足踏云鞋皆相称。一双怪眼似明星,两耳过肩查又硬。挺挺身材变化多,声音响亮如钟磬。尖嘴龇牙弼马温,心高要做齐天圣。"

孙悟空第一次到天界被封为"弼马温",后觉到此职位不上品位,认为自己受骗而离开天庭,回到花果山,自封"齐天大圣",并迫使天庭承认这个封号。然而,悟空桀骜不驯,偷吃蟠桃,偷喝仙酒,搅乱王母娘娘的蟠桃盛会,偷吃太上老君的万年金丹。玉帝震怒,命李靖率十万天兵天将带十八架天罗地网,去擒孙悟空。孙悟空打败九曜恶星、五个天王、哪吒三太子,运用分身术战胜了十万天兵。观音菩萨见孙悟空神通广大,推荐玉帝的外甥"显圣二郎真君"杨戬去捉拿孙悟空。二郎神与孙悟空大战三百回合不分高下,随后二人变化法相,大显神通。经过一天苦战,观音欲用净瓶助二郎神擒拿孙悟空,被太上老君阻止,换金刚琢丢下。另外,孙悟空腿被二郎神的哮天犬咬了一口,于是被擒拿。

孙悟空被擒,到斩妖台问斩。因悟空先前偷吃了太上老君的金丹,变成金刚之躯,所以多种刑罚均无效,最后被太上老君带到兜率宫火炉中去冶炼。然而适得其反,让悟空炼成一双火眼金睛。七七四十九天后,孙悟空蹬倒火炉,大闹天宫,直至打到通明殿,与王灵官战到一处。佑圣真君派遣三十六员雷将把孙悟空团团围困,正在争斗时,如来佛祖出现,孙悟空斗法失败,被压在五行山(又名两界山)下,悔过自新。

第一篇 唐僧取经团队 5

「齐天大圣」孙悟空

"取经路上"孙悟空

孙悟空被压在五行山下五百年后,经观音菩萨点化,被唐僧所救,拜其为师。唐僧为孙悟空取号行者,故又称孙行者,从此,师徒二人踏上西天取经之路。

师徒二人在鹰愁涧收服白龙,白龙化作唐僧的坐骑。在高老庄,收服猪八戒;在流沙河,又收服了沙和尚。师徒四人跋山涉水,西去取经。取经路上,孙悟空陪同唐僧,历经十四年磨难,十万八千里之遥,途经数国,牒文上印有宝象国、乌鸡国、车迟国、西梁女国、祭赛国、朱紫国、狮驼国、比丘国、灭法国及凤仙郡、玉华州、金平府的印鉴,最后取得五千零四十八卷有字真经,回到大唐首都长安。

取经路上,孙悟空"降妖伏魔",什么妖魔鬼怪,什么美女画皮,什么刀山火海,什么陷阱诡计,他万难不屈,百折不回,顽强奋战,历经八十一难,直至最后的胜利。一根如意金箍棒"扫尽天下不平之事,除尽天下不仁之人","敢问路在何方"的英雄豪气跃然纸上。无论是黄风怪、狮犼怪、黄袍怪、青毛狮子怪、青牛精、金角大王、银角大王,还是白骨精、蝎子精、金鼻白毛老鼠精、蜘蛛精和蜈蚣精;无论是红孩儿、六耳猕猴、铁扇公主、牛魔王、黄眉大王、九头怪、蟒蛇精,还是黄牙老象、金翅大鹏雕、黄狮精和辟寒、辟暑、辟尘三个犀牛怪,孙悟空那种除恶务尽,决不与任何邪恶势力妥协的斗争精神贯穿始终,直至胜利。最后,孙悟空保护唐僧取回真经,修成正果,被封为"斗战胜佛",位列三十五佛之中。在造诣、果位上,超过了五百罗汉,上千菩萨。

《西游记》的成功得益于孙悟空形象的塑造。孙悟空"仙石迸猴"的传奇诞生,由"美猴王"到"齐天大圣"再到"斗战胜佛"的不平凡的战斗历程,让我们看到了一代英雄人物的成长。孙悟空身上"最闪光"之处集中在"英雄性格"这一内在灵魂之中,他虽是一个神话式英雄人物,但他身上所具有的那种富于人性美的英雄品格,反映了那个时代人民群众的美好愿望和理想追求。

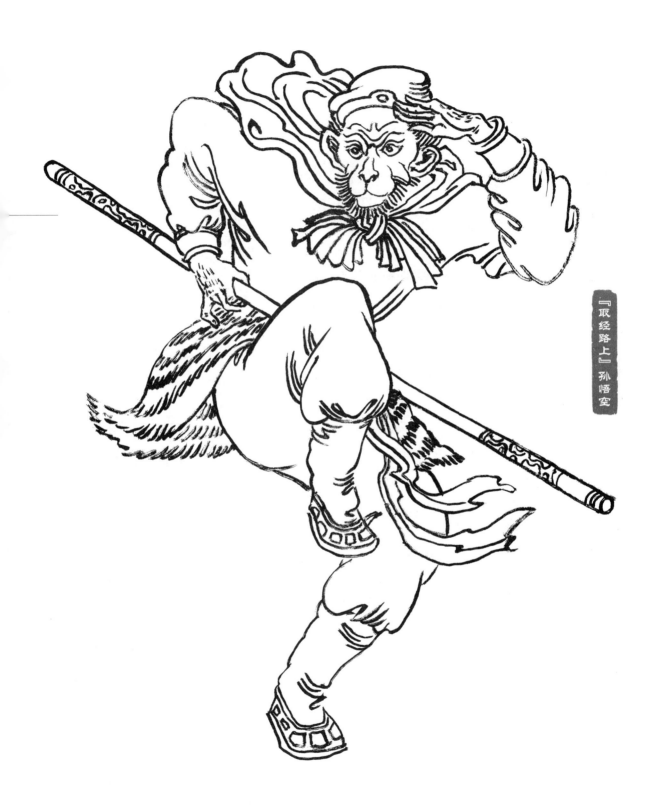

猪八戒

猪八戒，猪脸人身，是唐僧的三个徒弟之一，排行第二，法号"悟能"，系西牛贺洲乌斯庄人氏。猪八戒会天罡三十六衍变，能腾云驾雾，使用的兵器是九齿钉耙。猪八戒前身为天庭玉皇大帝手下的天蓬元帅，主管天河。天蓬元帅在道家中有一定的地位，是北极四圣之首，手下还有几十名天神猛将，但他色胆如天，喝醉酒后调戏嫦娥，被玉皇大帝逐出天界，到人间投胎作凡人。不料，天蓬元帅错入猪胎，成了猪身。他咬杀母猪，打死群彘，又招赘到福陵山云栈洞，成为卯二姐的丈夫。想不到一年后，卯二姐死了，只留下一个洞府给他。至此，猪八戒栖身云栈洞，自称"猪刚鬣"。观音菩萨赐法号"悟能"。

悟空行者和唐僧走到乌斯藏国高老庄，正好高家管家要找人降妖，悟空便和唐僧去他家歇息。原来，猪刚鬣离开云栈洞来到高老庄，帮着高家做了很多事，高家便让他做了女婿。没想到拜堂那天，猪刚鬣露出了猪的模样，强占他家女儿高慧兰，慧兰不从，就把她锁在房中。悟空开了房门，让高家父女团聚。然后自己变成慧兰，坐等猪刚鬣。猪刚鬣回来后，与孙悟空大战。猪刚鬣渐渐不敌，化阵狂风逃回云栈洞，后被孙悟空收服。从此猪八戒成为孙悟空的好帮手，一同保护唐僧去西天取经。

猪八戒生得长嘴獠牙，刚鬃扇耳，身粗肚大，行路生风。书中对他的描述是："黑脸短毛，长喙大耳，穿一身青不青，蓝不蓝地梭布直裰，系一条花布手巾。"猪八戒长相丑陋，性格温和，憨厚单纯，力气大，嘴巴甜，但好吃懒做，好进谗言，爱占小便宜，贪图女色，经常被妖怪的美色所迷，难分敌我。唐僧为让悟能戒掉五荤三厌，给他起了个别名叫"八戒"。猪八戒不习惯长期在外奔波的行旅生活，他护唐僧取经是出于无奈的，所以在西行途中遇有劫难，总是第一个打退堂鼓，要散伙，嚷着回高老庄做女婿，种地过日子。在《西游记》第八十五回，猪八戒与艾叶花皮豹子精交战时对其外貌有这样的描述："碓嘴初长三尺零，獠牙觜出赛银钉。一双圆眼光如电，两耳扇风唿唿声。脑后鬃长排铁箭，浑身皮糙癞还青。手中使件蹊跷物，九齿钉耙个个惊。"颇为得体。

为什么猪八戒最终也修成正果，被如来佛封为"净坛使者"？这与猪八戒知错就改，做到悬崖勒马有很大关系。当然这与孙悟空的时时"督促"分不开，在取经的漫漫长途中，猪八戒对师兄悟空的话还算得上言听计从，对师父也称得上忠心耿耿，为西天取经立下汗马功劳，才有"净坛使者"的美好结果。猪八戒是作者吴承恩在这部作品中着力塑造的一个喜剧典型，在他的身上，既有人的吃苦耐劳、憨厚率直的品质以及贪婪自私的本性，又有神的变身本领，同时还有猪的形体特征，这充分体现了作者把人性、神性、猪性完美地结合在猪八戒身上塑造的典型，具有一定的社会意义。

第一篇　唐僧取经团队

猪八戒

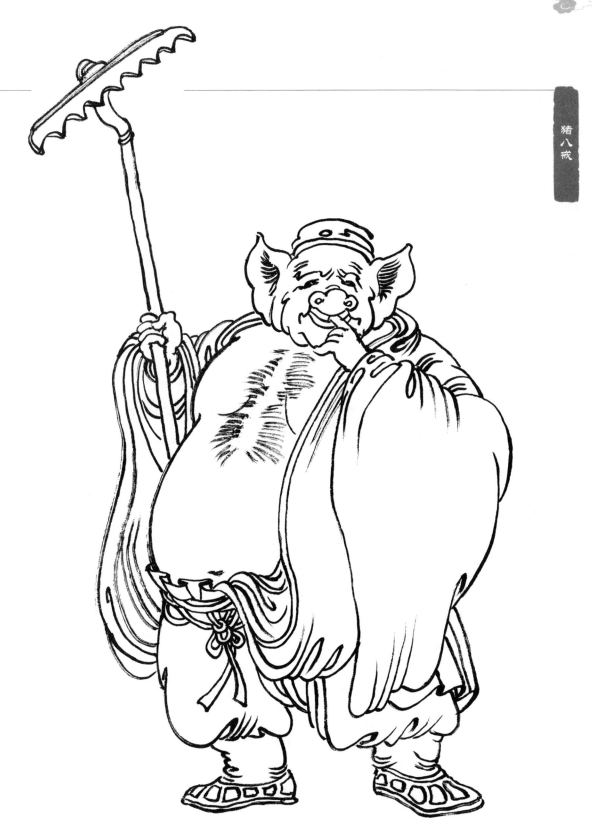

沙悟净

　　沙悟净，又叫沙僧、沙和尚，原为天宫玉皇大帝的卷帘大将，这个职位在天庭是非常尴尬的，究其职责也只是为玉皇大帝进出门时掀门帘一类的工作。这个工作一方面说明了天宫中人浮于事，一方面也说明了沙僧一直在天宫中不得志。后因打破了琉璃宝盏，触犯天条，本应斩首，后赤脚大仙求情，被贬下凡，盘踞在流沙河成为妖怪，危害一方，专吃过往路人。这位"卷帘大将"项下挂着九个骷髅头，据说是路过这里的九个取经人的头颅，是这条河上唯一沉不下去的东西，所以，他把这九个骷髅头串为项链，一直戴在身上。

　　沙僧出现在《西游记》第二十二回。当时唐僧师徒三人来到流沙河畔，河当中猛然钻出个妖精，他就是沙僧，生得身长丈二，臂阔三停，脸如蓝靛，口似血盆，眼光闪灼，牙齿排钉。书中对他的描述是："一头红焰发蓬松，两只圆睛亮似灯，不黑不青蓝靛脸，如雷如鼓老龙声，身披一领鹅黄氅，腰束对攒露白藤，项下骷髅悬九个，手持宝杖甚峥嵘"。沙僧手中兵器唤做"降妖真宝杖"，他是这样介绍自己的兵器："宝杖原来名誉大，本是月里梭罗派。里边一条金趁心，外边万道珠丝玠。名称宝杖善降妖，永镇灵霄能伏怪。"猪八戒与流沙河中的水妖在水面上交战三次不能取胜。后来悟空去求观音，观音即唤惠岸木吒，拿出一个红葫芦，嘱托他去见那怪。原来那怪早就经观音点化，赐法号悟净，在此等候唐僧，一心归佛。惠岸木吒同悟空来到流沙河，讲明情况，悟净即拜唐僧为师，拿下项上的九个骷髅头，和木吒拿来的葫芦一起，化作一只法船，帮助唐僧等人顺利地渡过了八百里流沙河。与八戒、悟空一同保大唐高僧唐三藏（唐僧）西天拜佛求取真经。沙僧外貌虽丑恶，但个性憨厚，忠心耿耿。他不像孙悟空那么叛逆，也不像猪八戒那样好吃懒做、贪恋女色，自他放弃妖怪的身份起，就一心跟着唐僧，正直无私，任劳任怨，谨守佛门戒律，踏踏实实，谨守本分。沙和尚从不说散伙一类的话，在《西游记》第四十回，唐僧师徒碰到难处，连悟空也想散伙时，反而沙僧劝大家不要散伙，意志十分坚强。沙悟净从不埋怨路途遥远，是一个任劳任怨的苦行僧，经九九八十一难后，取得真经。到达西天，沙悟净被如来佛祖封为"南无金身罗汉"，即卷帘罗汉，最终功德圆满。

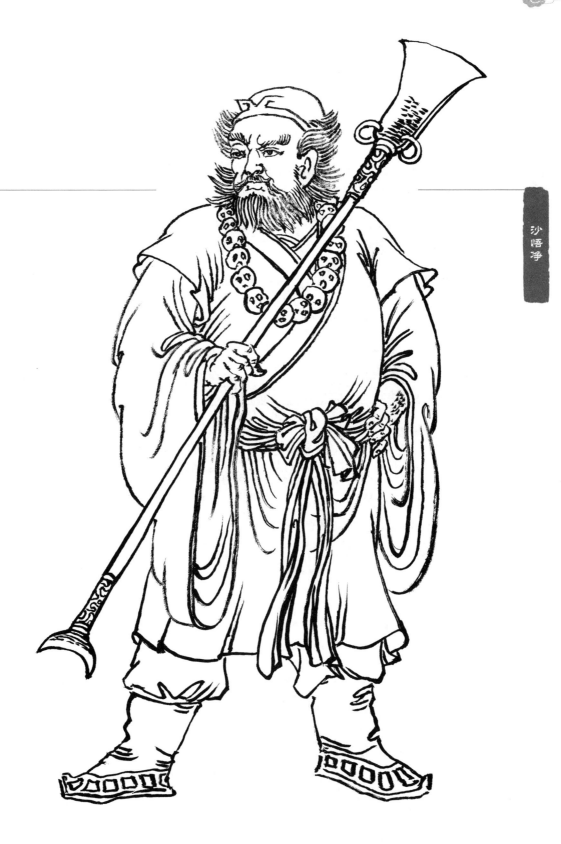

沙悟净

白龙马

　　白龙马，原身是西海龙王敖闰殿下的三太子敖烈，因纵火烧毁玉帝赏赐的明珠而触犯天条，犯下死罪。后得到南海观世音菩萨的挽救，三太子敖烈才幸免于难，被贬到蛇盘山等待唐僧西天取经。由于白龙马不识唐僧和孙悟空，误食唐僧的坐骑白马，后来被观世音菩萨点化，锯角退鳞，变化成白龙马，皈依佛门，供唐僧坐骑。取经路上，白龙马任劳任怨，历尽艰辛，终于修成正果。

　　《西游记》中的白龙马，在人们的眼中通常是无足轻重的形象，往往被忽略，最典型的例子就是大家常常把赴西天取经的称为唐僧师徒四人。白龙马虽不及孙悟空和猪八戒形象那么鲜活，但他却是这个集体中不可缺少的一员。在取经集体中，白龙马是在孙悟空之后第二个到唐僧身边的，实际上是走在西行路上时间最长的一个，是必不可少的一员。在《西游记》第三十回，唐僧在宝象国遇难，白龙马出于忠诚，也思救援。当时，黄袍怪变作一个英俊公子到宝象国，花言巧语，说自己是国王的三驸马，称唐僧是老虎精，并施法将唐僧变做斑斓猛虎。国王不明是非，居然将唐僧关进铁笼子内。当时孙悟空已去花果山，白龙马为救唐僧，抖松背上鞍鞯，挣脱缰绳，依然化成银龙，手持宝剑，与黄袍怪展开了激烈的搏斗：银龙飞舞，黄怪翻腾，一个放毫光，如喷白电；一个生锐气，如迸红云。两个在云端里战了八九回合，小白龙抵敌不住，措手不及，后腿挨了黄袍怪的打，急急按落云头，钻入御水河中。待半个时辰后，听不见声息，方才咬牙忍痛，踏着乌云，来到馆驿，依旧变作马匹，伏于槽下。可怜浑身是水，腿有青痕。《西游记》第六十九回，在朱紫国时，唐僧师徒为了求得国王的信任，以换得关牒，须先医疗国王的疾病。在配制药方时，还得有宝马的尿，这又得仰仗白龙马，可是白龙马本身是条龙，是不能下尿的。可为了西天取经的需要，白龙马咬得那满口牙齿嘎嘎响，终于挤出了几滴。

　　白龙马是唐僧西天取经时的功臣，整个西行路上的是是非非，皆在他的眼中，他是取经事业的最忠实的行动者和见证人。正如观音所说："你想那东土来的凡马，怎历得这万水千山？怎到得那灵山佛地？须是得这个龙马，方才去得。"白龙马确实是唐僧的忠实承载者，默默地承担起这个艰巨任务，是取经事业中不可缺少的一种精神。取经归来，白龙马被如来佛祖升为八部天龙中的"广力菩萨"，在化龙池中得复原身，盘绕在大雷音寺的擎天华表柱上。

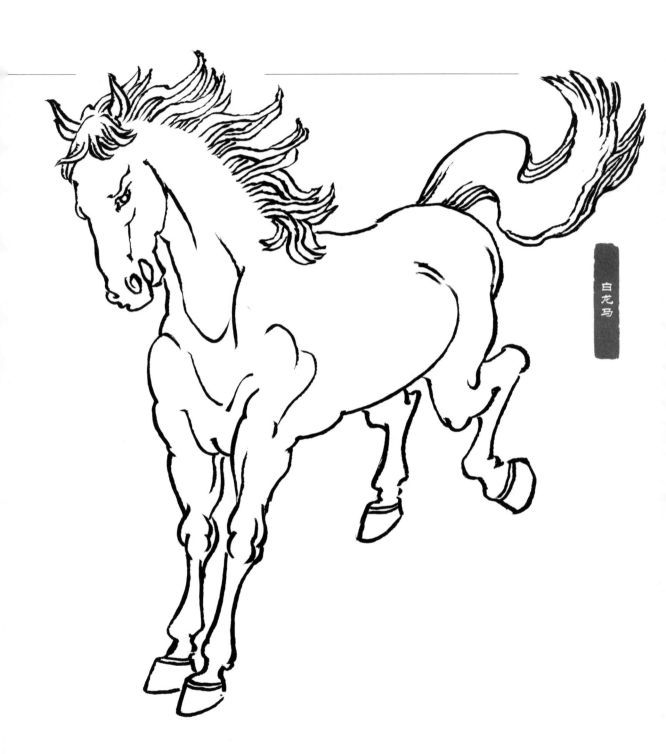

白龙马

第二篇

佛教界人物

如来佛

　　"佛"是梵语的译音,"佛陀"的简称,通常称"如来佛"。"如来"是一个通用词,并不是专门指一个具体的人或神,如释迦牟尼佛,可以称作释迦牟尼如来;阿弥陀佛,可以称作阿弥陀如来。《西游记》中的"如来佛"是专指佛祖释迦牟尼,出场在该书的第七回,齐天大圣孙猴王大闹天宫,不可开交,玉皇大帝只有请出西方佛祖释迦牟尼来降伏他。孙悟空与如来佛斗法失败,被压在五行山(又名两界山)下,悔过自新。五百年后,经观音菩萨点化,被唐僧所救,拜其为师,踏上西天取经之路。唐僧师徒历经千辛万苦,来到西天,从佛祖释迦牟尼处得到真经。

　　释迦牟尼在历史上确有其人,出生在公元前6世纪的北印度,离开现在已有2600多年了,他是迦毗罗卫国(今尼泊尔境内)的王太子,姓乔答摩,名悉达多。王太子天资聪慧,相貌堂堂,从小便在宫廷里接受了系统的教育,对当时的文学、哲学、数学等方面都有一定的造诣,并精通骑马、击剑、射箭等各种武艺。释迦牟尼的父亲净饭王是该国的国王,母亲摩诃摩耶在他出生后7天便去世了,是姨母波阇波提把他抚养成人,后这位姨母成为佛门中的第一个尼姑。净饭王对这位唯一的太子寄予厚望,企盼他能继承自己的王位,对他采取了种种优惠措施。释迦牟尼19岁时,父亲净饭王给他娶了同族长者的女儿耶输陀罗为妻,结婚后生有一子,取名罗怙罗。当释迦牟尼见到人生的痛苦真相时,便下决心要找出一个自我解脱的根本方法,去救度众生。释迦牟尼29岁那年,毅然离开王宫,来到离王宫遥远的罗摩村,剃除须发,披上袈裟,出家修道。当时的古印度派系很多,释迦牟尼参访各种流派的名师,修学各种苦行与禅定,平时仅以野生的麻米为食,经6年苦修,在一个寒冬的晚上,夜观明星而彻底明悟宇宙的真相,而成为大悟大觉者。此后,释迦牟尼走向人间,开始了漫长的传教活动,无论国王、佃农、贵族、贫民、豪富、乞丐、圣徒、盗贼,均一视同仁。他认为只要听闻、思维正确,修行努力,人人都有觉悟的能力(即佛性)。由于他的家系属释迦族,因此人们尊称他为"释迦牟尼",意为释迦族中的圣人。

　　释迦牟尼历经人世沧桑,收受了不少弟子,其中著名的有十大弟子。释迦牟尼80岁那年,游化时得了重病,便在两棵娑罗树之间卧了下来。在公元前485年的佛历二月十五日子夜,释迦牟尼安详地圆寂于日月光华之中,成为佛祖,成了信徒们朝拜的对象。

第二篇 佛教界人物

如来佛

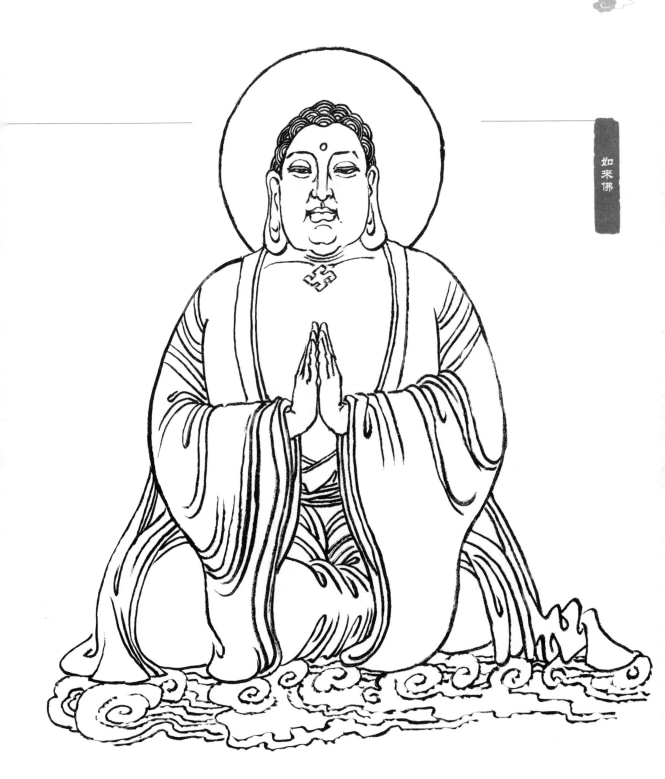

燃灯古佛

燃灯古佛即燃灯佛，是辈分最高的过去佛。佛教中常提到"三世"，三世就是过去、现在、未来，按我们通常的说法是前世、今世、未世。

释迦牟尼是"现在佛"，而燃灯佛是释迦牟尼的老师，比释迦牟尼大一世，故称为"过去佛"，释迦牟尼的接班人是弥勒佛，弥勒佛便是"未来佛"了。这三尊佛是佛门中的大佛，他们是按时间的先后作纵向排列的，因此称为"竖三世佛"，代表过去、现在、未来三世。

燃灯佛又称为"锭光佛"。据说，他出生在夜晚，出生时身边一片光明，宛如点燃着无数的灯，父母便为他起名为"燃灯"。后来成了佛，就以燃灯为号了。在表现佛陀本生的壁画和塑像中，有不少反映释迦牟尼和燃灯的故事。燃灯的早期造型有浓重印度色彩：大耳垂肩，鼻梁隆挺，双目凝视，面相端庄，右肩袒露，薄衣透体，保留着印度亚热带的生活习俗和印度式佛像艺术的痕迹。后来则形成具有浓厚本土民族风格的中国式佛像。为体现燃灯的特征，其头光和背光往往以辐射的火焰纹为图案。燃灯佛在石窟和寺院中的单体塑像不多。

燃灯古佛出现在《西游记》第九十八回，唐僧师徒经历千难万险，到达灵山见到西天佛祖如来。如来命迦叶、阿难两位尊者给唐僧师徒传授经书。两位尊者故意将卷卷俱是白纸的无字经书传给唐僧师徒。无字真经，其实是比有字真经更为高深之经，常人难以参悟，也难以传播。燃灯古佛见到这种情况，便命白雄尊者前去抖散经卷，让师徒发现"上当"，然后返回重取。于是唐僧一行再次返回，终于取得有字的真经。

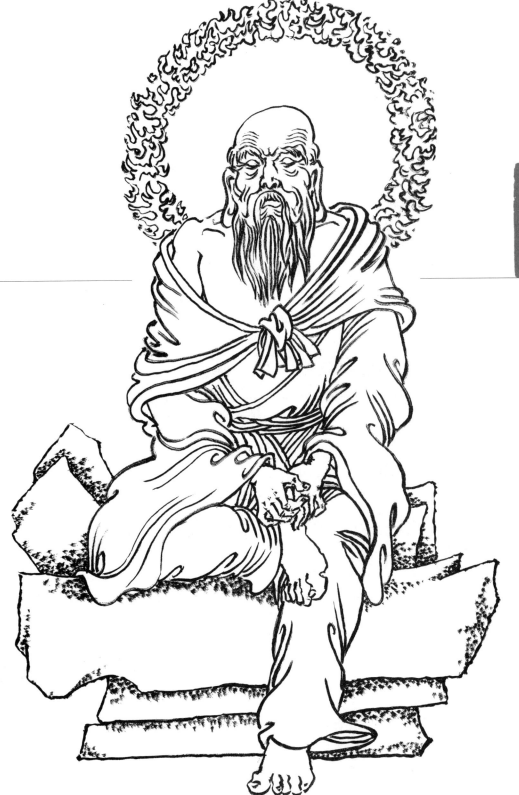

燃灯古佛

弥勒佛

　　弥勒佛是未来世界的主持者。弥勒，是梵文的音译，意即"慈悲为怀"，在佛经中，慈悲的含意为"去苦予乐"，无条件地使对方得到快乐谓之"慈"，无条件地为他人除去苦难谓之"悲"。弥勒是姓，其名叫"阿逸多"，意为无人能胜过他。弥勒出生在古印度南天竺一个大婆罗门家庭，属第一等贵族，他后来皈依佛门，被释迦牟尼指定为佛的法定接班人，称为"未来佛"。

　　正宗的弥勒佛造像是印度式的，庄严肃穆，凝神入定，常见于寺院中的大雄宝殿，以三世佛的形式出现，中间为释迦牟尼佛，左边为燃灯佛，右边为弥勒佛，称为"竖三世佛"。弥勒佛是未来世界的主宰者，在信徒们的心目中有崇高的威望。由于弥勒现在还是一位菩萨，故有不少地方仍然是带天冠的菩萨装饰，单独在天王殿或弥勒阁中供养。这里值得指出的是由印度传入东土的弥勒，在中国的浙江奉化找到了化身，他就是产生于唐末五代后梁时期的布袋和尚"契此"。千百年来，在中国佛寺里供奉的弥勒佛，大多是照布袋和尚的形象塑造的，人们对这尊袒胸露腹、箕踞而坐、善眉乐目、笑口永开的大肚弥勒，寄予无限的信任和期望，谁去摸一下他的大肚皮，就能消灾除病，保佑平安。

　　弥勒佛主要出现在《西游记》第六十六回，唐僧师徒西去取经途中，见到"小雷音寺"，高坐在莲花台上的如来佛是黄眉怪所变。黄眉怪原是弥勒司磬的一个黄眉童儿，这个黄眉童子趁弥勒佛不在家时，偷了金铙、人种袋这两件宝贝，下界成精。此怪胆大妄为，假设"小雷音寺"，诱使唐僧师徒上当，并把孙悟空扣在金铙里。又施展人种袋，数次把孙悟空和诸天神将收入袋子。紧急关头，弥勒佛笑呵呵踏云而来，制服了黄眉大王，弥勒佛也趁机收回了金铙、人种袋子等宝物。书中对弥勒佛外貌描述是：大耳横颐方面相，肩查腹满身躯胖。一腔春意喜盈盈，两眼秋波光荡荡。敞袖飘然福气多，芒鞋洒落精神壮。极乐场中第一尊，南无弥勒笑和尚。

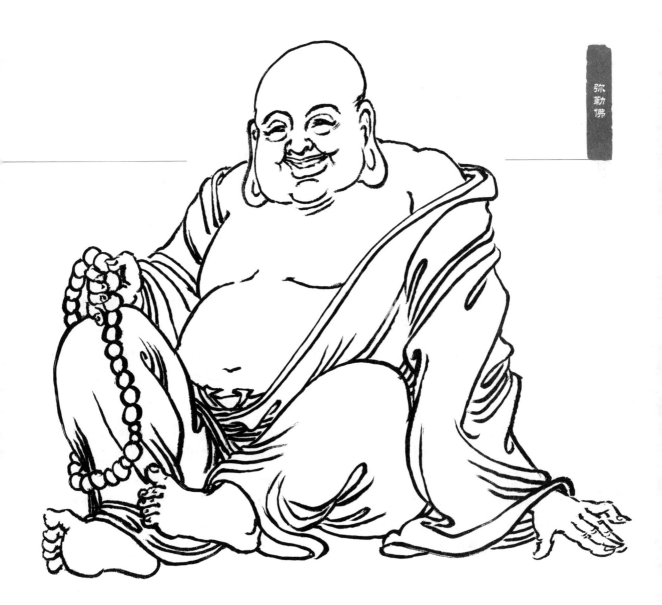

弥勒佛

观 音

　　观音，又称观世音、观自在、光世音，是代表慈悲的大菩萨。观世音意味着观察世间一切之音，而光世音便是普照世间一切之音。在西方极乐世界，观音协助阿弥陀佛接度往生；在娑婆世界，即现实世界，观音帮助释迦牟尼佛推行教化，故尊号为"大慈大悲救苦救难观世音菩萨"。《西游记》中，观世音是佛教众神中唯一的女性，具有救苦救难、大慈大悲的性格特点。观音菩萨在西汉时期由印度来到中国，本为男身，我们从敦煌壁画和南北朝的一些塑像中，便可见到观音菩萨的嘴唇边有两撮小胡子。佛经记载，他与大势至菩萨原来是天竺国转轮王的两位王子，见自己的父亲修行了阿弥陀佛，成了主持西方极乐世界的教主，两位王子便发下誓愿修行菩萨道，到西方极乐世界协侍阿弥陀佛。后来大王子成了观音菩萨，二王子成了大势至菩萨。大慈观音菩萨和大势至菩萨同为阿弥陀佛的协侍，一佛两菩萨组成"西方三圣"。大悲观音菩萨与地藏菩萨同是释迦牟尼佛的协侍，一佛两菩萨组成"娑婆三圣"。

　　观音菩萨是《西游记》中一个非常重要的人物。相对于供奉在寺庙祠院里那个庄严肃穆的观音菩萨而言，《西游记》中的观音明显地露出世俗化的深深痕迹。一方面，她是如来佛祖派往东土大唐寻找取经人的全权代表，不仅选中唐僧到西天取经，而且分别降伏孙悟空、猪八戒、沙悟净、白龙马，让他们为唐僧取经保驾护航。另一方面，她又时时刻刻关注着取经事业的进展，每当唐僧师徒西天途中遭妖魔围困时，她总能及时赶到，为取经队伍消灾解愁，充当了一名不折不扣的"救火队员"。

　　观音形象高雅圣洁，美丽慈祥，素有"东方维纳斯"的美誉，观音的脸部造型需要美，但又不能美女化，按照佛教经文的描述，观音的脸形"面如满月"，大度雍容，似在神思妙凝。整个脸庞在隽雅中蕴含端庄，婉约中折射慈祥，成为中国人崇敬的"母仪天下"。《西游记》第八回中对观音的出场作了如下的描绘："诸佛抬头观看，那菩萨：理圆四德，智满金身。璎珞垂珠翠，香环结宝明。乌云巧叠盘龙髻，绣带轻飘彩凤翎。碧玉纽，素罗袍，祥光笼罩；锦绒裙，金落索，瑞气遮迎。眉如小月，眼似双星。玉面天生喜，朱唇一点红。净瓶甘露年年盛，斜插垂杨岁岁青。解人难，度群生，大悲悯。故镇太山，居南海，救苦寻声，万称万应，千圣千灵。兰心砍紫竹，蕙性爱香藤。她是落伽山上慈悲主，潮音洞里活观音。"

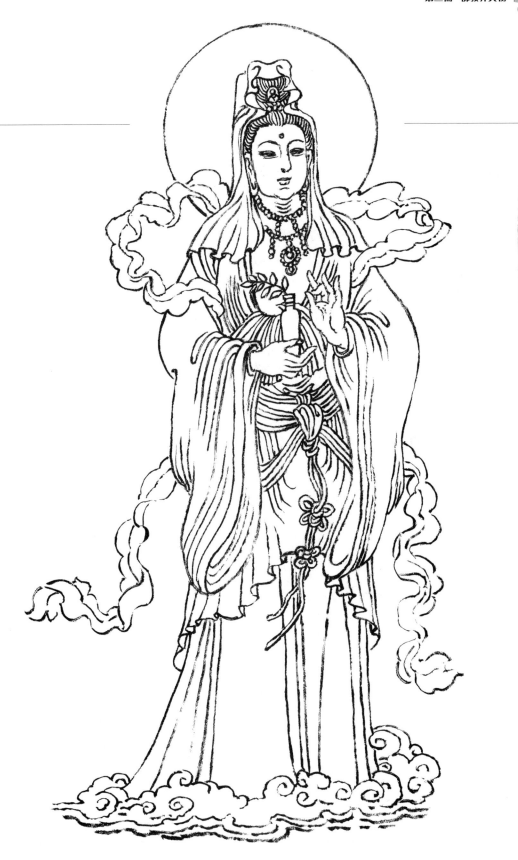

文殊菩萨

文殊的全称为"文殊师利"或"曼殊室利",是梵文的音译,意为妙德、妙吉祥。文殊在佛教中的影响较大,是中国著名的四大菩萨之一。释迦牟尼称赞文殊说:"他过去有大慧的因缘,才有大智的特征。"自古以来,文殊一直被视作深具智慧的菩萨,普受人们崇敬。中国佛教认为山西省的五台山是文殊菩萨的显灵道场之所,香火一直绵延至今。据佛经记载,很多得道者都曾受文殊菩萨的指导而成了佛,而他自己却不愿成佛,并努力修行菩萨之道。因此,被人们尊奉为亘古的大菩萨。

文殊菩萨的造型大多戴五髻宝冠,顶上头发梳挽成五个髻,这五髻代表五种智慧,表示大日如来之五智,称为"五髻文殊"。文殊菩萨面貌非男非女,显得端庄丰满,左手执青莲花,纯洁无染,表示清净圣洁;右手持金刚智慧宝剑,智慧犀利如剑,可斩断一切烦恼。也有的文殊手拿如意或箧经,象征智慧与慈悲。文殊菩萨常骑坐在青狮子上,狮子是"百兽之王",素以勇猛威武著称,在佛教中则比喻佛法的威力,以震慑魔妖。文殊菩萨与普贤菩萨同为佛祖释迦牟尼的协侍,三者一起组合成"华严三圣"。倘和普贤菩萨、观音菩萨在一起,则称为"三大士"。

文殊菩萨主要出现在《西游记》第三十九回、第七十七回,文殊菩萨奉如来之命,下山两次降伏了狮猁怪和青毛狮子怪,这两个怪都是他的坐骑青毛狮子下凡所变。一次是文殊菩萨的坐骑狮猁怪,一只被阉掉的青毛狮,变成了全真道士,来到乌鸡国。杀死国王,变成了国王的模样,占领了乌鸡国的江山。文殊菩萨赶到,揭穿真相,使假国王现出青毛狮子原形。一次是文殊菩萨的坐骑青毛狮子,又名"狮驼洞老魔",威力巨大,张开大口,用力一吞,能一口吞下十万天兵。青毛狮子怪成精下凡后,在狮驼岭为王,与白象怪、大鹏怪结拜为兄弟,是三个魔王中的大哥,为狮驼岭狮驼洞的大魔头,专门在狮驼岭吃人。最后,文殊菩萨奉如来之命,下山降伏了青毛狮子怪。

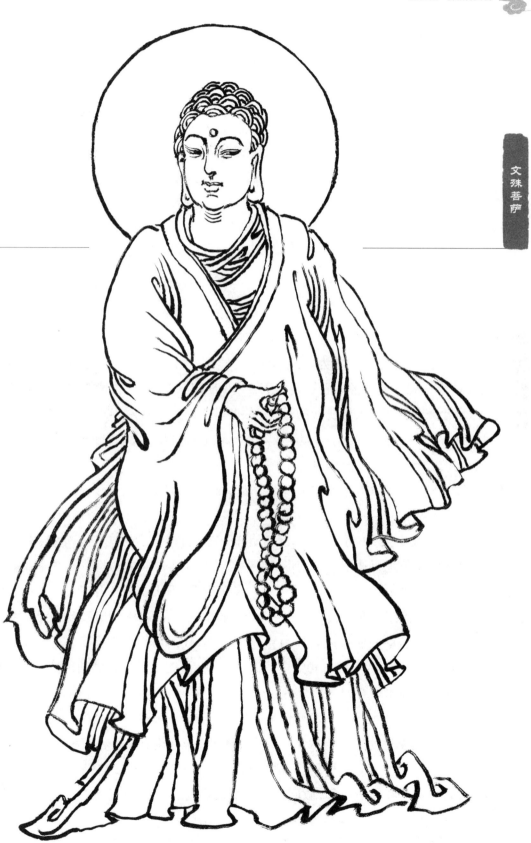

普贤菩萨

　　普贤菩萨的梵语音译为"三曼多跋陀罗",含有普天同庆、遍地吉祥之意。文殊是代表般若(智慧)的菩萨,普贤是代表修行(理德)的菩萨,普贤的修行证实了文殊的智慧,两者融合表现了大乘佛教的理想,故两尊菩萨往往成对出现。据《华严经》述,善财童子为求菩萨之道,求教于普贤,普贤为其讲述了十大行愿,在佛教中颇有影响。由于十大行愿的流传,普贤又被尊为"十大愿主""大行普贤"。

　　普贤的身世和来历很难说得清,有人说他是阿弥陀佛的儿子,也有人说他是妙庄王的二女儿,故他的身世在民间很少涉及。普贤常坐在六牙白象上,白象性温顺,威力大,白色表示清净无染;六牙表六度,六度是"布施、持戒、忍辱、精进、禅定、智慧。"《普贤延命经记》具体地讲述了普贤的形象:头戴五佛宝冠,面如满月童子,右手持金刚杵,左手持金刚铃,坐千叶宝花,由一个三头白象王背负。象足踏在金刚轮上,下有5000群象,全身放出金色宝光。从晋代开始,四川的峨眉山成了普贤的说法道场,此后,香火一直绵延不绝。普贤菩萨在唐代以前多为男身女相,宋代以后则多为女身女相。造像艺术家们以不同的表现方式传达出一种空灵飘逸的气氛,流露出灵秀婀娜的风情,使普贤菩萨成了标准的女身女相。

　　普贤菩萨主要出现在《西游记》第七十七回,菩萨奉如来之命,下山降伏了黄牙老象,这黄牙老象是他的坐骑六牙白象下凡所变。黄牙老象,又名"狮驼洞二魔",成精下凡后,在狮驼岭与青毛狮子怪、大鹏怪结拜,是三魔王中的二魔头,专门在狮驼岭吃人。最后,普贤菩萨奉如来之命,收回六牙白象,骑着回到峨眉山。

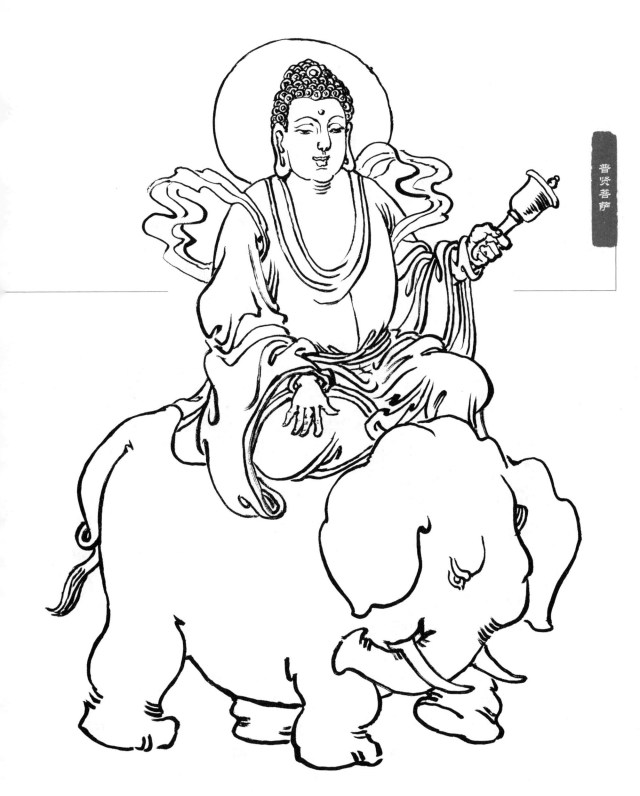

普贤菩萨

地藏菩萨

　　地藏菩萨的梵名为"乞叉底叶蘖沙",佛经称其"安忍不动犹如大地,静虑深密犹如秘藏",故称"地藏",意指大地之藏。地藏菩萨到中国后被彻底汉化,成为象征大地的菩萨。据《地藏菩萨本愿经》记载,地藏菩萨以现世利益为中心,发出了"土地丰饶、家宅永安、先亡升天、现存益寿"等大愿,故被誉为"大愿地藏",与文殊的"大智"、普贤的"大行"、观音的"大悲"一起,成为中国的四大菩萨。更令广大民众崇拜的是地藏菩萨纵系六道,连接生死,救济亡者罪孽,使其在阴间得到解脱。地藏菩萨统率冥府十王,有人认为十王中心的阎罗王便是地藏菩萨的化身。故地藏菩萨是深受民间信仰的一位救苦救难的菩萨。

　　地藏原是新罗(朝鲜古国名)王族的王子金乔觉,长得七尺身躯,相貌奇特,力大无穷,但为人慈善,颖悟异常。唐高宗永徽四年(653年),二十四岁的金乔觉抛弃奢华的生活,剃发出家,携带一只形似狮子的高大白犬"谛听"航海来到中国,在安徽省青阳县九华山建寺修行。九华山的山主闵让和,坚信佛教,无偿捐助山地。后来干脆舍俗离尘,协助金乔觉建寺,还叫儿子出家,法名道明。寺院建成后,各方学者云集此山。唐开元十六年(729年)七月三十日夜,金乔觉圆寂,跏趺而灭,时年九十九岁,其尸坐于函中。三年后,人们开函取金乔觉尸体入塔,见其颜貌如生。人们认为金乔觉是地藏菩萨的化身,每年七月三十日,九华山香火鼎盛,深为民众所信仰。

　　地藏菩萨大多光头大耳,显示朴实无华的出家僧人相。明代以后的地藏菩萨造像则出现了戴宝冠的身像,胸前挂着璎珞、项链等饰物。在胎藏界的"曼荼罗"中,专门设有地藏院,地藏呈现菩萨形。

　　地藏菩萨主要出现在《西游记》第九十七回,说的是铜台府地灵县寇府员外寇洪,为人乐善好施,人称寇善人。平生有斋僧一万人的心愿,除唐僧师徒四人外,已经斋僧九千九百九十六人,后来,唐僧师徒四人西行路经寇府,前往借宿。寇洪大喜,因为算上唐僧师徒四人正好完成了他斋僧万人的心愿。经过寇员外多日的热情款待,唐僧师徒谢过寇员外继续西行。不料,没过多久,寇府被强盗打劫,寇洪也被强盗打死,唐僧师徒因此被寇府家人误认为是强盗。孙悟空为救寇洪,经多方努力,前往翠云宫,见地藏王菩萨。菩萨问明情缘,找回了寇洪的魂魄,再延寇洪阳寿一纪,一纪即十二年。金衣童子遂领出寇洪,寇洪之魂见了悟空,声声道谢,随同悟空回到阳世。

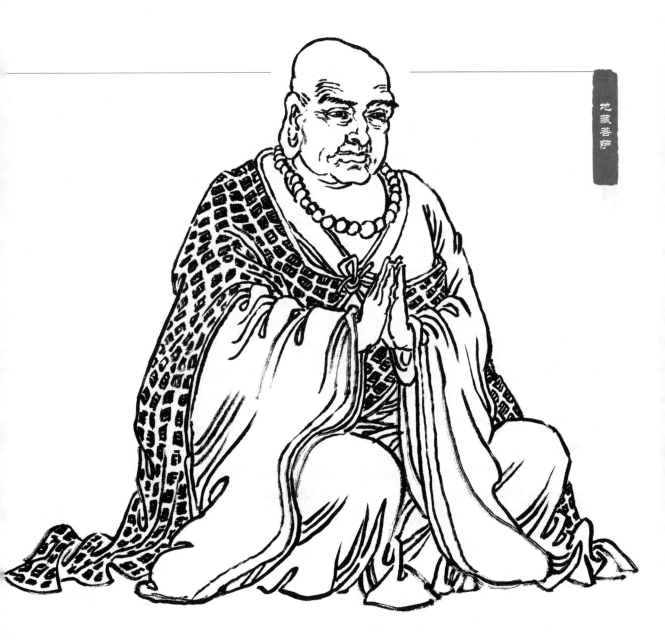

地藏菩萨

大迦叶

　　大迦叶的全称为"摩诃迦叶","摩诃"意译为"大",系"十大弟子"之首。释迦牟尼成道三年之后,大迦叶就成了弟子,称"头陀第一"。按规定,头陀修行者必须行脚、乞食、露宿,不能穿好衣,吃好东西,故又称"苦行僧"。大迦叶吃苦耐劳,一丝不苟地执行,故释迦牟尼在世时对他特别器重。

　　大迦叶原是古印度摩迦陀国的大富豪长者之子,属高等级的婆罗门种族。大迦叶对学佛很执着,当释迦牟尼在讲《弥勒经》时,说明"弥勒菩萨"在56.7亿万年以后将接自己的班,特指定大迦叶为首的四位弟子(另三位是君屠钵叹、宾头卢、罗怙罗)为"四面大罗汉",辅佐"未来佛"弥勒登位。释迦去世后,大迦叶遵循释迦牟尼的教导,召集佛教徒,主持了佛教史上第一次聚集会诵,用文字方式将佛教经曲记录下来,使佛经得以保存留传。

　　大迦叶和阿难出现在《西游记》第九十八回,唐僧师徒经历千难万险,到达灵山见到西天佛祖如来。如来命大迦叶、阿难两位尊者给唐僧师徒传授经书。两位尊者趁机向唐僧师徒索要"人事"(即好处费),被悟空一顿乱嚷阻住。两位尊者故意将俱是白纸的无字经卷书传给唐僧师徒,燃灯古佛见此,命白雄尊者前去抖散经卷,让师徒发现"上当"返回重取,于是唐僧一行再次返回。大迦叶、阿难两位尊者依然索要"人事"。唐僧无奈,只得将唐王所赐的紫金钵盂奉上,方取得有字真经。然而,千万不要据此以为无字真经是假经,白本者,乃无字真经,是比有字真经更为高深之经,常人难以参悟。

　　师徒再次返回求取有字经书时,佛祖也明确告诉他:东土众生愚迷,只可传有字经书。看着白纸黑字的"真"经书,唐僧不禁感叹"是我大唐之人无福啊"。佛祖则说:"那东土已然有慧根悟性至高之人降世。不消二三十年,这无字真经在东土自有传人弘扬。"(至高之人,暗指禅宗六祖惠能大师)

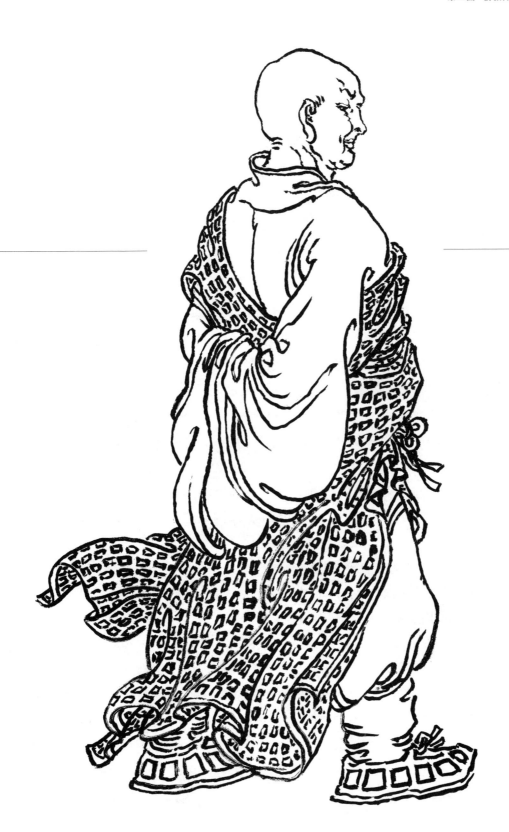

大迦叶

阿 难

阿难的全称为"阿难陀",意译为欢喜、喜庆,原是释迦牟尼的叔父斛饭王的儿子,和释迦牟尼是堂兄弟,是十大弟子中最年轻的一位。阿难以记忆力强著称,他听闻并受持了绝大部分佛法,被释迦牟尼称为"知时明物,所至无疑,所忆不忘,多闻广达"的弟子,故被誉为"多闻第一"。

释迦牟尼55岁时回家传佛,深感自己年岁已大,需要有人陪伴同行,侍奉日常起居。25岁的阿难智慧聪颖,手脚灵活,对佛又虔诚,便跟随释迦牟尼出家达25年。释迦牟尼去世后,阿难与大迦叶一起主持了佛教僧团的第一次结集活动。由于释迦在世说法,仅限于口头,并无文字记载,而阿难却一一记在心里,并能一一诵出,据说,现在的佛经即为阿难诵出的经文记载的。大迦叶升天后,阿难继续领导众信徒,被后世称为"禅宗的第二世祖师"。

大迦叶和阿难是创立佛教的功臣,因此,在中国佛教寺院的塑像和壁画中,往往作为释迦佛的左右协侍而站立两旁,形成一佛两弟子的布局。有时,他们与文殊、普贤二菩萨一起,共列佛祖的两侧。

大迦叶和阿难出现在《西游记》第九十八回,唐僧师徒经历千难万险,到达灵山见到西天佛祖如来。如来命大迦叶、阿难两位尊者给唐僧师徒传授经书。两位尊者趁机向唐僧师徒索要"人事"(即好处费),被悟空一顿乱嚷阻住。两位尊者故意将俱是白纸的无字经卷书传给唐僧师徒。燃灯古佛见此,命白雄尊者前去抖散经卷,让师徒发现"上当"返回重取,于是唐僧一行再次返回。大迦叶、阿难两位尊者依然索要"人事"。唐僧无奈,只得将唐王所赐的紫金钵盂奉上,方取得有字真经。然而,千万不要据此以为无字真经是假经。白本者,乃无字真经,是比有字真经更为高深之经。常人难以参悟。

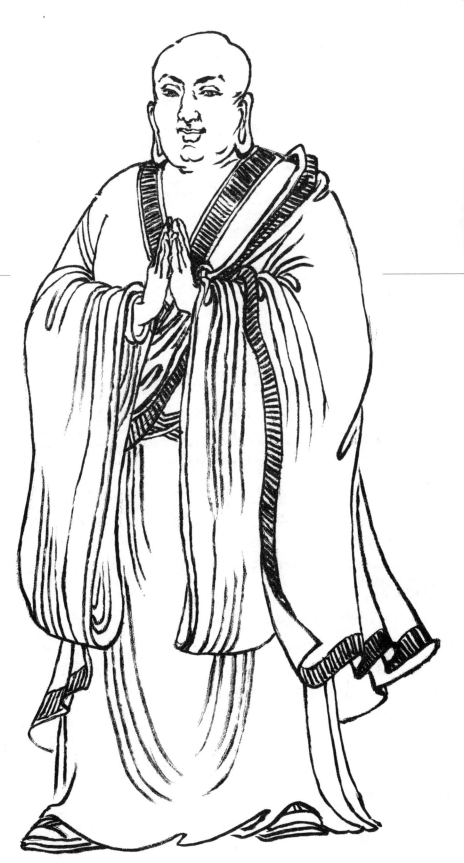

阿难

灵吉菩萨

灵吉菩萨就是大势至菩萨，梵文翻译过来又称为"遍吉"，就是普遍吉祥的意思。《西游记》中出现了八位菩萨：观音菩萨、普贤菩萨、文殊菩萨、地藏王菩萨、灵吉菩萨、日光菩萨、月光菩萨。据《阿喇多罗陀罗尼阿噜力品》载，观世音、大势至两位菩萨俱呈纯金色白焰光，右手执白拂，左手执莲花，大势至菩萨之形体略比观世音菩萨小，在观音院内列上方第二位，全身肉色，左手持开合莲花，右手弯中间三指，置于胸前，坐于赤莲花上。观音菩萨和大势至菩萨的身上装饰大致一样，区别在头部：大势至菩萨戴的三叶式云纹宝冠中饰有宝瓶的标志；观音戴的宝冠中，一般有阿弥陀佛的化佛像，有的为立佛，有的为坐佛。

《西游记》中的灵吉菩萨住在小须弥山，法力广大，手使飞龙宝杖，并有如来赐给的定风珠。灵吉菩萨首次出现在《西游记》第二十一回，唐僧取经在黄风岭被黄毛貂鼠精"黄风怪"捉住，黄风怪使用一杆三股钢叉，十分骁勇，与孙悟空在黄风岭上打斗三十多个回合，未见胜负。黄风怪吹起狂风，刮得悟空像纺车一样在空中乱转，火眼金睛酸痛。孙悟空无奈之际，经太白金星点化，驾筋斗云请来灵吉菩萨，用定风珠和飞龙才降伏黄风怪，使之现出黄毛貂鼠的本相，救出了唐僧。后来，唐僧被阻挡在八百里火焰山，铁扇公主用芭蕉神扇把孙悟空扇得如败叶残花，又是灵吉菩萨把定风珠借给悟空，才抵抗了铁扇公主的芭蕉扇。

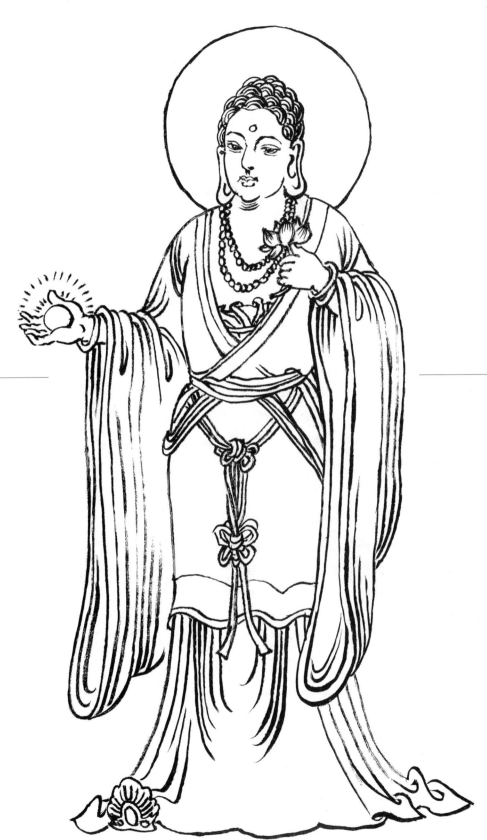

灵吉菩萨

毗蓝婆菩萨

毗蓝婆菩萨，住在紫云山千花洞，是昴日星官的母亲。昴日星官是二十八宿之一，住在上天的光亮宫，本相是六七尺高的大年夜公鸡，神职是司晨啼晓。毗蓝婆菩萨大慈大悲，法力无边，出现在《西游记》第七十三回，唐僧师徒西天取经途中，在黄花观中了百眼魔君的毒药茶，唐僧、猪八戒沙和尚都被毒倒在地，十分危险。悟空又难敌妖精的金光罩，败下阵来。后幸亏骊山老母指点，说紫云山千花洞的毗蓝婆菩萨能降得此怪，但菩萨隐姓埋名300年，不愿出山，须诚心相请。悟空把筋斗云一纵，来到紫云山千花洞，只见一个女道姑坐在榻上，她就是毗蓝婆菩萨，你看她："头戴五花纳锦帽，身穿一领织金袍。脚踏云尖凤头履，腰系攒丝双穗绦。面似秋容霜后老，声如春燕社前娇。腹中久谙三乘法，心上常修四谛饶。悟出空空真正果，炼成了了自逍遥。正是千花洞里佛，毗蓝菩萨姓名高。"悟空请求毗蓝婆菩萨帮助，毗蓝婆菩萨于衣领里取出一个绣花针，似眉毛粗细，有五六分长短，非钢、非铁、非金。悟空好奇地问，这是什么宝贝？毗蓝婆菩萨告诉他，这是儿子昴日星官用"日眼"炼成的兵器，可破妖精的金光罩。在悟空的恳求下，毗蓝婆菩萨便与悟空同行来到黄花观，早望见金光艳艳的金罩，毗蓝婆菩萨将绣花针拈在手，抛向天空。只一会儿工夫，就破了百眼妖魔的金光，毗蓝用手一指，那道士扑地倒在尘埃，现了原身，乃是一条七尺长短的大蜈蚣精。毗蓝婆菩萨看着被毒倒在地的唐僧、猪八戒和沙和尚，拿出三颗红色的解毒丹，救了他们的性命。八戒举耙欲打大蜈蚣精，被毗蓝婆菩萨阻住，因为她要将百眼魔君收去看守门户。毗蓝婆菩萨用小指头挑起蜈蚣精，驾祥云回转紫云山千花洞去。

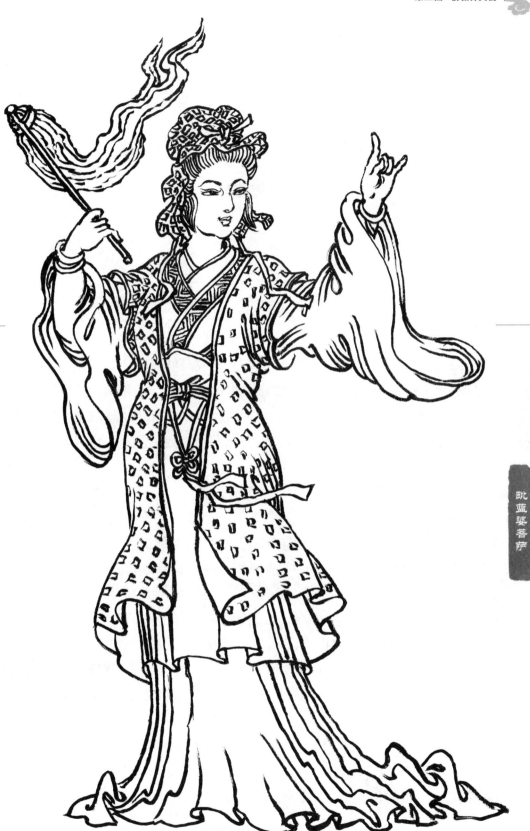

毗蓝婆菩萨

骑鹿罗汉

　　罗汉，是修行得道的高僧，为梵语译音"阿罗汉果"的简称，在佛教中的地位次于佛与菩萨，属于第三档规格。能进入罗汉范围的都是释迦牟尼在世时的优秀大弟子。也就是说，他们都是获得罗汉果位的比丘。比丘是古印度话，中国话就是"和尚"。在寺庙的造像中，他们往往在大雄宝殿内，作为陪衬人物环护在佛的两旁。早先的罗汉形象为十六位，系释迦牟尼身边十六个修行者，是佛经中提到最多的一组罗汉。佛祖涅槃后，曾令十六大阿罗汉永驻世间，济度众生。

　　骑鹿罗汉的佛教名称为"宾罗跋罗堕阁尊者"。"宾罗"是印度十八姓中之一，是贵族婆罗门的望族，"跋罗堕阁"是名，"尊者"是对罗汉的尊敬。该罗汉原为古印度拘舍弥城优陀延王的大臣，权倾一国，后信奉佛教出家。优陀延王亲自请他回转做官，他怕国王啰唆，遂遁入深山修行。宾罗跋罗堕阁道行很深，故佛祖指定他去接引、辅佐"未来佛"弥勒。由于跋罗堕阁化缘有方，故中国禅林食堂常供奉他的塑像。他对佛教极为虔诚，有一日，跋罗堕阁骑鹿回到拘舍弥城王宫，御林军认得他，连忙向优陀延王报告。国王出来接他入宫，说朝中仍然虚位以待，问他是否回来做官。跋罗堕阁说回来是想劝导国王出家学佛修行，他用种种比喻，说明各种欲念之可厌。国王被宾罗跋罗堕阁的话感化，就让位给太子，随他出家做和尚。由于跋罗堕阁是骑着鹿回到拘舍弥城王宫，并获得了成功，故世人称其为"骑鹿罗汉"。

　　图中的骑鹿罗汉是一位精明能干的壮年和尚，他裹着斗篷袈衣，正行进在通往拘舍弥城王宫的途中。罗汉双眉高扬，双眼犀利，双唇紧抿，睿智中含着幽默，胜算中带着狡黠，他要用一片丹心，去点亮国王向佛的心灯。

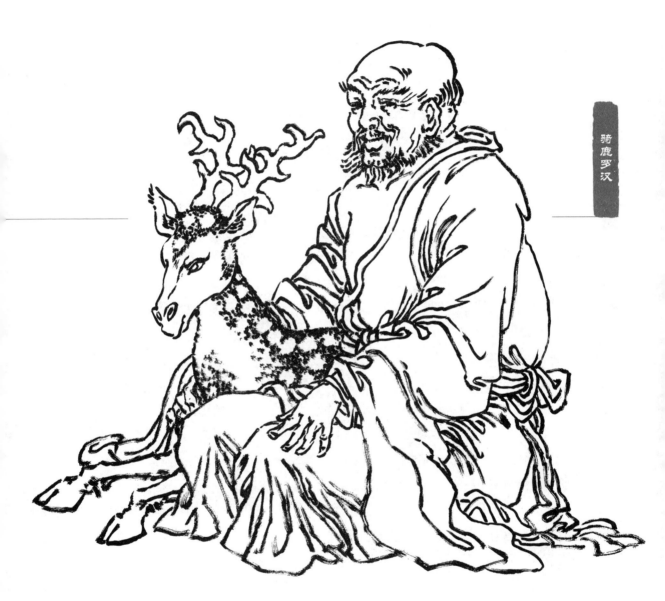

骑鹿罗汉

喜庆罗汉

　　这十六位从神坛上走下来的"洋和尚",既没有寺院殿堂中的单调呆板,也没有佛界中的神秘奇异,而是十六位饱食人间烟火并带有"世俗"味的本土和尚。由于十六罗汉的生平资料很少,自庆友尊者著述的《大阿罗汉难提密多罗所说法住记》(简称《法住记》)译出罗汉以后,十六罗汉受到佛教徒的普通崇奉,其造像也逐渐流行起来,但是《法住记》中并没有对十六罗汉的相貌进行具体描述,造像者根据佛教常识,结合现实生活中的僧人形象,进行艺术夸张,认为他们有七情六欲,也有喜怒哀乐,创制者以高超的艺术功底和造型能力,为我们带来了亲切真实、血肉丰满的十六位中国式罗汉形象。关于十六罗汉的图像,最早的记载是《宣和画谱》,后梁张僧繇画有一幅十六罗汉像;关于十六罗汉的雕刻,最早的是杭州烟霞洞吴越国吴延爽发愿造的十六罗汉圆雕坐像。此外,苏州甪直保圣寺、山东长清灵严寺保存有北宋塑造的罗汉像。罗汉形象在中国佛教造像中逐渐普遍,后来增加为十八位。

　　喜庆罗汉的佛教名称为"迦诺迦伐蹉尊者"。是古印度一位善于谈论佛学的雄辩家,即演说家。他对"喜庆"有独到的见解,认为"由听觉、视觉、嗅觉、味觉和触觉而感到的快乐称为喜;由眼、耳、鼻、口、手而感觉到的快乐称为庆"。又有人问他:"什么叫喜庆?"他说:"不由耳眼口鼻手所感觉的快乐,就是喜庆。例如诚如向佛,心觉佛在,即感快乐。"他在演说及辩论时,常带笑容,又因论喜庆而闻名遐迩,故名"喜庆罗汉"或"欢喜罗汉"。

　　图中的喜庆罗汉是一位肥头大耳、笑口永开的罗汉形象,他正滔滔不绝地向大家演讲着喜与庆的理论,向人们真诚地送去喜庆与欢乐。从他满嘴翻卷的络腮胡子看,还带有异国得道高僧的印记。

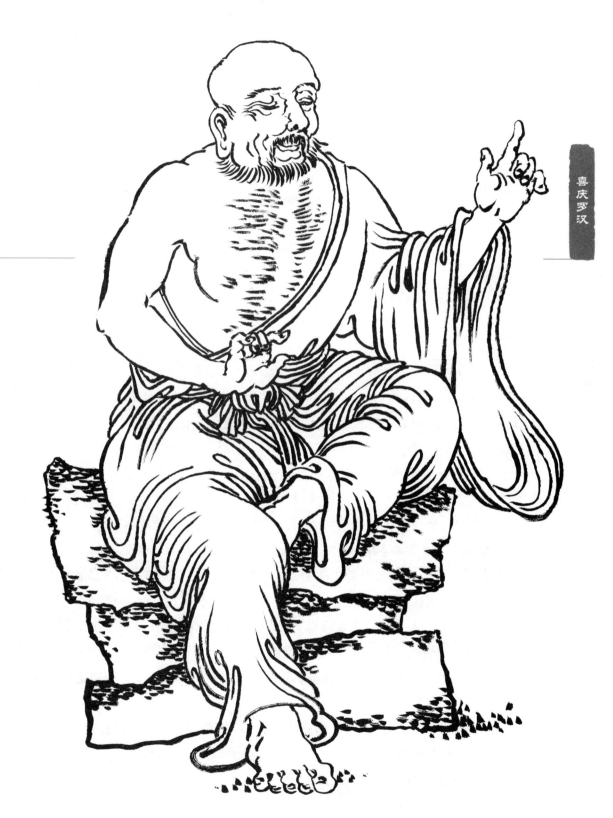

喜庆罗汉

举钵罗汉

举钵罗汉的佛教名称为"迦诺迦跋厘堕阇尊者"。原是一个化缘和尚,性子急躁,感情容易冲动,化缘时往往高高地举起铁钵,一本正经地向人求乞,修成罗汉后,仍改不了这个习惯,故世人称其为"举钵罗汉"。

在《西游记》中,凡是佛祖如来在灵山讲法时,十八罗汉往往集结在固定位置,虔诚聆听。在孙悟空陪同师傅唐僧西天取经途中碰到难题时,十八罗汉也会赶来协助。在《西游记》第五十回中,独角兕大王使用一根丈二长的钢枪,又仗着宝物金刚琢,神通广大,实力很强,跟孙悟空徒手搏斗几百个回合不分胜负,如来便派十八罗汉赶来协助。在《西游记》第七十七回如来降伏大鹏金翅鸟中,也有罗汉出场。京剧有一出传统剧叫《十八罗汉斗悟空》,影响深远,讲述孙悟空大闹天宫后,玉帝派十万神兵跟踪捉拿,均不敌悟空,乃遣二郎神助战。太上老君用金刚琢打倒悟空,将悟空擒至天界,刀砍斧凿俱不能伤,乃投入老君炉中烧炼。悟空被炼成火眼金睛,跳出炉后戏谑老君。如来佛遣十八罗汉与之酷斗,最后将悟空擒获。戏剧归戏剧,而在《西游记》第七回中,孙悟空是被佛祖降伏的。

图中的举钵罗汉刻画了一位中年和尚的形象。也许罗汉受到了同行的规劝,对自己不顾一切举钵化缘的举动有所收敛,脸上充满了虔诚,寒风吹拂起罗汉衣衫,正彬彬有礼地高举化缘之钵,笑逐颜开地向人化缘。

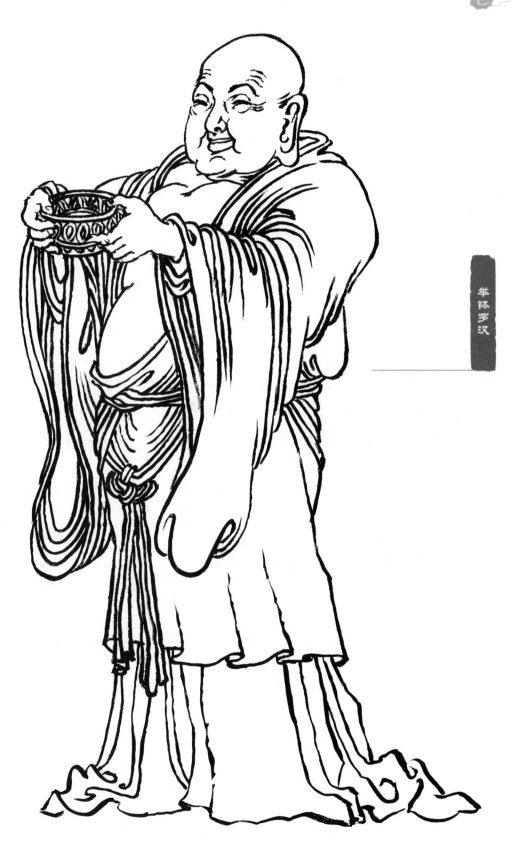

举钵罗汉

托塔罗汉

　　托塔罗汉的佛教名称为"苏频陀尊者",是佛祖释迦牟尼所收的最后一名弟子。苏频陀仪态端庄,聪慧过人,对佛的追求执着,修行超过师兄。在佛教传入中国以前,中国没有塔,佛教中的塔,是载佛骨的器具,于是塔也成为佛的象征。苏频陀手中时时托着一尊宝塔,作为佛祖常在之意,世人称其为"托塔罗汉",值得一提的是托塔罗汉不是托塔天王,托塔天王是菩萨,菩萨和罗汉有分别:菩萨是"大乘"修成的果,而罗汉则是"小乘"修成的果。

　　图中的托塔罗汉是一位长满络腮胡子的彪形大汉,他毫不费力地用右手托起手中的七层佛塔,这座佛塔犹如一盏照耀前程的明灯,感召人们驱走漫漫长夜里的黑暗,去追求前方的黎明。托塔罗汉佛法通灵,威而不怒,道行超群,他双唇紧抿,一眼开,一眼闭,似乎以动作来配合他向大众讲述的佛经内容。

第二篇 佛教界人物 45

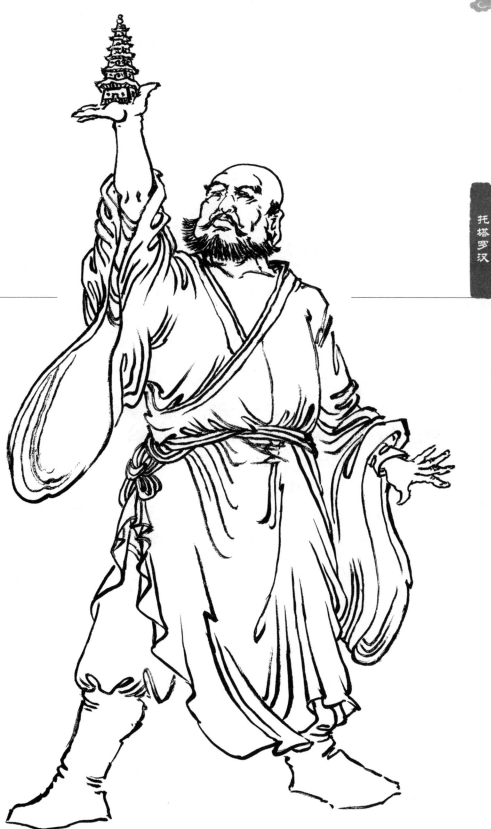

托塔罗汉

静坐罗汉

 静坐罗汉的佛教名称为"诺距罗尊者"。诺距罗译作大力士，原为古印度一名体格魁伟的勇猛战士，性格豪爽，力大无比，常年转战在前线，后来出家为和尚，佛祖为收敛他那种拼杀性格，一直让他静坐，故世人称其为"静坐罗汉"。

 图中的静坐罗汉是一位历尽生活坎坷的老年高僧，他焚香独坐，悟禅修行，肃穆的神态里积聚着智慧，神态自若，安详端庄，刀削的皱纹里镂刻着沧桑。罗汉庆幸自己走过战场的拼杀，终于进入般若的境地。他思接千载，视通万里，感悟着天地的玄机。

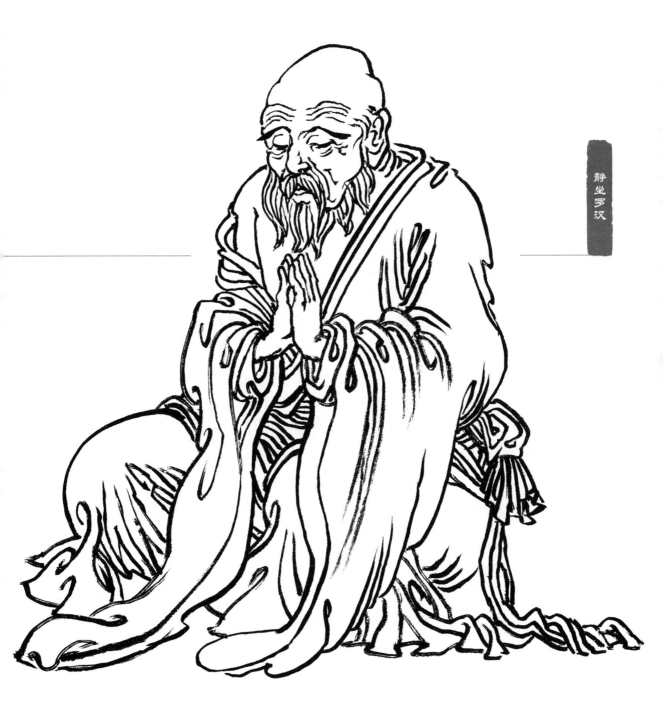

静坐罗汉

过江罗汉

　　过江罗汉的佛教名称为"跋陀罗尊者",跋陀罗三字,意译是贤,但这位罗汉取名跋陀罗,是另有原因。原来印度有一种稀有的树木,名叫跋陀罗。他的母亲怀孕临盆,是在跋陀罗树下产下他的,因此就为他取名跋陀罗,并将他送去寺门出家,主管浴事。修成正果后,由印度乘船到东印度群岛中的爪哇岛去传播佛法,相传东印度群岛的佛教,最初是由跋陀罗传去的,故世人称其为"过江罗汉"。

　　图中的过江罗汉刚过江下船,跋涉在浅滩之中。他身负经卷,弓着背,探着头,在充满泥泞的小道上探脚前行。他对前景充满着乐观,脸上洋溢着欢乐的笑容。

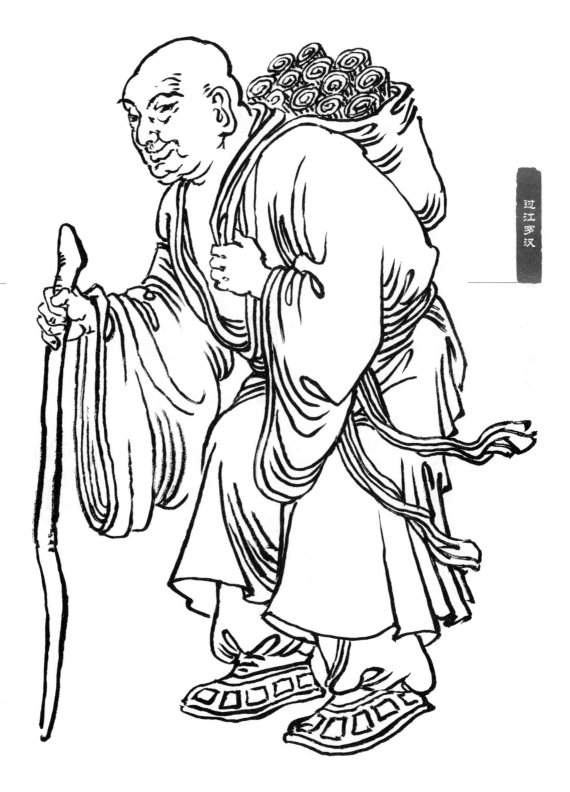

过江罗汉

骑象罗汉

　　骑象罗汉的佛教名称为"迦理迦尊者",象的梵文名"迦理","迦理迦"即骑象人。象是佛法的象征,比喻象的威力大,能耐劳又能致远。

　　迦理迦原为古印度的一位驯象师,后出家修成了罗汉正果,故世人称其为"骑象罗汉"。

　　骑象罗汉体格魁梧,笑口常开,他形象轩昂,诵经朗朗,他心怀众生,那卷曲的络腮胡子托出一张愉悦的笑口,扬开的双眉衬着一双朗朗的双目,显示出罗汉的自豪和自信。那只大象虽然被缩小了,却反衬出罗汉的无边法力,给观赏者带来几分神奇,几分遐思。

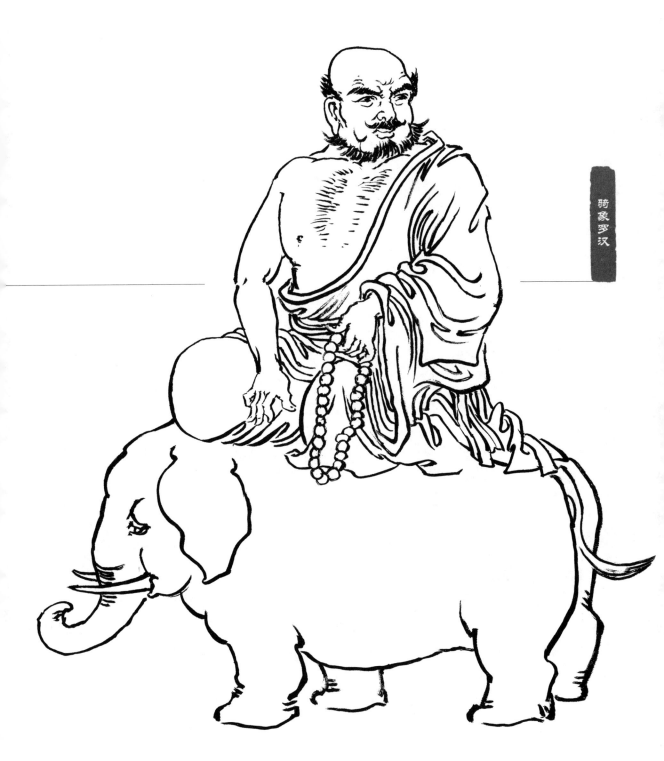

骑象罗汉

笑狮罗汉

　　笑狮罗汉的佛教名称为"阀阁罗弗多罗尊者"。阀阁罗弗多罗原为古印度一位体格魁梧的狩猎者，出家后放下屠刀，专心修行，得到罗汉正果。两只小狮子感激他戒了杀生，特跑到他身边，他便笑呵呵地将小狮子带在身边，故世人称其为"笑狮罗汉"。据说，由于阀阁罗弗多罗往生从不杀生，广积善缘，故此一生无病无痛，而且有五种不死的福力。故又称他为"金刚子"，深受人们的赞美、尊敬。虽然阀阁罗弗多罗有如此神通，但勤修如故，常常静坐终日，端然不动。他能言善辩，博学强记，通晓经书，能畅说妙法，但他难得说法，往往终日不语。他的师兄弟阿难诧异地问他："尊者，你为何不开一次方便之门，畅说妙法呢？"阀阁罗弗多罗答到："话说多了，不一定受人欢迎。尽管你的话句句值千金，却往往会令人反感。我在寂静中可得法乐，希望大家也能如此。"
　　图中的笑狮罗汉从一位狩猎者成为得道的高僧，故身体在健壮中透出几分灵动，仪容庄严凛然，散发着一股禅味。你看，这位方头大耳的中年罗汉正款款而来，笑吟吟地呼唤着小狮子，为这位戒杀修佛的罗汉增添了几分情趣。

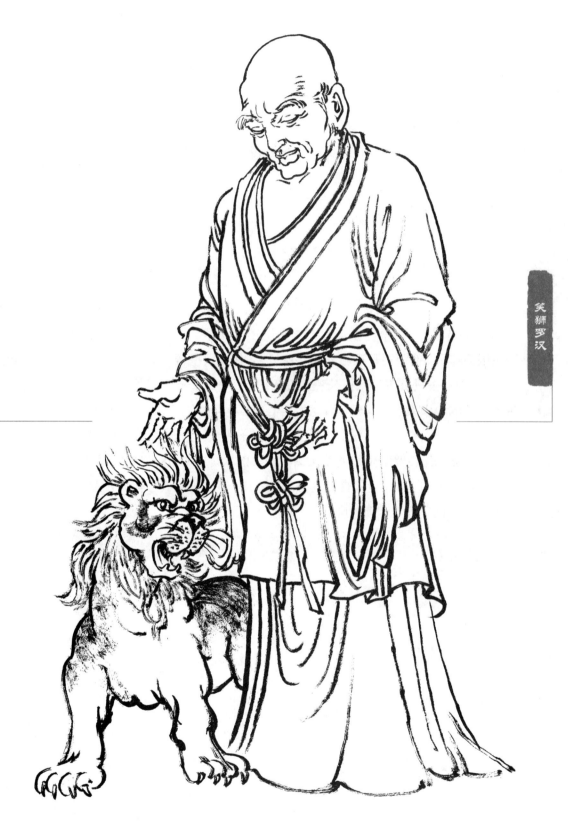

笑狮罗汉

开心罗汉

　　开心罗汉的佛教名称为"戍博迦尊者",据说他就是唐玄宗开元四年(716年)来长安的善无畏尊者。戍博迦原是中天竺国国王的太子,国王立他为储君,他的弟弟想争夺王位因而作乱,他便揭开衣服表明心迹说:"你来做皇帝,我去出家。"他的弟弟不信,他说:"我的心中只有佛,从来不想当国王。你不信,看看吧。"他便揭开衣服表明心迹,弟弟看见他的心中果然有一佛,因此才相信他,不再作乱。故世人称其为"开心罗汉"。

　　图中描绘的是开心罗汉为表明自己一心向佛不与兄弟争夺王位的心迹,而甘愿开胸显佛的情景。开心罗汉生得肥头大耳,扁平的脸庞上露出一双圆瞪的眼睛,紧闭的嘴唇显示了对兄弟的无奈,给人带来几分粗野,几分沉重。唯有罗汉胸前露出的那尊佛像,坦露出他的善良心迹与对佛的虔诚。

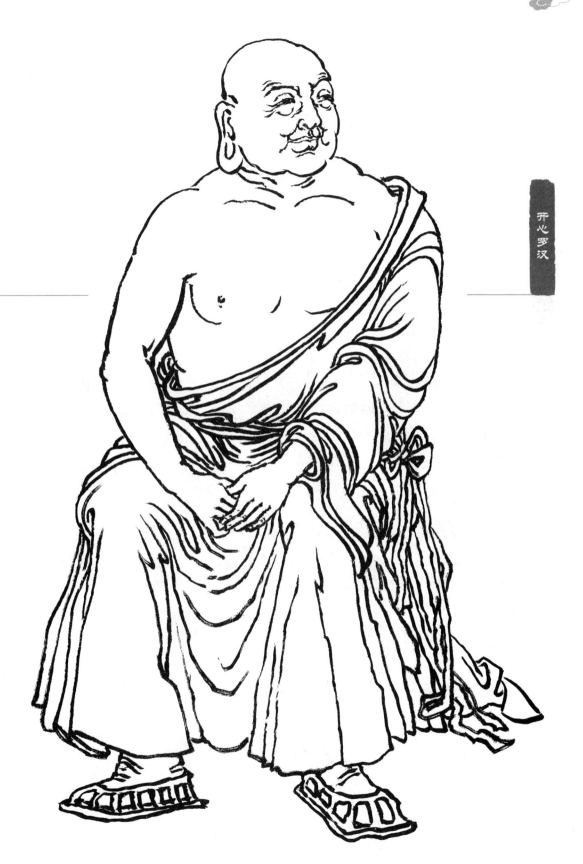

开心罗汉

探手罗汉

　　探手罗汉的佛教名称为"半托迦尊者",相传他是"药叉神"半遮罗之子。据《可哩底母经》说:古印度王舍城内的山边有位药叉神,名叫婆多。北方犍陀多罗国也有一药叉神,名叫半遮罗。婆多与半遮罗的妻子同时怀孕,于是指腹为婚。婆多生女,半遮罗生子,半遮罗生的儿子就是半托迦,出家后修成正果,也度婆多的女儿成道。

　　由于半托迦打坐完毕时常举起双手,作探手状,然后长吐一口气,伸懒腰,故世人称其为"探手罗汉"。探手罗汉打坐时常用半迦坐法,此法是将一腿架于另一腿上,即单盘膝法,打坐完毕即将双手举起,长呼一口气。

　　图中的探手罗汉动势奔放而豪迈,他举起的并不是双手,而是舞动的长袖,这比单纯举手更富内蕴,更有韵味。罗汉长袖善舞,安悠自在,饱经风霜的脸上布满了沧桑,额头高耸,颊骨棱劲,神志灵通,自得其乐,唯有那张开的大口,发出爽朗的笑声,为逝去的岁月留下了可歌可颂的印记。

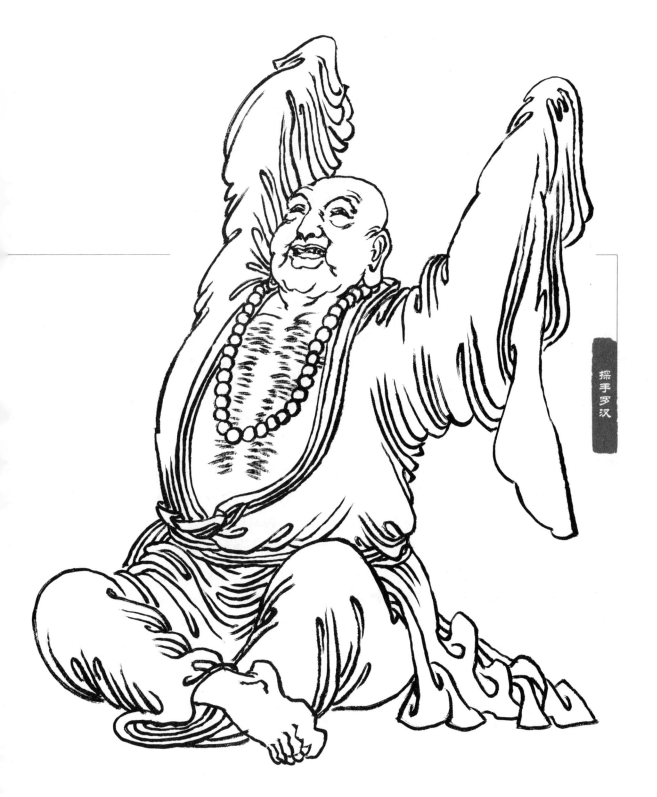

沉思罗汉

　　沉思罗汉的佛教名称为"罗怙罗尊者",是佛祖释迦牟尼在做太子时唯一的亲生儿子,后随父出家。罗怙罗是印度一种星宿的名字,古印度人认为日食月宜是由一颗能蔽日月的星所造成。这位罗汉是在月食之时出世,故取名罗怙罗,即以该蔽日月之星命名。相传他刚出家时调皮顽劣,后来受到父亲的严厉责备,才改过自新,最后获得罗汉正果,并成为佛祖十大弟子之一。罗怙罗以密行居首,他的特征是面相丰腴、蚕眉弯曲、秀目圆睁、敦厚凝重的风姿之中带有逸秀潇洒的气韵。由于他是在沉思中觉悟,在沉思中悟通一切,从顽道上修成正果,故世人称其为"沉思罗汉"。沉思罗汉是在沉思中悟通一切趋凡脱俗,在沉思中能知人所不知,在行功时能行人所不能行。他的沉思,就是获取智慧与行动。

　　图中的沉思罗汉给人以敦厚凝重的风姿,这位留着卷曲络腮胡子的异国高僧甩开衣袖,正步履轻盈地缓缓朝前走来。罗汉的面容虽粗犷,但却折射出几分思虑,几分睿智,几分狡黠。

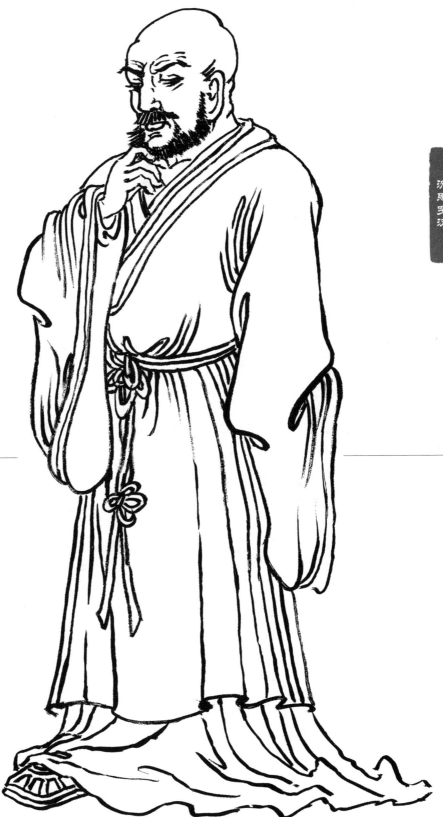

沉思罗汉

挖耳罗汉

　　挖耳罗汉的佛教名称为"那伽犀那尊者"。"那迦"译作中文名"龙","犀那"译为"军",那迦犀那的意思即龙的军队,比喻法力强大,犹如龙的军队。这位罗汉住在印度半度坡山上,也是一位论师,因论"耳根"而名闻印度。所谓耳根,是由于醒觉而生认识,是人类认识世界的六种根源之一。所谓"六根清净",耳根清净就是其中之一。佛教中除不听各种淫邪声音之外,更不可听别人的秘密。因他论耳根最到家,故取挖耳之形,以示耳根清净。他是佛教中的理论家,对"六根"(即眼、耳、鼻、舌、身、意六种感官及其功能)有较深的研究,其中尤以论述"耳根清净"最为专长,故世人称其为"挖耳罗汉"。

　　图中的挖耳罗汉是一位深有研究的佛学理论家,正在挖自己的耳朵,闲逸自得,怡神通窍,也许他正挖到爽心处,自我陶醉,忍俊不禁,连嘴巴都爽得歪了,横生妙趣、意味盎然。

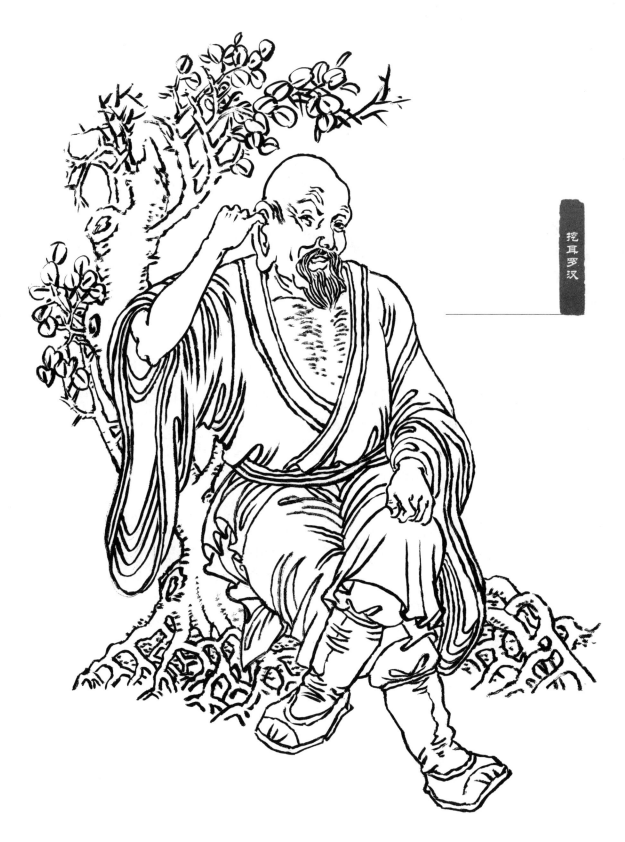

布袋罗汉

　　佛教名称为"因揭陀尊者"。他原是古印度的捕蛇者，捉住毒蛇后便拔掉毒牙将其放生到人迹罕至的深山，以免行人被蛇咬后中毒。由于他常携带一个布袋，且因发善心而修成正果，故世人称其为"布袋罗汉"。对布袋罗汉有两种说法，一种说法是，他在中国显灵，于907年五代梁朝时在奉化出现，后来在贞明三年（917年）在岳林寺磐石上说佛偈曰："弥勒真弥勒，分身千百亿，时时示时人，时人自不识。"说完他便失踪了。另一种则说，他与天王殿中的布袋和尚（名"契此"，世人尊称为"弥勒佛"）有本质上的区别。

　　图中的布袋罗汉与契此弥勒形象不同，刻画的是一位老年罗汉形象。由于长年行走在野外，罗汉的衣衫显得有些陈旧宽大，他肩扛着布袋，为人们消除了一个又一个灾难隐患而舒心，饱经沧桑的圆脸上仍洋溢着欣慰的笑容。

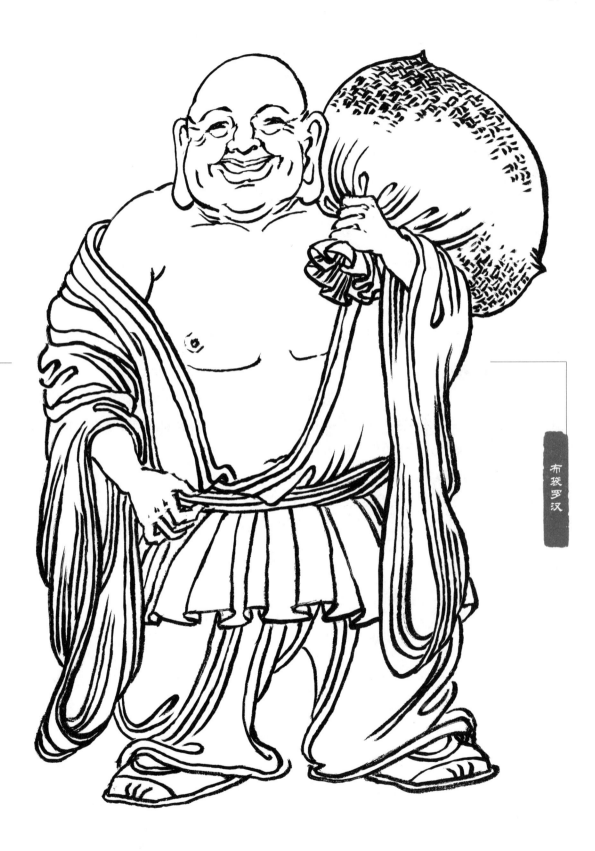

芭蕉罗汉

　　芭蕉罗汉的佛教名称为"伐那婆斯尊者","伐那婆斯"梵文为"雨"的意思,相传他出生时,雨下得正大,后园中的芭蕉树正被大雨打得沙沙作响,他的父亲因此为他取名为雨。伐那婆斯对芭蕉产生了一定的感情,出家后十分爱护芭蕉,给以治虫浇水,并常在芭蕉树下修行用功,故世人称其为"芭蕉罗汉"。

　　图中的芭蕉罗汉是一位上了年纪的老人,他额上的皱纹交叉,脸颊上一块块下垂的松弛肌肉记录着不平凡的经历,他似乎在回忆雨打芭蕉的日子,进入一种参禅的高妙之境,显得悠闲隐逸,给人以仙风道骨,超凡脱俗之感。

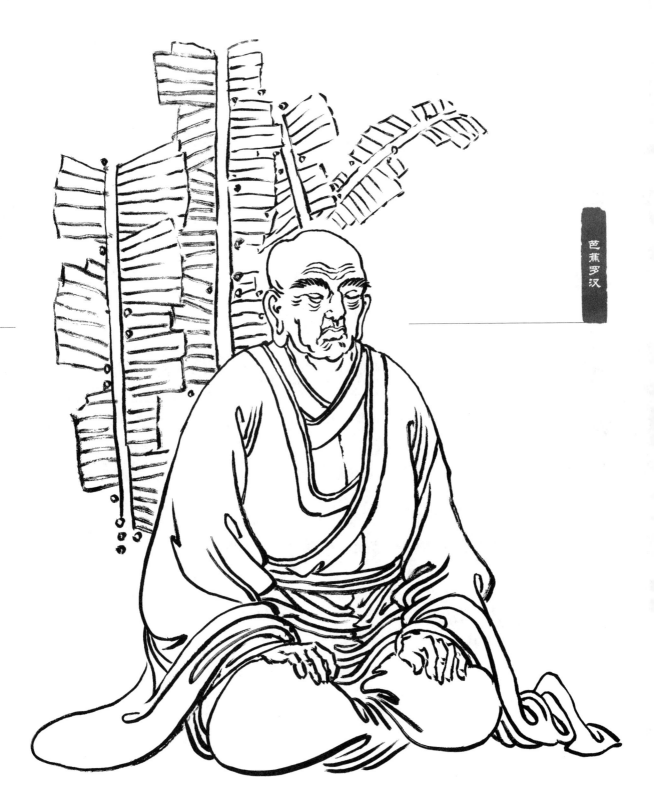

芭蕉罗汉

长眉罗汉

　　长眉罗汉的佛教名称为"阿氏多尊者","阿氏多"是梵文无比端正的音译。阿氏多出生时长着两条长长的白色眉毛,这成了他生理上的一大特征,故修成罗汉后,世人便称其为"长眉罗汉"。这位罗汉的前世也是一位和尚,因为修行到老,眉毛都脱落了,仍然修不成正果,死后再转世为人。他出世后,有人指着他的长眉毛对他的父亲说:"佛祖释迦牟尼有两条长眉,你的儿子也有长眉,是佛相。"因此他的父亲就送他入寺门出家,终于修成罗汉果。

　　图中的长眉罗汉有独到之处,以往的长眉罗汉造型往往是一位慈眉善目的祥和老者,而这里的长眉罗汉却是一位饱经沧桑的乡间老汉。罗汉躬着身体,凝视着前方,那长长的眉毛并不下垂,而是呈"八"字状往两边分开。脸庞粗短而神异,前拱的嘴巴临风欲诉,似乎蕴含着一段苦涩而漫长的岁月,等待着倾吐。整个形象粗中有细,散发着一股神奇的野趣。

长眉罗汉

看门罗汉

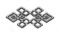

 佛教名称为"注荼半托迦尊者",和探手罗汉是两兄弟,是佛祖释迦牟尼亲信弟子之一。
 注荼半托迦到各地去化缘,常常用拳头拍打布施者的屋门,叫屋内的人出来布施。有一次因人家的房子腐朽,他不慎把它打烂,结果要他道歉认错。佛祖感到这样化缘不够礼貌,便赐给他一根锡杖,以后去化缘,不用打门,摇动锡杖发出的声音来促使布施者开门,有缘的人,自会开门,如不开门,就是没缘的人,改到别家去化缘。原来这锡杖上有几个环,摇动时发出"叮叮"的声音,世人便称其为"看门罗汉"。这锡杖后来便成了和尚的禅杖。
 图中的看门罗汉是一位饱经风霜、勤于化缘的中年高僧形象,瘦劲有神。那夸张的脑门上镂刻着忠于职守的标记,开启的嘴巴中倾吐着对佛的虔诚。看门罗汉尽忠职守,在布施者的门前,期盼化缘。

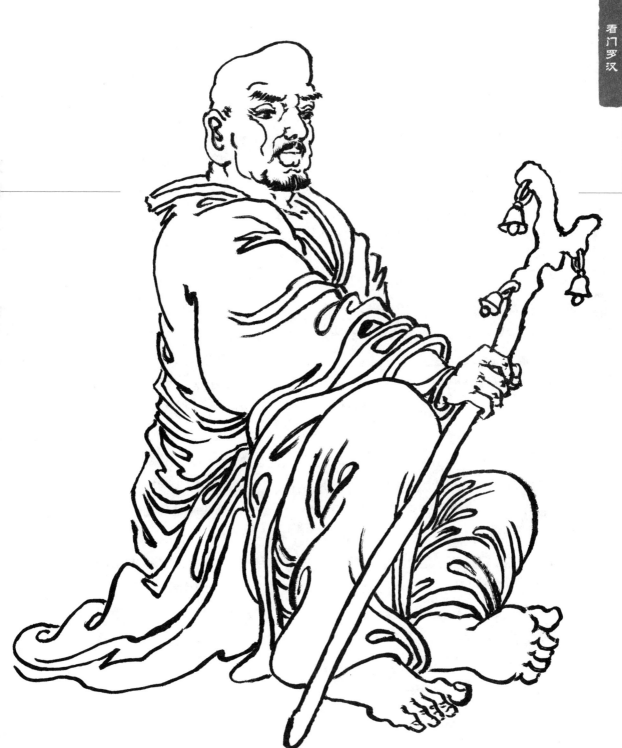

看门罗汉

降龙罗汉

据佛经记载,十八罗汉原来只有十六位,他们都是释迦牟尼佛的得道弟子,后来在十六罗汉的基础上发展成十八罗汉。关于十八罗汉后来补上的第十七位罗汉,有三种说法。第一种说法认为第十七位罗汉是"庆友尊者",即《大阿罗汉难提密多罗所说法住记》的作者。该书记载了十六位罗汉的姓名和出处,使罗汉影响逐渐流传。据《法住记》说,十六位罗汉是佛陀的十六位大弟子,佛命他们常驻人间普度众生。古印度有个叫波旬的恶魔,煽动人拆寺毁庙,杀害僧人,劫掠佛经。龙王激于义愤,用洪水讨伐波旬,并将佛经藏于龙宫。僧人们需要佛经,庆友降伏龙王,取回佛经,故世人称其为"降龙罗汉"。有人说,十八罗汉的第十七位是"迦叶尊者",他是在清朝由乾隆皇帝钦定的。在《济公外传》中,又有了第三种说法,说济公是降龙罗汉转世:降龙罗汉乃佛祖座下弟子,法力无边,助佛祖降龙伏妖,立下不少奇功。降龙修炼几百年,却始终不能得成正果,求教观音,得知七世尘缘未了,便下凡普度众生,成为济公,了结未了尘缘。

降龙罗汉和伏虎罗汉出现在《西游记》第九十八回,唐僧师徒经历千难万险,到达灵山见西天佛祖如来。如来命大迦叶、阿难二尊者给唐僧师徒传授经书。第一次给他们的是无字经书,师徒再次返回求取有字经书时,阿难、大伽叶引唐僧来见如来,如来高升莲座,指令降龙、伏虎两位罗汉敲响云磬,遍请三千诸佛、三千揭谛、八金刚、四菩萨、五百尊罗汉、八百比丘僧、大众优婆塞、比丘尼、优婆夷,各天各洞,福地灵山,大小尊者圣僧,该坐的请登宝座,该立的侍立两旁。可见这两位罗汉是佛祖如来高升莲座时的发号施令者。

图中的降龙罗汉与被降伏在地的蛟龙在一起,罗汉挥拳,已经擒拿蛟龙,彰显了罗汉水到渠成的神威。

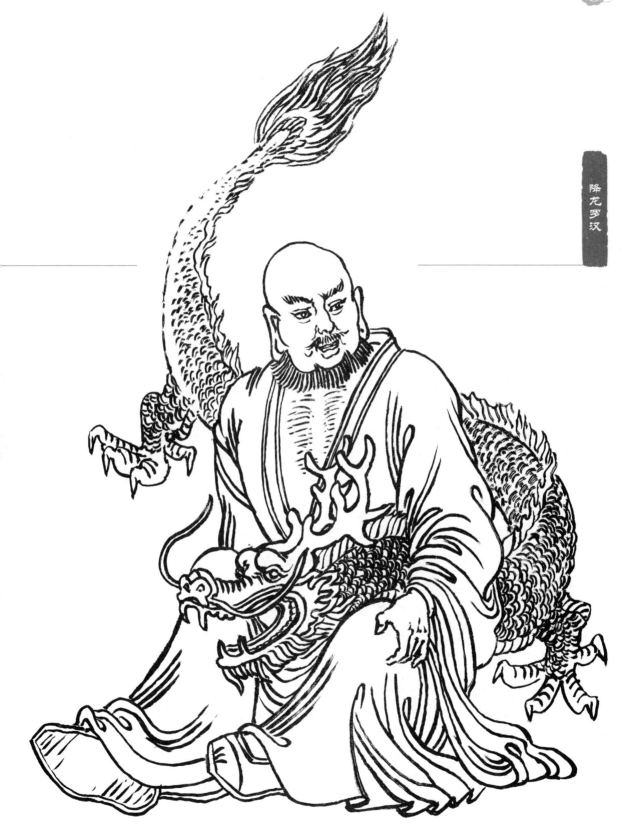

降龙罗汉

伏虎罗汉

　　第十八尊罗汉是伏虎罗汉，佛教名称为"宾头卢尊者"。清朝皇帝乾隆钦定十七罗汉为降龙罗汉，十八罗汉为伏虎罗汉。伏虎罗汉修行出家的寺门外常闻虎啸，罗汉认为这是猛虎饿了，便将自己的饭食分一半喂这只猛虎，久而久之，猛虎便被他驯服了，并常来寺院和他玩耍，故世人称其为"伏虎罗汉"。降龙罗汉和伏虎罗汉出现在《西游记》第九十八回，唐僧师徒经历千难万险，到达灵山见西天佛祖如来。如来命大迦叶、阿难二尊者给唐僧师徒传授经书。第一次给他们的是无字经书，师徒再次返回求取有字经书时，阿难、大伽叶引唐僧来见如来，如来高升莲座，指令降龙、伏虎两位罗汉敲响云磬，遍请三千诸佛、三千揭谛、八金刚、四菩萨、五百尊罗汉、八百比丘僧、大众优婆塞、比丘尼、优婆夷，各天各洞，福地灵山，大小尊者圣僧，该坐的请登宝座，该立的侍立两旁。可见这两位罗汉是佛祖如来高升莲座时的发号施令者。图中的伏虎罗汉是一位雍容大度、圆面温厚的罗汉形象，罗汉支起膝盖倚坐在黑虎身旁，从容而稳定。

　　创制者给十八位罗汉注入了祥和欢乐的意蕴，不管是看门罗汉、静坐罗汉，还是揭开衣服为表明心迹，不与兄弟争夺王位的开心罗汉，都一扫以往表现罗汉时的那份愁苦与悲悯，在这里突出的是神威，而不是怒容，从而为这套十八罗汉加重了分量。

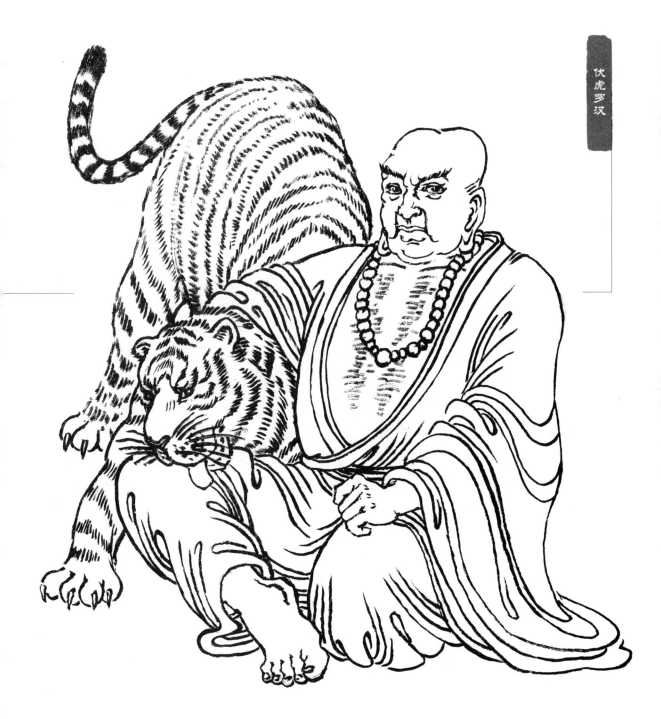

伏虎罗汉

东方持国天王

每当我们穿过佛教寺院的山门,映入眼帘的便是天王殿,这里是护卫佛寺的警卫部。殿内的两旁供奉着四尊威武高大、气宇轩昂、全副武装的天王,俗称四大金刚。他们手中各自拿着琵琶、宝剑、紫金龙和宝伞的法器,依次冠名为"东方持国天王""南方增长天王""西方广目天王"和"北方多闻天王"。

四大天王的职责是守护佛法,还执掌护国安民之权,风调雨顺之职,成了百姓"五谷丰登、天下太平"的愿望寄托。并被统统"请"到天王殿中,同居一室,朝夕相处,共同护持寺内佛法,共同寄托人们"风调雨顺"的祈祷。

持国天王的梵语音译为"提多罗吒",意为"持国"。他向以慈悲为怀,保护生灵,护持国土,故以"持国"为名。这位天王住在须弥山黄金埵,负责守护东胜神洲。

早期持国天王的形象为白色,身着天衣,左手伸臂持刀,右手仰掌托珠或执绡拄地。也有面为青色,发为紫色,着红衣甲胄,手持大刀的。有人说,持国天王在佛教中是主持乐神的,故常弹奏琵琶,意欲用美妙的音乐来招引众生皈依佛门。随着佛教传入中国,在民间神话的影响下,持国天王的装扮完全汉化了,并有了一个中国名字叫"魔礼红"。目前寺院中的持国天王头戴宝冠,脚登虎头宝靴,有坐着的,也有立着的,神采奕奕,精神抖擞。由于他手持琵琶,弹的是"调",因此,他掌管着"风调雨顺"中的调。

四大天王最早出现在《西游记》第四回中,当时,太白金星领玉帝圣旨来花果山招安孙悟空,孙悟空的筋斗云十分快疾,提先来到天宫,被四大天王挡在天门之外。此后,四大天王在《西游记》中多次出现。

据现代人的理念,持国中的持,就是保持;国,就是国家。从保持个人家庭,到整个国家的安定繁荣,人人都应尽职尽责。天王手持的琵琶则告诫人们,在持家安国时要恰到好处,这真像弹琵琶时的弦,松了不响,过紧就断。

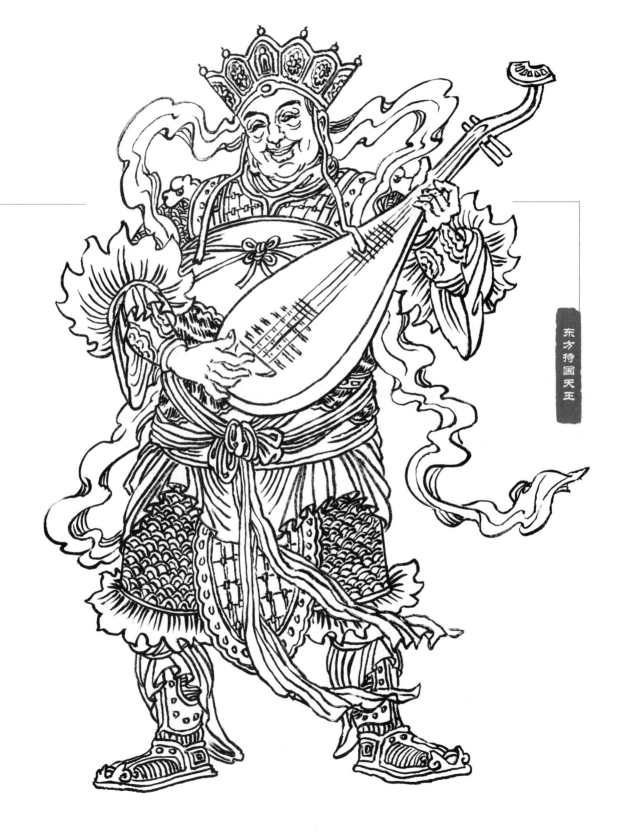

东方持国天王

南方增长天王

　　增长天王的梵语音译为"毗流驮迦",意为"增长"。他能传令众生,增长善根,护持佛法,故名增长。这位天王住在须弥山的琉璃埵,负责守护南瞻部洲。

　　早期增长天王的形象为赤紫色,绀发,穿甲胄,一手叉腰,一手持金刚杵,脸显愤怒相。随着佛教传入中国,增长天王也落户到神州大地,并入乡随俗,在《封神演义》中成了中国的武将,取了中国名字叫"魔礼青"。他身长二丈四尺,面如活蟹,须如铜线,手持青锋宝剑,上有符印,中分四字:"地,水,火,风"。这风乃黑风,风内有万千戈矛,若人逢着此刃,四肢化为齑粉。

　　天王殿中的增长天王气宇轩昂,他头戴宝冠,脚登虎头宝靴,全身以青色装饰,他手持一把青光宝剑。剑代表智慧,称为慧剑,能斩断烦恼,增长智慧,耿耿忠心,护持佛法。增长天王有坐着的,也有立着的。取手中青光宝剑"锋"利的谐音,掌管"风调雨顺"中的风。四大天王最早出现在《西游记》第四回中,当时,太白金星领玉帝圣旨来花果山招安孙悟空,孙悟空的筋斗云十分快疾,提先来到天宫,被四大天王挡在天门之外。此后,四大天王在《西游记》中多次出现。

　　据现代人的理念,增长就是进步,德行要进步,学问要进步,技术要进步,生活水平也要进步,不保守,不落后,走在时代的前列,这就是佛法讲的精进。天王手中拿的剑,表示智慧,告诫人们,要做到进步,就得有高度圆满的智慧。

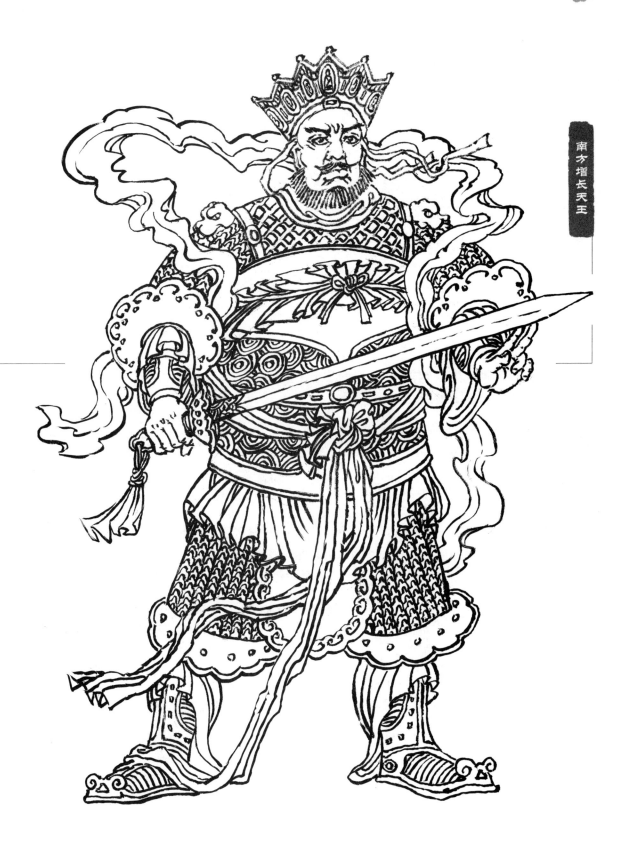

南方增长天王

西方广目天王

广目天王的梵语音译为"毗留博叉",意为"广目"。他能时时睁开自己那双清净的天眼,广泛地观察世界,护住人民的安宁生活,故名广目。这位天王居住在须弥山的白银地,负责守护西牛贺洲。

广目天王的形象有多种,早期的形式为肉色,身着甲胄,臂挂黑纱,面露微笑,右手持笔书写。也有的为左手抓一颗夜明珠,右手持一根赤索,倘若发现有人对佛作出不礼貌的举动,即用赤索捉拿,促使其敬佛信佛。随着佛教传入中国,这位印度天王也来到华夏大地落户,中国的名称叫"魔礼寿"。身上装扮也换成了中国武将的式样,头戴宝冠,脚登虎头宝靴,全身为红色,威武慑人。相传他为群龙的领袖,故右手抓的是一条紫金龙,龙头向上,看着左手的一颗明珠,龙身则缠绕在右臂上。有将紫金龙改为花狐貂的,而更多的则将紫金龙改为蛇,故有人认为,蜃似蛇,他右手持的是"蜃"。据明·杨慎《艺林伐山》载:"蜃行似蛇而大音顺",持蜃者顺也,故掌管"风调雨顺"中的顺。

四大天王最早出现在《西游记》第四回中,当时,太白金星领玉帝圣旨来花果山招安孙悟空,孙悟空的筋斗云十分快疾,提先来到天宫,被四大天王挡在天门之外。此后,四大天王在《西游记》中多次出现。

据现代人的理念,广目就是多看,多观察,总结经验,取人之长,补己之短。广目天王一手拿的是龙或蛇,龙和蛇活动多变,告诫人们,社会是一个复杂多变的综合体,要仔细小心,谨防受骗;广目天王另一手拿的是珠子,表示不变,告诫人们,心中要有自己的主见,以不变应对万变。

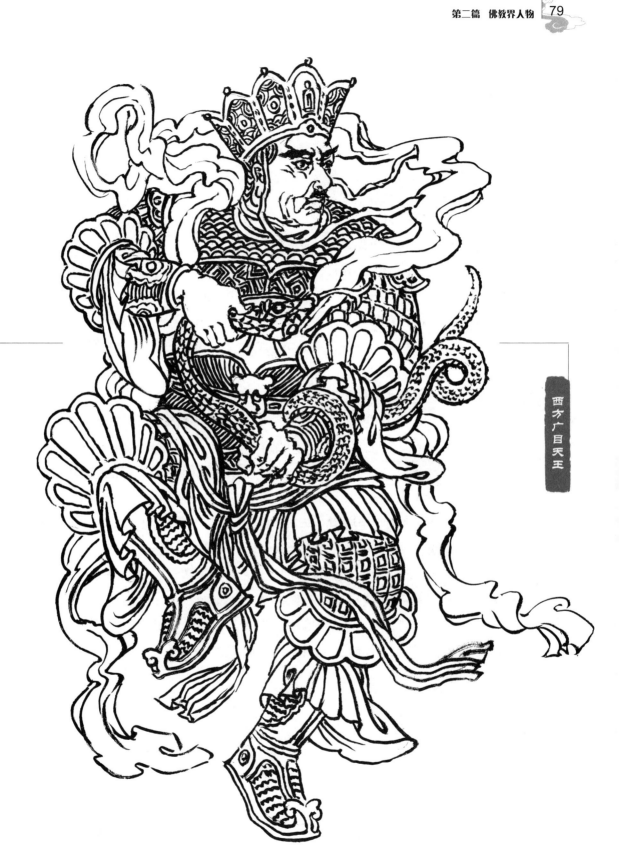

西方广目天王

北方多闻天王

四大天王的艺术形象在一般的情况下都是集体出现的,唯有多闻天王除集体出现外,还单独作为供奉对象出现,在中国民间具有深远的影响。

多闻天王的梵语音译为"毗沙门天",是四大天王中最负盛名的。他经常出面维护如来佛的道场,常听闻如来佛的说法,多闻多识,以福德名闻于四方,故名"多闻"。该天王居须弥山的水晶地,负责守护北俱卢洲。

在印度古神话中,多闻天王既是北方的守护佛法之神,而且还是"施福护财"之神。传入中国后,其形象深受大众欢迎。传说唐代天宝年间,番兵入侵,唐明皇即叫不空和尚请"毗沙门天"救援,天王施出神威,番兵望风而逃。此虽属无稽之谈,但唐明皇却信以为真,下令"诸道州府城西北及营寨并设其像"供奉。自此之后,毗沙门天引入军旅之中,被奉为"军旅之神"。值得一提的是,在中国一些古典神话小说中,又从毗沙门天的身上分化出"托塔天王李靖"的形象,使这位从印度来的多闻天王成了镇守中国边关的总兵。后来又成了玉皇大帝灵霄宝殿前的天兵总司令,并娶了夫人,生下金吒、木吒、哪吒三位公子,引出了"哪吒闹海"的神话故事。这使四大天王中的多闻天王和本根越离越远,成了中国老百姓中家喻户晓的人物。

早期的毗沙门天形象为金色,披金刚甲胄,戴金翅鸟宝冠,佩长刀,左手托起宝塔,右手持矟挂地;或一手持矟、一手托腰。也有的执印度式的三叉戟或长刀,足踩夜叉鬼的。后来,毗沙门天彻底加入了中国籍,又有一个中国名字叫"魔礼海"。他头戴毗卢宝冠,脚登虎头宝靴,右手持混元珍珠宝伞(又称宝幡),左手握神鼠——银鼠,用以制服魔众,护持人民财富。

在中国古代,四大天王还有"风调雨顺"的含义,执伞者,雨也,因此,多闻天王掌管着"风调雨顺"中的雨。四大天王最早出现在《西游记》第四回中,当时,太白金星领玉帝圣旨来花果山招安孙悟空,孙悟空的筋斗云十分快疾,提先来到天宫,被四大天王挡在天门之外。此后,四大天王在《西游记》中多次出现。

据现代人的理念,多闻就是做学问,以"读万卷书,行万里路"来增长自己的知识。天王手中拿的是伞盖,从表面看,伞表示环保,防止环境污染,其实,以伞来告诫人们,要保持心地的清净,防止受到干扰。

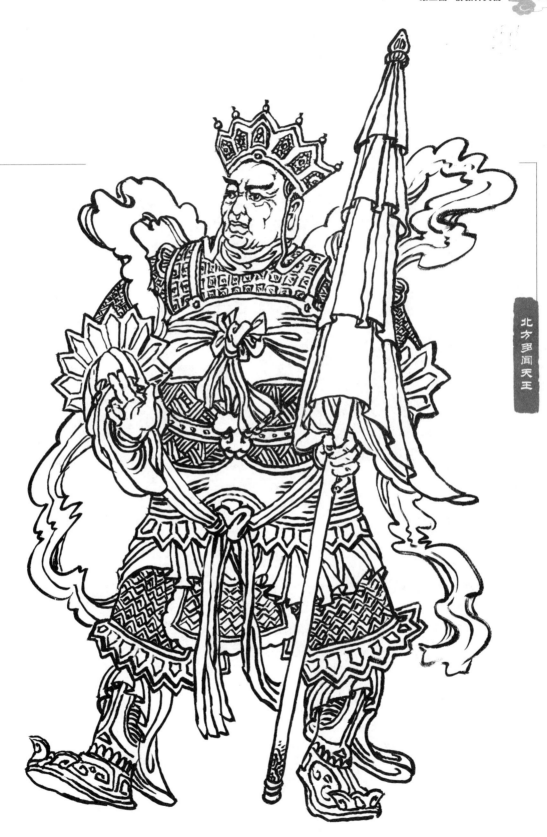

北方多闻天王

第三篇

道教界人物

太上老君

　　太上老君，即老子，道家学派的创始人，后被奉为"太清道德天尊"，是道教教主，亦是各路神仙的掌门人。传说他刚出生时就长着满脸的皱纹和胡子，故称为"老子"。

　　老子在历史上确有其人，姓李名耳，又称老聃，春秋时期楚国人，是一位大思想家、哲学家，官至东周守藏室史，潜心道术，清静无为。孔子曾向老子求教，十分钦佩他的学说，把他誉为神通广大的龙。

　　在民间流传很广的成语"紫气东来"，讲述了老子弃官西行，过函谷关的故事。说的是函谷关关令尹喜，自幼饱览古籍，精通历法，善观天文。一天夜里，他见东方紫云聚集，形如飞龙，自东向西滚滚而来，自语道："紫气东来三万里，圣人西行经此地，青牛驾车载老翁，藏形匿迹混元气。"知有大圣人将从此经过。次日，便派人清扫道路40里，夹道焚香，以迎圣人。太阳偏西时，有一辆青牛拉的车，缓缓而来，车上坐着一位白发老翁，红颜大耳，双眉垂鬓，胡须拂膝，身着素袍，道骨仙貌，非同凡人。尹喜知是圣人，便在牛车数丈前跪拜相迎，并一再邀请圣人进关休息。这圣人便是老子，从此尹喜做了老子的入室弟子。老子养精蓄锐，为尹喜著书，名为《道德经》。《道德经》分上下两篇，上篇为《道经》，言宇宙根本，含天地变化之机，蕴神鬼应验之秘；下篇为《德经》，言处世之方，含人事进退之术，蕴长生久视之道。老人将此两书交给尹喜，叫其"研习苦修，终有所成。"言罢，飘然而去。

　　此后，老子声名鹊起，到唐代高祖时期，李渊因老子与自己同姓，便加倍崇奉，在全国各地立庙祭祀。在香烟缭绕中，老子又列入神仙行列，成了"太上老君"。

　　太上老君常居紫微宫，首次出现在《西游记》第五回，自封"齐天大圣"的孙悟空桀骜不驯，偷吃蟠桃，偷喝仙酒，搅乱王母娘娘的蟠桃盛会，偷吃太上老君的万年金丹。玉帝震怒，命李靖率十万天兵天将带十八架天罗地网，去擒孙悟空。孙悟空大闹天宫，使分身术战胜十万天兵。观音菩萨见孙悟空神通广大，欲用净瓶助二郎神擒拿孙悟空，被太上老君阻止，换金刚琢丢下，于是被擒拿。孙悟空先到斩妖台问斩，因先前偷吃了太上老君的金丹，变成金刚之躯，所以多种刑罚均无效，最后被太上老君带到兜率宫关入火炉冶炼。然而适得其反，让悟空炼成一双火眼金睛。七七四十九天后，孙悟空蹬倒火炉，大闹天宫，直至打到通明殿，后被如来佛压在五行山下。

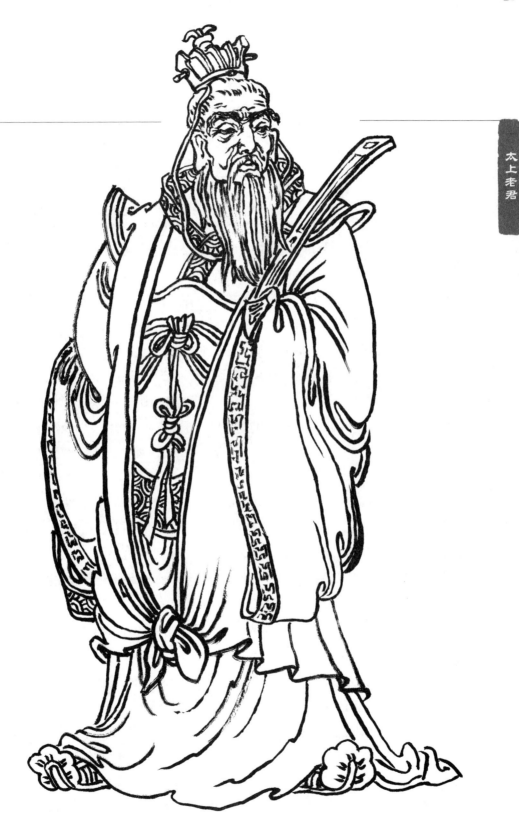

太上老君

玉皇大帝

玉皇大帝，又称玉皇上帝、玉皇、玉帝、玉皇大天尊、天公、老天爷等，居住在玉清宫。玉皇大帝是道教中的天界实际领导者，众神之王，也是地位最高的神之一。在中华文化中，玉皇大帝被视为宇宙的无上真宰，是三界、十方、四生、六道的最高统治者，除统领天、地、人三界神灵之外，还管理宇宙万物的兴隆衰败、吉凶祸福。玉皇大帝有制命九天阶级、征召四海五岳之神权，上掌三十六天，下握七十二地，掌管一切儒、道、释三教和其他诸神仙以及天神、地祇、人鬼。天神就是天上所有自然物的神化者，包括日、月、星辰、风伯、雨师、司命、三官大帝、五显大帝等，而玉皇大帝也属天神之一。地祇就是地面上所有自然物的神化者，包括土地神、社稷神、山岳、河海、五祀神，以及百物之神。人鬼就是历史上的人物死后神化的，包括先祖、先师、功臣，以及其他历代人物。所以众神佛都列班随侍其左右，地位仅次于三清，为三清所化生出之先天尊神。

"玉皇上帝"这个名称比太上老君出现要晚一些，最早出现在东汉以后。据唐宋之际成书的重要道经《高上玉皇本行集经》记载：玉皇大帝的父亲净德是光严妙乐国的国王，母亲是宝月光王后。国王老年无子，于是令道士举行祈祷，后梦见太上老君抱一婴儿赐予王后，梦醒后而有孕。怀胎一年，于丙午岁正月初九日午时诞生于王宫。太子长大后继承王位，不久，舍弃王位去普明香严山学道修真，辅国救民，度化众生。太子经过三千劫，成为大罗金仙；又经十万劫，成为总执天道之神；又经亿劫，终于成为宇宙的共主——玉皇大帝。宋真宗大中祥符八年（1105年），尊玉皇上帝圣号为"太上开天执符御历含真体道玉皇大天帝"。

玉皇大帝的塑像或画像，至唐宋以后才逐渐定型，一般是身穿九章法服，头戴十二行珠冠冕旒，有的手持玉笏，旁侍金童玉女，完全是秦汉帝王的打扮。

玉皇大帝在《西游记》中的首次出场在第三回，孙悟空为索兵器，要披挂，大闹龙宫，使四海龙王战战兢兢。东海龙王敖广向驾坐金阙云宫灵霄宝殿的玉皇大帝进表启奏，书内对玉帝的首次出现用了全称"高天上圣大慈仁者玉皇大天尊玄穹高上帝"。此后便引出了孙悟空迎战天兵天将，大闹天宫。围绕孙悟空在书中展现的种种情节，玉皇大帝又多次出现。

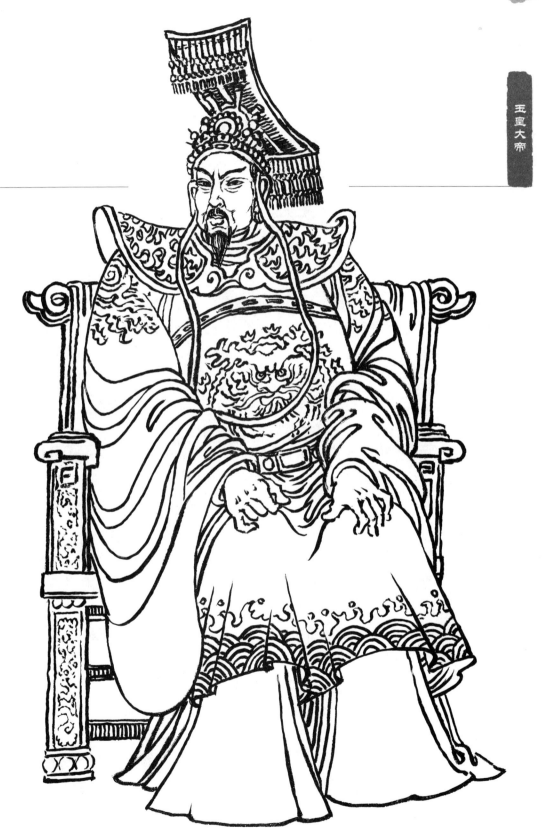

玉皇大帝

西王母

　　西王母，俗称金母、瑶池圣母、王母娘娘。西王母的"西"指方位，"王母"即神名，是所有女仙之首。西王母掌管昆仑仙岛，天上天下、三界十方，女子得道登仙者，都隶属于西王母管辖，是天宫最受尊奉的女神仙。相传西王母住在昆仑山的瑶池，园里种有蟠桃，食之可长生不老。

　　西王母的形象是逐渐完善起来的，并且与历史有着密不可分的关系。西王母之名最初见于《山海经》，这是一部年代久远的百科全书，它以传奇般的笔法，记录了远古时代的山川、民族、物产、祭祀、神话等诸多内容。《山海经》曾对西王母做出过这样的描述："其状如人，豹尾，虎齿，善啸，蓬发戴胜，是司天之厉及五残。"意思是说：西王母的形貌与人很像，却有豹子一样的尾巴，老虎一般的牙齿，喜好啸叫，头发蓬松，顶戴玉胜，是掌管灾厉和刑杀的神祇。在《穆天子传》中，西王母则变成了一个雍容平和、能唱歌谣、熟谙世情的妇女。在《汉武帝内传》中，西王母又变成了一个年约三十、容貌绝世的女神。在后世的文学作品中，多有对西王母的描绘，由于她住在瑶池，所以又叫"瑶池圣母"。

　　西王母的首次出现在《西游记》第五回，王母娘娘设宴做"蟠桃盛会"，大开宝阁，诸仙前来为她上寿。西王母即派红衣仙女、素衣仙女、青衣仙女、皂衣仙女、紫衣仙女、黄衣仙女、绿衣仙女，各顶花篮，去蟠桃园摘桃建会。西王母种的蟠桃有三千六百株：前面一千二百株，花微果小，三千年一熟，人吃了体健身轻，成仙得道；中间一千二百株，层花甘实，六千年一熟，人吃了霞举飞升，长生不老。后面一千二百株，紫纹缃核，九千年一熟，人吃了与天地日月同寿。由于"蟠桃盛会"没有邀请齐天大圣孙悟空，被孙悟空搅乱了。

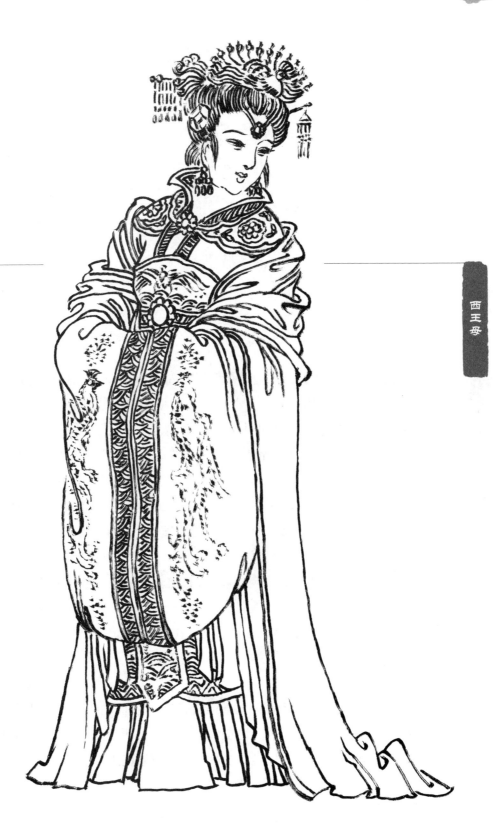

西王母

骊山老母

骊山老母,其姓氏来历不详,民间又误"骊"为"黎"字,故称她为"黎山老母"。骊山老母是中国古代传说中道教崇奉的女仙,风华绝代,秀媚无比。骊山老母是骊山上的神,也有文献记载,称她就是补天的女娲,《说文》云"女娲,古之神圣女,化万物者也",亦称无极老母。"古女神而帝者",骊山老母同伏羲、神农史称三皇,在中国民间具有很大的影响力,道教宫观里通常都有供奉,是人类的始祖。骊山老母多次出现在我国的传说故事中:李白小时候读书不用心,骊山老母跑到他面前,用铁杵磨绣花针,告诉他只要有恒心,铁杵就能磨成针,使李白大受启发,从此刻苦用功,成了一代诗仙。太宗贞观年间,骊山老母收了西凉国寒江关守将的女儿樊梨花做徒弟,教她移山倒海、撒豆成兵之术,使樊梨花成为英勇的女帅。宋代,骊山老母又收了穆桂英做徒弟,使其成为杨门中的帅才。清代,骊山老母居然救起了殉情的祝英台,还教了她一身法术。骊山老母是道教供奉祭祀的一位女神,农历正月二十日,民间制作面饼纪念老母炼石补天之大功。农历六月十三日是骊山老母庙会,届时,各地香客、民众数万人上山朝拜,祭祀这位功德无量的远古尊神。

骊山老母出现在《西游记》第七十三回,唐僧被百眼魔君捉住,十分危险,悟空又难以战胜妖精,幸亏骊山老母指点,悟空请求毗蓝婆菩萨帮助。在唐僧师徒的取经路上,骊山老母又伙同观音、文殊、普贤几位菩萨弄出个莫家庄来,自己扮寡妇妈妈,其余则化作三个美貌小姑娘,把猪八戒迷得七荤八素。

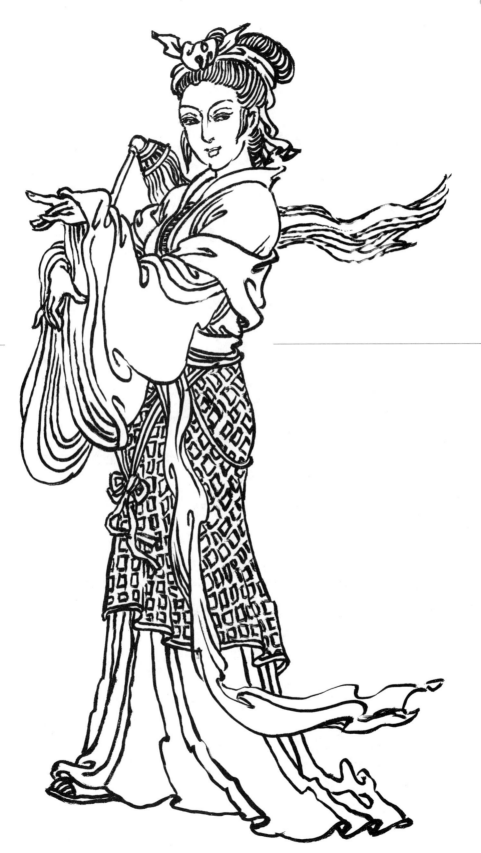
骊山老母

太乙救苦天尊

太乙救苦天尊,即"东极青华大帝",有"寻声救苦天尊""十方救苦天尊"等号,简称救苦天尊。相传其为玉皇大帝两位侍者之一,配合玉帝统御天上人间万类。道教说太乙救苦天尊由"青玄上帝"神化而来,誓愿救度一切众生。太乙救苦天尊在天上呼为"太一福神",在世间呼为"大慈仁者",在地狱呼为"日耀帝君",在外道呼为"狮子明王",在水府呼为"洞洲帝君"。若遇到困难,只要祈祷天尊或诵念圣号,即可"解忧排难,化凶为吉",亦可"功行圆满,天日升天"。

太乙救苦天尊居住在东极妙严宫,形象极为气派,据《道教灵验记》描绘:天尊端坐于九色莲花座,周围有九头狮子口吐火焰,簇拥宝座,头上环绕九色神光,放射万丈光芒,众多真人、力士、金刚神王、金童玉女侍卫在他身旁。相传民间的《拔度血湖宝忏》是太乙救苦天尊传授的,其诞辰日为农历的十一月十一日。《青玄济炼铁罐施自全集》则称太乙救苦天尊身骑九头狮子,紫雾霞光彻太空,千朵莲花映宝座,手持杨柳洒琼浆,救苦度亡早超生。太乙救苦天尊出现在《西游记》第九十回,由于他的坐骑九头狮子挣脱锁链,逃往下界,化身为玉华州竹节山九曲盘桓洞的九头狮子精,生擒了悟空、悟净、悟能三员唐僧的徒弟,还一口擒来玉华国国王全家,扰乱了凡间,最后被天尊收回。

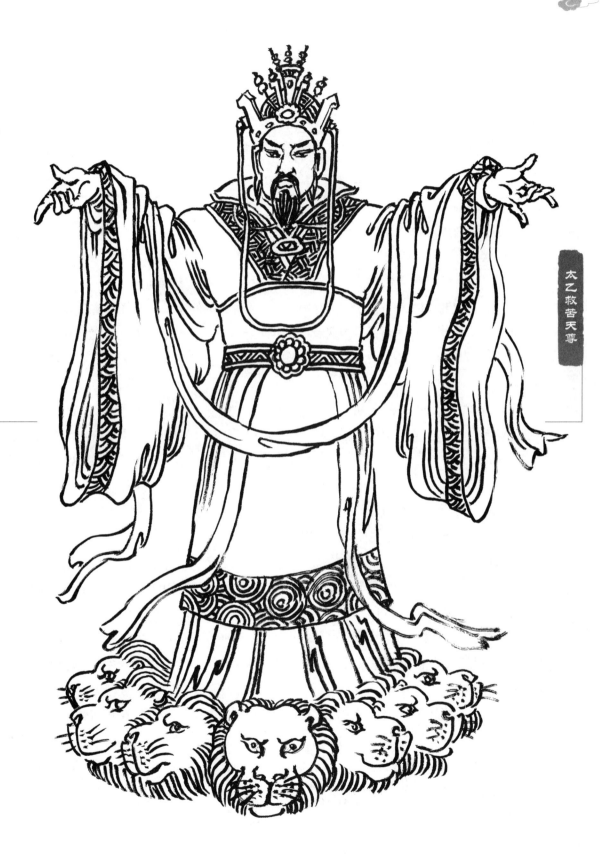

太白金星

　　太白金星又称"白帝子",是道教中知名度最高的神仙之一。太白金星原为道家先哲老子的唯一学生,后悟得老子道教真言,为感谢恩师,在其得道地修建了道德中宫。太白金星在普通百姓中的影响很大,在人们的印象中,是一位白发苍苍、容颜慈祥、忠厚善良的老人。

　　太白金星其实是一种自然物的神格化。在中国古代,人们把天上的金星称为太白,又叫太白星,亦名启明星、长庚星。据《诗·小雅·大东》记载:"东有启明,西有长庚。""启明,长庚皆金星也。"因为它是太阳系中第二颗接近太阳、又是最接近地球的星星,所以人们对它发生了兴趣。据《七曜禳灾法》描述,最初的太白金星是一位穿着黄色裙子,戴着鸡冠,演奏琵琶的女性神。明代以后,太白金星形象变化为老迈年长的白须老者,手中持一柄光净柔软的拂尘,入道修远,神格清高。

　　《西游记》中的太白金星,姓李,是天界一位颇有名气的星宿,法力广大,又比较和善,主要职务是玉皇大帝的特使,负责传达各种命令,是天宫的外交官。《西游记》中能赢得孙悟空敬重的人少得可怜,对于大权在握的玉帝,孙悟空呼之为玉帝老儿;对于太上老君,几乎回回拿他开涮;对于如来,也只是畏他而非敬重,嘲笑如来是"妖怪的外甥";他更是把天宫的神仙呼来唤去,只有观音菩萨和太白金星才让悟空敬重。悟空对于观音的敬重是源于她的帮助和指引;而对太白金星的敬重则是他高超的交际艺术和朴实的人格魅力。孙悟空闯地府、闹龙宫,玉皇大帝正要发兵征讨,太白金星替悟空说情,建议封悟空为管理御马的弼马温。孙悟空二反天宫时,又是太白金星出面招安,封悟空为齐天大圣,管理蟠桃园。在唐僧师徒西天取经的路上,太白金星多次暗中帮助师徒四人,战胜黄风怪,扫荡狮驼洞,是一位面目慈祥、和和气气的老头儿。

第三篇 道教界人物

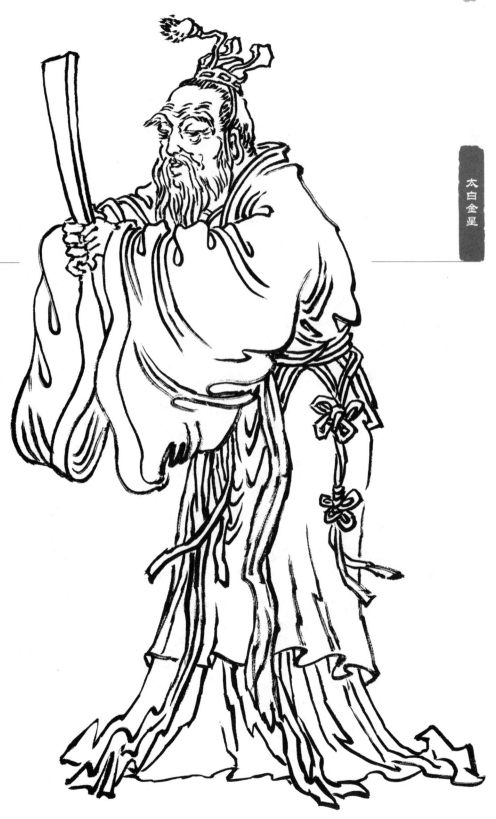

太白金星

福 星

　　福星是汉族民间信仰的神仙之一，他能给大家带来幸福的希望，故又称"福神"。福星的外形是头戴官帽，手持玉如意或手抱小孩的一品天官。"天官赐福"的名号即由此而来。

　　福星起源较早，据说与道州刺史有关。唐代湖南道州出侏儒，历年选送朝廷为玩物。中唐德宗时期，一位名叫阳城的年轻官员走马上任道州刺史，他为人耿直，上任后做的第一件事就是为道州百姓罢黜了一项恶俗——进贡侏儒，拒绝皇帝征选侏儒的要求，让道州百姓母子团圆，重获家庭幸福。州人感激这位救民于水火的父母官，于是敬奉他为福神，建庙供奉，阳城庙也称作福神庙。

　　福星也是中国神话中的幸运之神，与禄星、寿星并称为福、禄、寿三星，作为汉族民间吉祥如意的象征。在祝寿时，人们常在正屋面中堂墙上悬挂福、禄、寿三星的形象，福星立于三星之中央，两侧对联一般为"福如东海，寿比南山"。

　　福、禄、寿三星，起源于远古的星辰自然崇拜。古人按照自己的意愿，赋予他们非凡的神性和独特的人格魅力。福星即木星，所在主福。

　　福星天官，当以赐福为职。从宋元以来，天官赐福的名望越来越高，渐渐取代过去岁星神和福神阳城，成为新一任福星。道教宣扬的三官信仰流传深远，天官赐予福运，地官宽恕罪恶，水官消解灾难，其中，以天官赐福的说法最得人心，甚至历代帝皇也笃信天官赐福的说法。

　　福星出现在《西游记》第二十六回，唐僧师徒一行西天取经来到万寿山五庄观，偷食人参果，推倒果树，不认错道歉，便悄悄开溜。观主镇元大仙道术精深，施手段，将唐僧一行连人带马捉回。镇元大仙是一位德道高超的神仙，他见好就收，对孙悟空说：只要把树医活，就与孙悟空结为兄弟。孙悟空也见识了镇元大仙的手段，不敢胡作非为，赶紧到福、禄、寿三星所在的蓬莱仙境求取医树之方。书中对三星的描述是："盈空蔼蔼祥光簇，霄汉纷纷香馥郁。彩雾千条护羽衣，轻云一朵擎仙足。青鸾飞，丹凤鹉，袖引香风满地扑。拄杖悬龙喜笑生，皓髯垂玉胸前拂。童颜欢悦更无忧，壮体雄威多有福。执星筹，添海屋，腰挂葫芦并宝箓。万纪千旬福寿长，十洲三岛随缘宿。常来世上送千祥，每向人间增百福。概乾坤，荣福禄，福寿无疆今喜得。三老乘祥谒大仙，福堂和气皆无极。"

第三篇 道教界人物

福星

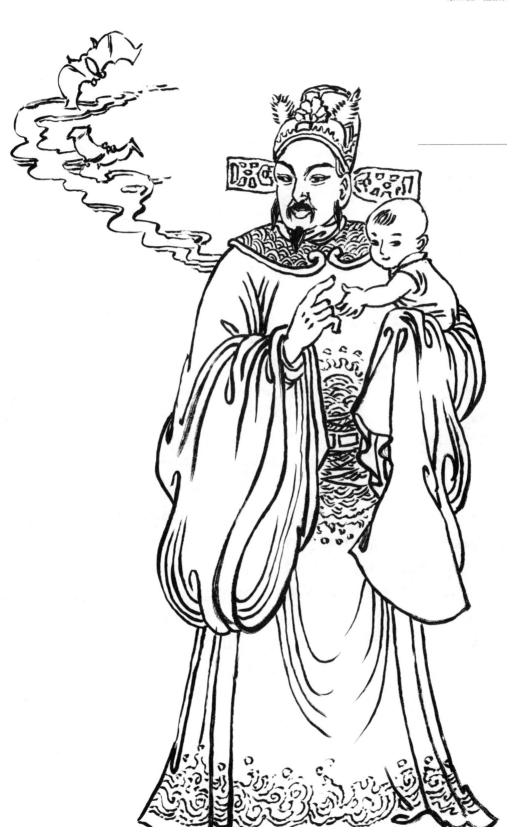

禄　星

禄星是掌管功名利禄的星官。古代封建社会以科举取士，士人一旦通过科举考试，便可以做官发财。禄，即官吏的俸禄，高官厚禄是士人一心向往的，禄神崇拜由此而来。由于古代的科举考试主要是做文章，禄神崇拜便也包含对文运的祈求，所以禄神不仅仅是士人的主宰神，也是一般崇拜文化、崇拜文才的百姓所喜爱的吉祥神，又称文神。福、禄、寿三星高照，人们常用"福如东海，寿比南山"祝愿长辈幸福长寿。道教创造的福、禄、寿三星形象，迎合了人们的这一心愿，"三星高照"就成了一句吉利语。三星也是许多汉族民间绘画的题材，常见福星手拿一个"福"字，禄星捧着金元宝，寿星托着寿桃、拄着拐杖。三星形象还有一种象征性画法，即画上蝙蝠、梅花鹿、寿桃，用它们的谐音来表达福、禄、寿的含义。梅花鹿本来就是一种可爱的吉祥物，身上有奇妙的斑纹，头上有美丽的枝角。鹿为"禄"的谐音，最早被认为是一种仁兽，称为天鹿，包含天降祥瑞的意思。科举考试产生后，鹿又成为禄神的象征。科举制度消亡后，鹿仍以其活泼美丽的形象受到人们的喜爱，是人们心目中能带来富贵的瑞兽。

禄星出现在《西游记》第二十六回，唐僧师徒一行西天取经来到万寿山五庄观，偷食人参果，推倒果树，不认错道歉，唐僧师徒一行便悄悄开溜。观主镇元大仙道术精深，施手段，将唐僧一行连人带马捉回。是镇元大仙见好就收，对孙悟空说：只要把树医活，就与孙悟空结为兄弟。孙悟空也见识了镇元大仙的手段，不敢胡作非为，赶紧到福、禄、寿三星所在的蓬莱仙境求取医树之方而化解了矛盾。

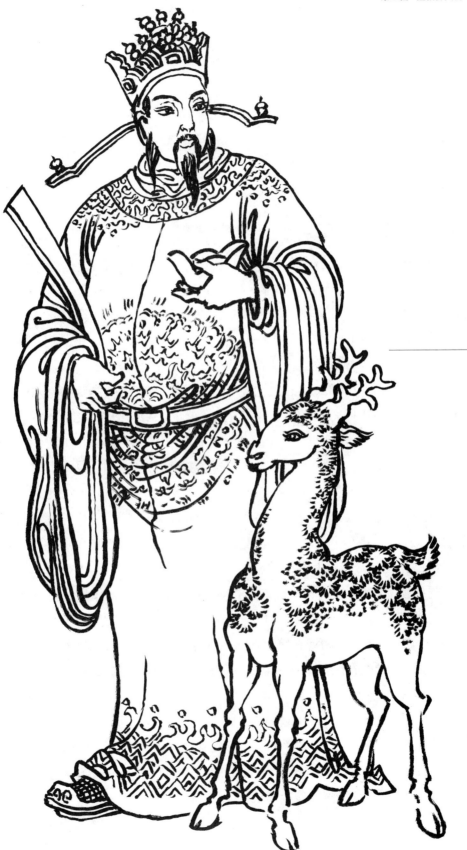

禄星

南极寿星

　　南极寿星即南极仙翁，又称南极真君、长生大帝、玉清真王，是古代汉族神话传说中的老寿星，为元始天尊座下的大弟子。因为南极寿星主管人间寿命，所以又叫"寿星"或"老人星"。汉族民间认为供奉这位神仙，可以使人健康长寿，是道教追求长生的一种信仰。

　　寿星的形象是明代定型的，其外貌为一白发老翁，鹤发童颜，面目慈祥。由于道教养生观念的融入，寿星硕大无比的脑门成为他的特征。山西永乐宫壁画中的寿星，可能是存世最古老的寿星形象。在永乐宫上千位神仙中，我们一眼就能将他认出，就是因为寿星那超级的大脑门。寿星的大脑门，与古代养生术所营造的长寿意象紧密相关。如丹顶鹤的头部就高高隆起，而寿桃是王母娘娘蟠桃会上特供的长寿仙果，显得饱满而圆浑。就是这种种长寿意象融合叠加，最终造就了寿星的大脑门儿。寿星形象的另一个特征是他手拄的一柄弯曲拐杖，拐杖的高度必超过寿星头顶。寿星的大拐杖可以在《汉书·礼仪志》中找到依据：东汉明帝在位期间，曾主持一次祭祀寿星仪式，仪式后安排了一次特殊的宴会。与会者是清一色的古稀老人，普天之下只要年满70岁，无论贵族还是平民，都有资格成为汉明帝的座上客。盛宴之后，皇帝特地赠送每位长寿者酒肉谷米和一柄做工精美的手杖。这柄手杖是吉祥长寿的象征，常被汉族民间用作年画的图案。

　　南极寿星的洞府在昆仑山，白鹿是他的坐骑，鹤童、鹿童是他的两个徒弟。南极寿星在《西游记》中首次出现在第七回如来佛的"安天大会"中，书中对南极寿星的描述是"霄汉中间现老人，手捧灵芝飞蔼绣。葫芦藏蓄万年丹，宝录名书千纪寿。洞里乾坤任自由，壶中日月随成就。遨游四海乐清闲，散淡十洲容辐辏。曾赴蟠桃醉几遭，醒时明月还依旧。长头大耳短身躯，南极之方称老寿。"

　　南极寿星在《西游记》中的再次出现是第七十八回，唐僧师徒取经来到比丘国，成功救出被白鹿精抓走的孩童，悟空与八戒齐心协力，正要打杀白鹿精时，南极寿星赶到，放出寒光，收服了它，原来此鹿精是他的坐骑白鹿。

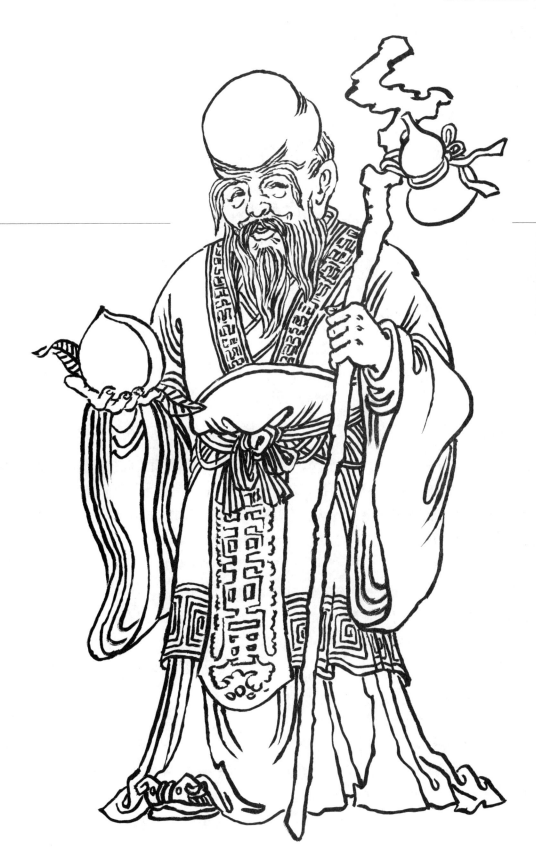

南极寿星

紫阳真人

紫阳真人，原名张伯端，字平叔，号紫阳，紫阳仙人，人称"紫玄真人"。张伯端确有其人，是北宋时期天台（今浙江省临海）人，自幼博览三教经书，涉猎诸种方术，在中国道教史上有极高的威望，是道教南宗紫阳派的鼻祖。清雍正年间封"大慈园通禅仙紫阳真人"，道教奉为南五祖之一。

紫阳真人出现在《西游记》第七十一回，是他救护了朱紫国的金圣皇后。麒麟山有一妖怪大王叫赛太岁，得知朱紫国金圣皇后貌美姿娇，使用妖法将其摄入洞府，当做夫人。为不使皇后受辱，紫阳真人驾临麒麟山，把身上穿的一件"旧棕衣"变为"五彩仙衣"送给妖王赛太岁，作为"新妆"。妖王十分欢喜，送给皇后，皇后穿上此衣，妖王无法接近，一近身便如"毒刺"刺人，全身疼痛难忍，故皇后身居妖洞，仍安全无事。后来孙悟空救出金圣皇后，使国王与皇后得以团圆，但团圆不能近身，紫阳真人得知，再次从天而降，收回"仙衣"，消除了皇后身上的毒刺，终于使国王与金圣皇后仍复天伦之乐。文中对紫阳真人的描述是"肃肃冲天鹤唳，飘飘径至朝前。缭绕祥光道道，氤氲瑞气翩翩。棕衣苫体放云烟，足踏芒鞋罕见。手执龙须蝇帚，丝绦腰下围缠。乾坤处处结人缘，大地逍遥游遍。此乃是大罗天上紫云仙，今日临凡解魇。"

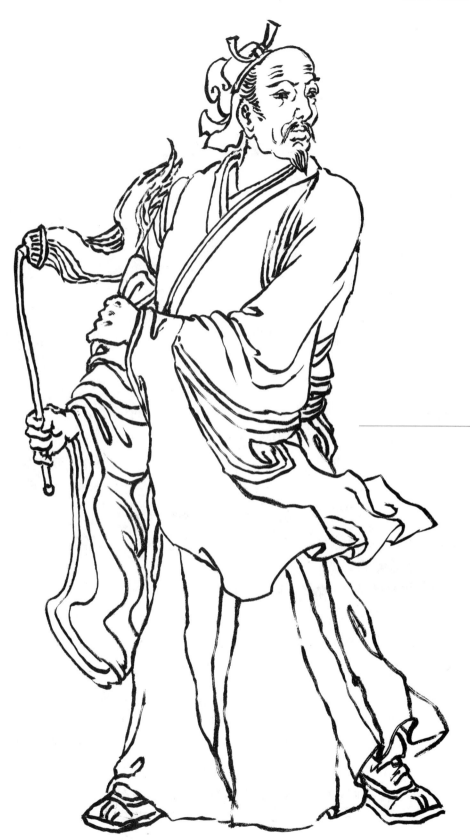

紫阳真人

托塔天王李靖

　　托塔天王,姓李名靖,陕西三原县人,唐初名将,唐太宗时任兵部尚书。李靖战功显赫,故死后封为"卫国公",由于他经常显灵,为百姓救危解厄,百姓为其建庙供奉。从晚唐时候开始,李靖渐渐被神化。在《封神演义》中,托塔李天王是商纣时代陈塘关的总兵,生子哪吒,因哪吒闹海,引出了小白龙,助唐僧西天取经。在中国的佛门中,北方的多闻天王,梵名毗沙门,为佛教的护法天神和赐福天神,管领罗刹、夜叉,掌擎舍利塔,故俗称"托塔天王"。多闻天王传入中国之后,受到中国文化和审美意识的影响,"托塔李天王"取代了多闻天王,其形象也表现出了显著的中国文化特征:身穿铠甲,头戴金翅乌宝冠,左手托塔,右手持三叉戟。塔是佛教的象征,一般的寺院都有塔,是佛门安置经文、佛物和舍利子(得道高僧圆寂后火化的遗留物)的地方。唐僧经常训诫悟空说的"救人一命,胜造七级浮屠"的"浮屠"就是指塔。

　　李靖为燃灯道人门下弟子,因随姜子牙伐纣有功而进入天宫,成为天宫中的卫戍司令。李靖生三子,长子金吒,侍奉如来佛祖;二子木吒,是南海观世音菩萨的大徒弟;三子哪吒,在自己的帐下效力。李靖早年与三子哪吒反目,因哪吒闹海,李靖为息事宁人,逼哪吒自杀。哪吒死后,以莲花复生,寻李靖复仇,李靖不敌,幸遇燃灯古佛赠玲珑宝塔,将哪吒罩在塔内,化解了父子前仇,故人们称其为"托塔李天王"。

　　李家父子武艺超群,法力深厚,又对玉帝忠心耿耿,在天界享有崇高而又重要的地位。每逢大事,玉帝必先钦点李天王挂帅,两次平息孙猴子造反,都是任命他为降魔大元帅。巨灵神、鱼肚将、哪吒三太子等十万神将天兵,均是托塔天王李靖所统率的精兵良将,在取经途中,帮助唐僧师徒度过了不少劫难。

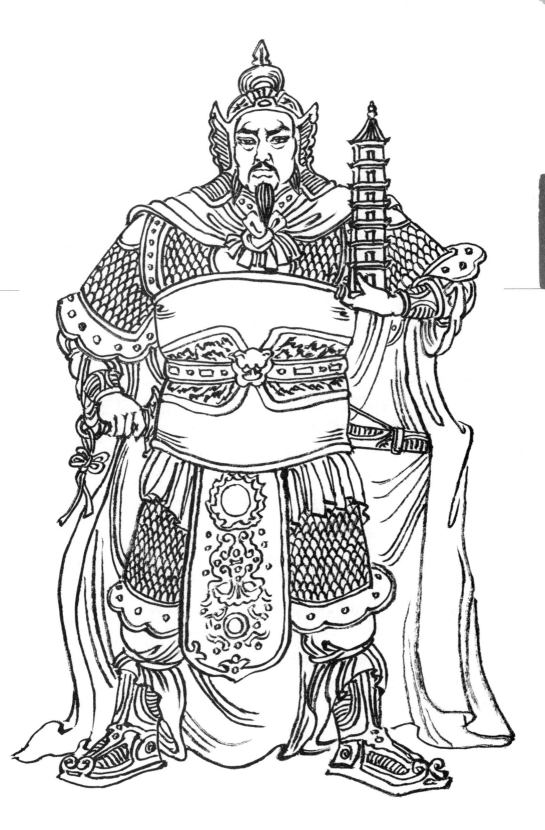

托塔天王李靖

哪 吒

哪吒,姓李,原陈塘关总兵李靖的第三子,是乾元山金光洞太乙真人的弟子灵珠子。哪吒出生时就充满神话色彩:李靖夫人殷氏怀孕三年零六个月,生下个肉球。李靖一剑砍去,剖开肉球,跳出一个手套金镯,腹围红绫的孩子。这金镯和红绫系金光洞镇洞之宝——"乾坤圈"和"混天绫",故当时满地红光,满屋异香。太乙真人登门道贺,收孩子为徒弟,取名"哪吒"。哪吒与一般血肉之身的凡人不同,三朝儿就下海净身,闯祸踏倒水晶宫,捉住蛟龙要抽筋为绦子。李靖知道后,恐生后患,欲杀之。哪吒愤怒用刀在身上割肉剔骨,还了父精母血,一点灵魂径到西方极乐世界求告佛祖如来。佛祖慧眼一看,即用碧藕为骨,荷叶为衣,念动起死回生真言,使哪吒重生。后来,哪吒要杀李天王,报那剔骨之仇。李靖无奈,告求燃灯古佛,古佛唤哪吒以佛为父,解释了父子冤仇。哪吒曾降九十六洞妖魔,被玉帝封为"三坛海会大神"。

哪吒在《西游记》中首次出场在第四回,作为托塔李天王的手下大将参与围剿花果山孙悟空。两人交战时,哪吒面对孙悟空大喝一声"变!",即变做三头六臂,手持六般兵器,恶狠狠,扑面打向孙悟空。这六般兵器是斩妖剑、砍妖刀、缚妖索、降妖杵、绣球儿、火轮儿,是哪吒的法宝。在《西游记》第五十一回,对哪吒的外貌有这样一段精彩的描述:"那小童男,生得相貌清奇,十分精壮。真个是:玉面娇容如满月,朱唇方口露银牙。眼光掣电睛珠暴,额阔凝霞发髻鬌。绣带舞风飞彩焰,锦袍映日放金花。环绕灼灼攀心镜,宝甲辉辉衬战靴。"

后来,孙悟空保唐僧取经时,哪吒多次帮忙,主要有大战兕大王、擒拿牛魔王、收服金鼻白毛老鼠精等。哪吒的形象历来评价较高,有人认为他是《西游记》中写得最富有生命力也是最出色的人物之一,其鲜明的艺术形象在中国的文学画廊中放射着灼灼光辉。

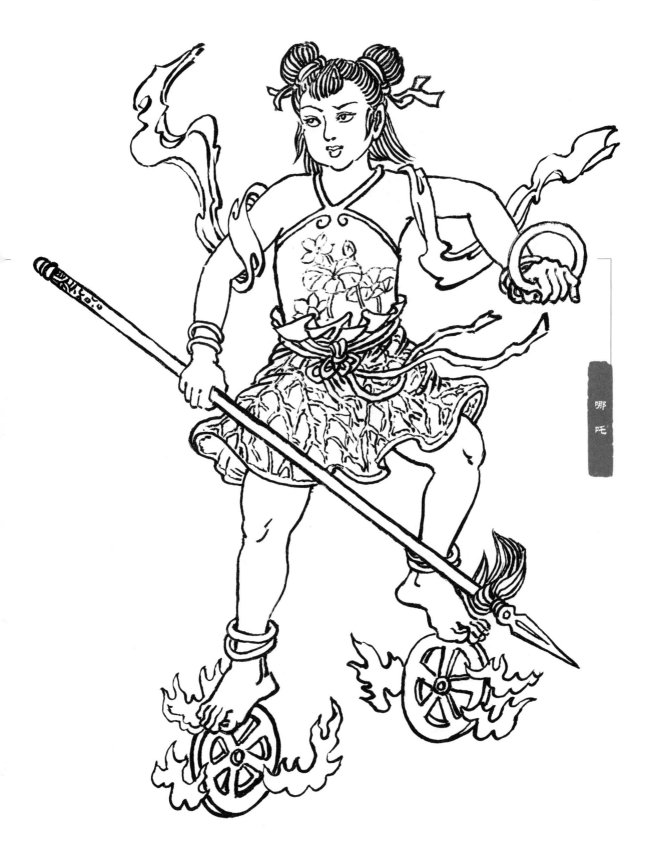

巨灵神

巨灵神，是托塔天王帐下的一员战将，使用的兵器是一柄宣花板斧，舞动起沉重的宣花板斧，就像凤凰穿花，灵巧无比。巨灵神出现在《西游记》第四回的"孙悟空大闹天宫"中，托塔天王率十万天兵天将征讨造反的孙猴子时，巨灵神为先锋大将。两人阵前交战时，巨灵神举起宣花板斧劈头砍去，孙悟空将金箍棒应手相迎。这一场好杀，《西游记》里有这样的描述："斧和棒，左右交加。一个暗藏神妙，一个大口称夸。使动法，喷云嗳雾；展开手，播土扬沙。天将神通就有道，猴王变化实无涯。棒举却如龙戏水，斧来犹似凤穿花。巨灵名望传天下，原来本事不如他；大圣轻轻轮铁棒，着头一下满身麻。"

巨灵神抵敌不住，被猴王劈头一棒，慌忙将斧架隔，咔嚓的一声，把宣花斧柄打做两截，急撤身败阵逃生。但不管如何，巨灵神乃是天将之一，担任守卫天宫天门的重任，力大无穷，可举动高山，劈开大石，消除过人间水患。上古时期，人间水患无穷，因受到高山阻隔，洪水无法顺利排入东海，所以四处泛滥水灾，世人疾苦不堪，惊动上天，天帝乃命巨灵神下凡，一夜之间搬走群山，疏通河道，解救万民。

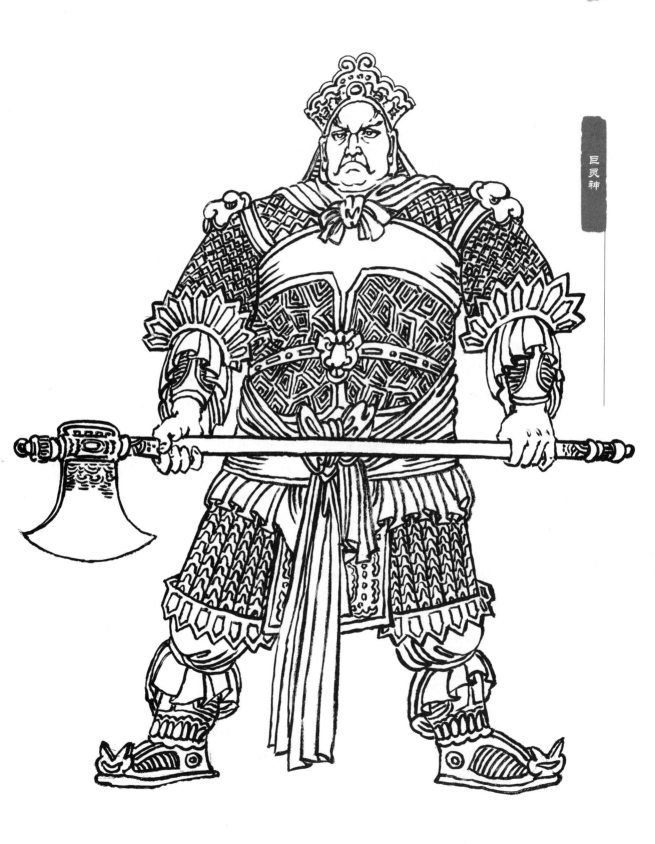

二郎神杨戬

　　二郎神杨戬，又称"小圣""显圣二郎真君""灌口二郎""灌江神""赤城王""清源妙道真君"，是中国道教的神祇人物，天庭大将。杨戬变化无穷，神通广大，肉身成圣，能撒豆成兵，通晓八九玄功（即有地煞数七十二般变化），阙庭有天眼，手持三尖两刃四窍八环刀，有上古神兽哮天犬，堪称中国神话中第一位得力战神。

　　二郎神杨戬的师傅为名门阐教"十二金仙"之玉鼎真人，高师出高徒，故他的武艺高超。杨戬刚直公正，显圣护民，凡人间生灵危难，呼其尊号必去救援。

　　杨戬血统高贵，是玉帝的亲外甥，然而，他的身世坎坷，早年劈桃山救母，也曾出手阻挠其外甥沉香救母，视天界兵将如无物。杨戬与舅舅玉帝不和，故不愿住在天界，而在下界受人间香火，率领梅山七位结义兄弟和麾下 1200 个草头神，驻扎在四川灌江口。杨戬与玉帝立约"听调不听宣"，意思是：服从玉帝打仗除妖的调遣军令，但不与玉帝以君主或者舅舅的身份见面。二郎神杨戬相貌清奇，打扮秀气，《西游记》第六回对他的出场有这样的描述："仪容清俊貌堂堂，两耳垂肩目有光。头戴三山飞凤帽，身穿一领淡鹅黄。缕金靴衬盘龙袜，玉带团花八宝妆。腰挎弹弓新月样，手执三尖两刃枪"。杨戬与孙悟空交锋时，他"抖撒神威，摇身一变，变得身高万丈，两只手，举着三尖两刃神锋，好便似华山顶上之峰，青脸獠牙，朱红头发"。当俩人争斗难分输赢时，杨戬放出哮天犬，照孙悟空腿肚子上咬了一口，乘机擒住了孙悟空。

　　后来，唐僧师徒在取经路上，孙悟空等追赶偷窃祭赛国金光寺塔上舍利宝贝的九头虫怪，遇上打猎归来的杨戬及梅山六兄弟。杨戬不计前嫌，帮助皈佛取经的孙悟空，"即取金弓，安上银弹，扯满弓，往上就打"，又放出细犬，"蹿上去，汪的一口，把九头虫的头血淋淋咬将下来"。

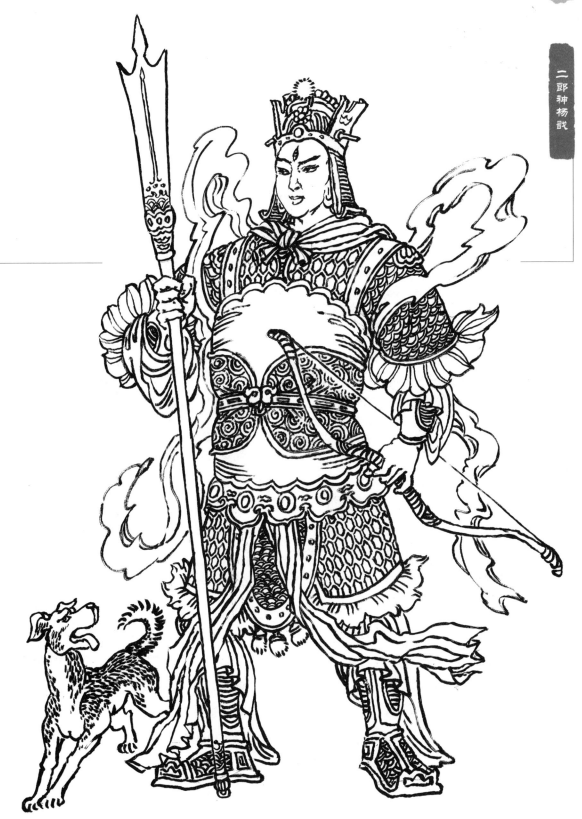

昴日星官

昴日星官是二十八星宿之一。在中国古代，对星群的划分有自己独特的体系，把星空划分成许多"星官"或"星宿"。二十八宿是指分布在黄道附近的28个天区，它们的名字依次是：角木蛟、亢金龙、氐土貉、房日兔、心月狐、尾火虎、箕水豹、井木犴、鬼金羊、柳土獐、星日马、张月鹿、翼火蛇、轸水蚓、奎木狼、娄金狗、胃土雉、昴日鸡、毕月乌、觜火猴、参水猿、斗木獬、牛金牛、女土蝠、虚日鼠、危月燕、室火猪和壁水貐。昴日星官就是昴日鸡，住在上天的光明宫，本相是六七尺高的大公鸡，神职是"司晨啼晓"，其母是毗蓝婆菩萨。

昴日星官的首次出现在《西游记》第五十五回，唐僧师徒西天取经途中，在西梁国毒敌山琵琶洞被蝎子精困住。蝎子精异想天开，想与唐僧结为夫妻。孙悟空、猪八戒前来相救，屡战屡败，后经观音菩萨指点，昴日星官慷慨答应下界降妖。书中对昴日星官的造型描述："冠簪五岳金光彩，笏执山河玉色琼。袍挂七星云叆叇，腰围八极宝环明。叮当佩响如敲韵，迅速风声似摆铃。翠羽扇开来昴宿，天香飘袭满门庭。"等到孙悟空引诱蝎子精出洞来战，星官立于山坡上，现出双冠子大公鸡的本相，昂起头来，约有六七尺高。星官对着妖精叫一声，那怪即时就现了本相，原来是个琵琶大小的蝎子精。星官再叫一声，那怪浑身酥软，死在坡前。八戒上前，一只脚踩住那怪的胸背道："孽畜！今番使不得倒马毒了！"那怪动也不动，被呆子一顿钉耙，捣作一团烂酱。昴日星官复聚金光，驾云回光明宫去。

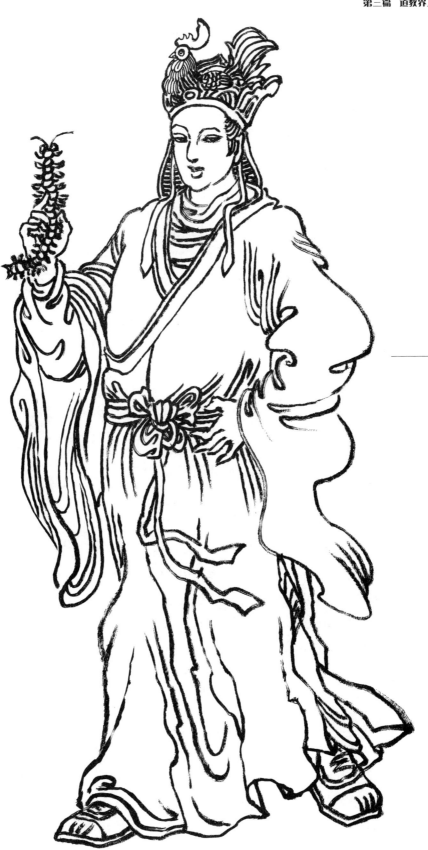

昴日星官

赤脚大仙

赤脚大仙，道教传说中的仙人，是仙界的散仙。民间传说中，赤脚大仙常常下凡到人间，帮助人类铲除妖魔。赤脚大仙在仙界中没有固定的职位，常常赤着双脚在四处云游。赤脚大仙性情随和，正邪分明，平常以笑脸相迎，对有心向善的妖怪也会网开一面，但对邪恶妖怪却从不留情。赤脚大仙身上带有不属于六界的异宝，百毒不侵，他的武器就是自己的双脚，曾经降伏众多妖魔，是天下妖怪的克星。

赤脚大仙首次出场在《西游记》第五回，一日，王母娘娘在瑶池设宴，大开宝阁，做"蟠桃盛会"。当孙悟空得知自己不是王母娘娘邀请的对象，感到内心不满，便纵朵祥云，跳出园内，竟奔瑶池，探个究竟。孙悟空正行时，撞见赴蟠桃盛会的赤脚大仙，只见："一天瑞霭光摇曳，五色祥云飞不绝。白鹤声鸣振九皋，紫芝色秀分千叶。中间现出一尊仙，相貌天然风采别。神舞虹霓幌汉霄，腰悬宝箓无生灭。名称赤脚大罗仙，特赴蟠桃添寿节。"悟空低头定计，哄骗赤脚大仙，让大仙去另外地方，自己则摇身一变，化成赤脚大仙模样，奔往瑶池赴蟠桃盛会。

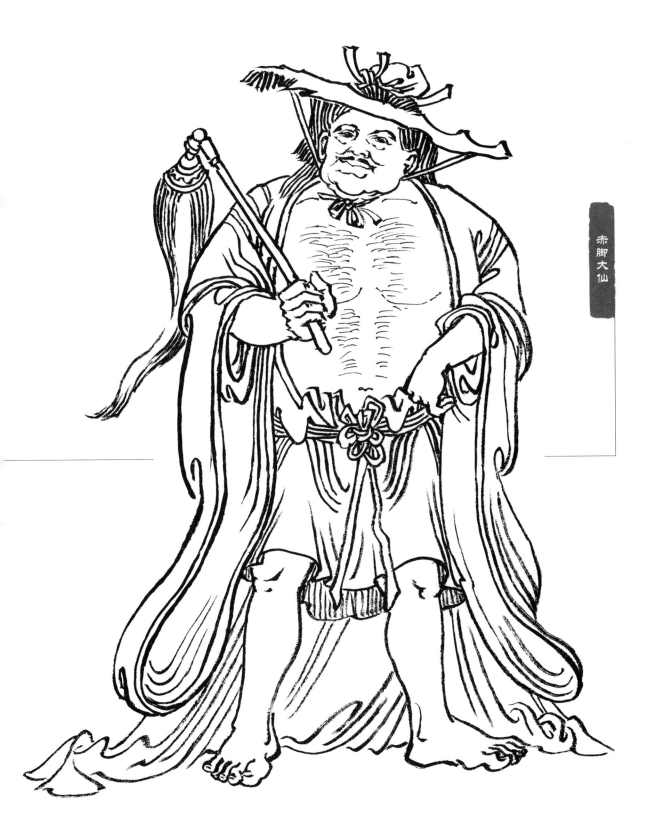

赤脚大仙

镇元大仙

镇元大仙为地仙之祖,道号"镇元子",诨名"与世同君",道场设在西牛贺洲的万寿山五庄观上。镇元大仙道术深厚精深,在道家的位置与玉清、上清、太清平列,处在"三清候补"之级。镇元大仙种的人参果,九千年成熟一次,闻一闻就能活三百六十年;吃一颗,就能活四万七千年。

镇元大仙三绺美髯,貌似童颜,手无兵器,只有一只玉尘麈。唐僧一行路经万寿山五庄观时,镇元子正好应玉清元始天尊之邀,到上清天弥罗宫去讲"混元道果"。去时,带去了四十六位弟子,对留守的清风、明月二弟子特意交代:"不日有一个故人从此经过,切莫怠慢了他。"自以为见多识广的孙悟空,到了五庄观,偷食人参果,推倒果树,不认错道歉,师徒一行便悄悄开溜。镇元大仙回来后,施手段,将唐僧一行连人带马捉回。当夜孙悟空作法,以柳树之根做替身,使一行人逃脱。次日早晨,大仙得知后说:"你走了便也罢,却怎么绑些柳树在此,冒名顶替?"遂又追上,将唐僧一行四人一马再次捉拿回观。值得一提的是镇元大仙见好就收,对孙悟空说:只要把树医活,就与孙悟空结为兄弟。孙悟空也见识了镇元大仙的手段,不敢胡作非为,赶紧到南海观音菩萨处求取医树之方。在观音菩萨的帮助下,人参果树得到复活,镇元大仙急令敲下十个人参果,为菩萨与唐僧师徒等做了"人参果会"。送走观音菩萨后,大仙又安排酒席,与孙悟空结为兄弟。镇元大仙与孙悟空分别时,依依不舍,颇有相见恨晚之意。

五庄观发生的这件事情,精彩地体现了道家静虚高远的境界。在《西游记》林林总总的神仙中,镇元大仙表现出的高超道法和宽容忍让精神,展现了道家大仙的风度。

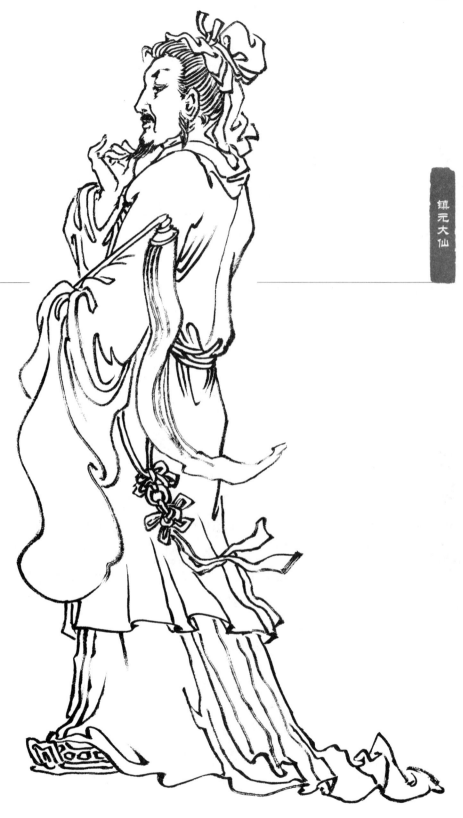

镇元大仙

如意真仙

　　如意真仙是红孩儿的叔叔,牛魔王的兄弟,虽没有出现原形,但他也是一个牛精。在《西游记》第五十三回,唐僧师徒取经来到西梁女国,这一国尽是女人,没有男子。唐僧与八戒吃了该国子母河的水,便觉腹内疼痛,原来是腹中有胎,要生孩子了。怎么治得? 只有喝了落胎泉的水才能复原,孙悟空便来找落胎泉。如意真君霸占了女儿国正南解阳山聚仙庵(破儿洞)内的落胎泉,有恃无恐的坐地起价,向西梁女国的妇女们售卖落胎泉水,以卖水谋利。如意真仙因为侄子红孩儿被观音收服,而迁怒于孙悟空,不愿给唐僧、八戒打胎的泉水。

　　如意真仙一听得悟空来取胎泉水,怒从心上起,恶向胆边生,急起身,下了琴床,脱了素服,换上道衣,取一把如意钩子,跳出庵门,迎战孙悟空。如意真仙的打扮是:"头戴星冠飞彩艳,身穿金缕法衣红。足下云鞋堆锦绣,腰间宝带绕玲珑。一双纳锦凌波袜,半露裙襕闪绣绒。手拿如意金钩子,鐏利杆长若蟒龙。凤眼光明眉苭竖,钢牙尖利口翻红。额下髯飘如烈火,鬓边赤发短蓬松。形容恶似温元帅,争奈衣冠不一同。"最终孙悟空打败如意真君,取来胎泉水,解了唐僧、八戒的胎气。

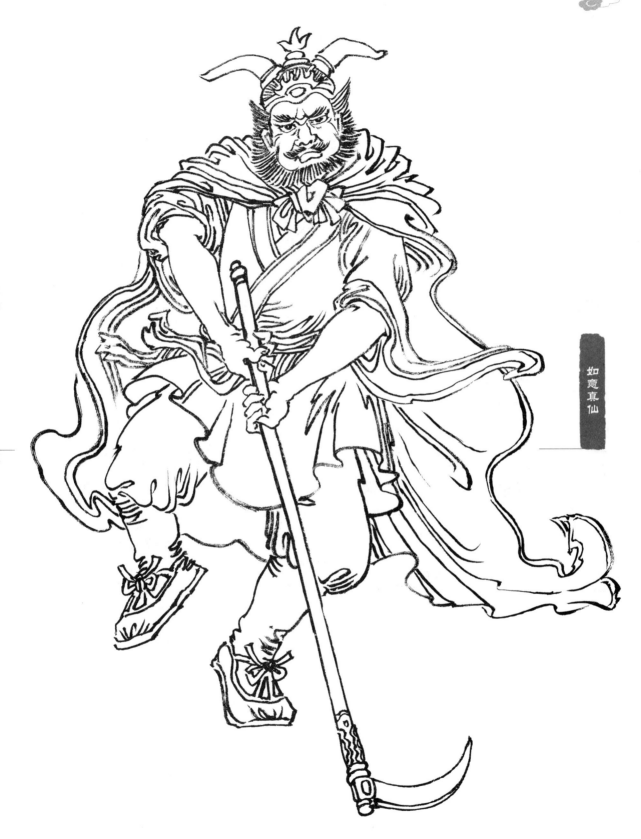

如意真仙

菩提祖师

　　菩提祖师，就是孙悟空的师父。菩提的居所之地孤悬于海外，在西牛贺洲地界的"灵台方寸山，斜月三星洞"。《西游记》中的菩提祖师，是佛教的名字，道家的打扮，儒家的思想，是一位既精通道教也精通佛教的大仙形象。菩提祖师法力高深，弟子众多，不仅度人向道，也教人强身健体，将修心养性的方法教给广大的民众，山野之民，均受其教化，迎合了当时三教合一的思潮，深得一方民众的尊敬。菩提是一位真正的高人，却并不给人以高不可攀、触不能及之感，是一位隐在世间的高士、圣人。菩提的形象正是《西游记》作者吴承恩所要寄托的对"大隐隐于市"的钦佩、神往。在《西游记》第一回，菩提老祖首次亮相是这么记载的："见那菩提祖师端坐在台上，两边有三十个小仙侍立台下。果然是：大觉金仙没垢姿，西方妙相祖菩提；不生不灭三三行，全气全神万万慈。空寂自然随变化，真如本性任为之；与天同寿庄严体，历劫明心大法师。"

　　菩提祖师传授孙悟空七十二般变化和长生不老之术，但他预知孙悟空会惹出是非，故要求孙悟空保密，绝不能提起师门状况以及传授习道的往事。自从孙悟空从"斜月三星洞"离开师父出走以后，菩提祖师在《西游记》中再也没有出现过。

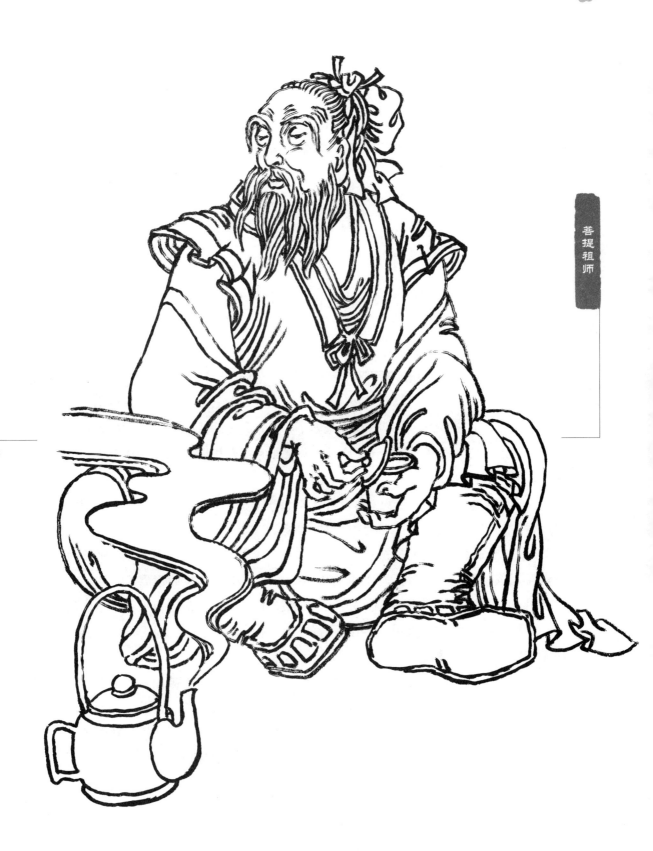

菩提祖师

太阴星君

太阴星君即为月亮之神,俗称"太阴",又叫月光娘娘、太阴星主、月姑、月光菩萨等。在黑夜中,月亮给人带来了光亮;月色朦胧,又会使人产生许多遐想,产生美丽动人的故事,"嫦娥奔月"就是其中一个。传说嫦娥是后羿的妻子,后羿因射九日,得罪了天帝,把他们贬到人间,后来,后羿得了西王母的长生不老药,嫦娥偷吃后升天而去,住于月宫,就成了月光娘娘,即太阴星君。此后,太阴星君就较普遍地为民间供奉,古代男女热恋时在月下盟誓定情,都拜祈太阴星君。有些分离的恋人也拜求太阴星君祈求团圆。元代大戏剧家关汉卿就写过一出《拜月亭》。《西厢记》里的崔莺莺也虔诚地对太阴星君倾诉,希望遇到意中郎君。

太阴星君身旁有一只玉兔,西晋著名思想家傅玄在《拟天问》中有"月中何有?白兔捣药"的诗句,可见月中玉兔已为当时人们达成共识。后来唐代大诗人李白在《把酒问月》中就曾吟道:"白兔捣药秋复春,嫦娥孤栖与谁邻?"说嫦娥与玉兔共栖于月中。到了唐代,又有吴刚伐桂之说。于是月亮在人们的心目中成为神仙境界,月中有雄伟的月宫,美丽的嫦娥,可爱的玉兔,高大的桂树,英俊的吴刚。后来道教吸收了这一信仰,将其与太阳、金星、木星、火星、土星等并为"十一曜",称其神为"十一太曜星君"。封月神为"月府素曜太阴皇君",俗称"太阴星君"。

太阴星君出现在《西游记》第九十五回,当时唐僧师徒取经要路经天竺国,广寒宫捣药的玉兔私自下界,在毛颖山中兴妖作怪。玉兔精欲诱取唐僧的元阳真气,以便得道成仙,多亏孙悟空火眼金睛,识破真相,举起金箍棒,打得妖怪化作清风,逃到南天门上。孙悟空紧追不舍,妖怪难敌悟空的如意金箍棒,又从上天逃到地上,遁入毛颖山。孙悟空追到山上,找到妖精,妖精无奈出洞迎战,正当招架不住时,太阴星君赶到,将玉兔精带回天宫。

太阴星君

东海龙王

龙王，源于古代对龙神和海神的崇拜，是神话传说中在水里统领水族的王，为司雨之神，掌管兴云降雨，主宰着雨水、雷鸣、洪灾、海潮、海啸等气象，肩负为人类消灭炎热和烦恼的重任。遇到大旱或大涝的年景，百姓就认为是龙王发威惩罚众生，所以龙王治水成了民间普遍的信仰。龙王有管辖海洋之权，天庭一般任其自治。龙王的形象大多是正面的，其造型为龙头人身，是一个严厉而有几分凶恶的神。

《太上洞渊神咒经》中有"龙王品"，对龙王的管理范围作了划分：以方位区分的有"五帝龙王"，以海洋区分的有"四海龙王"。四海是指东、南、西、北四海，在《西游记》中提到的"四海龙王"为佛教的名称，分别是：东海龙王敖广、西海龙王敖闰、南海龙王敖钦、北海龙王敖顺。东海龙王由女娲册封，居于东海海底水晶宫（花果山瀑布顺流可直抵龙宫）。而《封神榜》中提到的"四海龙王"为道教名称，分别是：东海龙王敖光，南海龙王敖明，西海龙王敖顺，北海龙王敖吉。不管是佛教还是道教，东海龙王均排四王之首，亦为所有水族龙王之首，原因在于东方在中国为尊位，按周易来说东为阳；另一个原因在于龙王怕火，而东海龙王手中握有火种。

在《西游记》中，四海龙王往往充当了唐僧师徒的协助者和护卫者。取经路上磨难重重，每当孙悟空无力应付时便会向各路神祇求救，而经常的求助对象有两个：一个是观音，另一个便是四海龙王。四海龙王曾多次帮助西天取经的唐僧，或兴云布雨，或率兵助阵，使他们砥砺前行。《西游记》中，孙悟空龙宫借宝的地方就是大家熟知的东海龙王敖广的龙宫。四海龙王面对孙悟空的神威亦无力反抗，只能战战兢兢地献上金箍棒、黄金甲等宝物。

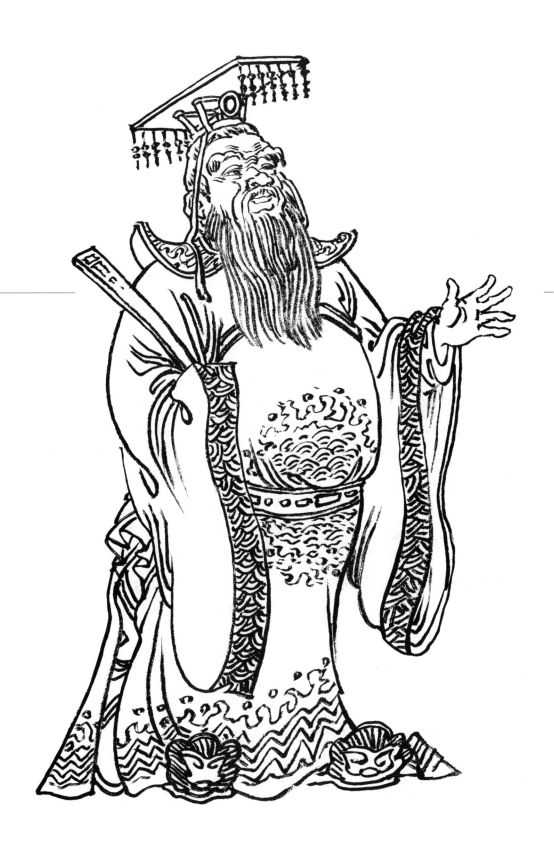

东海龙王

西海龙王

西海龙王是四海龙王之一，佛教名为敖闰，道教名为敖顺。龙王是奉玉帝之明管理海洋的神仙，被认为与降水相关，遇到大旱或大涝的年景，百姓就认为是龙王发威惩罚众生，所以龙王在众神之中是一个严厉而有几分凶恶的神。中国广大地区由于多受旱涝灾害，汉族民间为祈求风调雨顺，便建龙王庙来供拜龙王。

佛经中常有龙王"兴云布雨"之说，唐宋以来，帝王多次下诏封龙为王，道教也有四海有龙王致雨之说，四海是指东、南、西、北四海。在《西游记》中的四海龙王曾多次帮忙西天取经的唐僧，或兴云布雨，或率兵助阵。唐僧坐骑白龙马，原身便是西海龙王敖闰殿下的三太子敖烈，因纵火烧毁玉帝赏赐的明珠而触犯天条，犯下死罪。后得到南海观世音菩萨的挽救，三太子敖烈才幸免于难，被贬到蛇盘山等待唐僧西天取经。由于白龙马不识唐僧和孙悟空，误食唐僧的坐骑白马，后来被观世音菩萨点化，锯角退鳞，变化成白龙马，皈依佛门，供唐僧坐骑。取经路上，白龙马任劳任怨，历尽艰辛，终于修成正果。取经归来，被如来佛祖升为八部天龙"广力菩萨"。在《西游记》第四十三回中，唐僧师徒路过黑水河，河中鼍龙将唐僧捉住。孙悟空得知鼍龙乃西海龙王的外甥，便到西海龙宫兴师问罪。深明大义的西海龙王并没有袒护自己的外甥，而是一面向孙悟空解释原委，一面派自己的儿子摩昂领兵将鼍龙捉来治罪。经过一番激战，摩昂终于捉住鼍龙，解救了唐僧，师徒四人才重新上路。

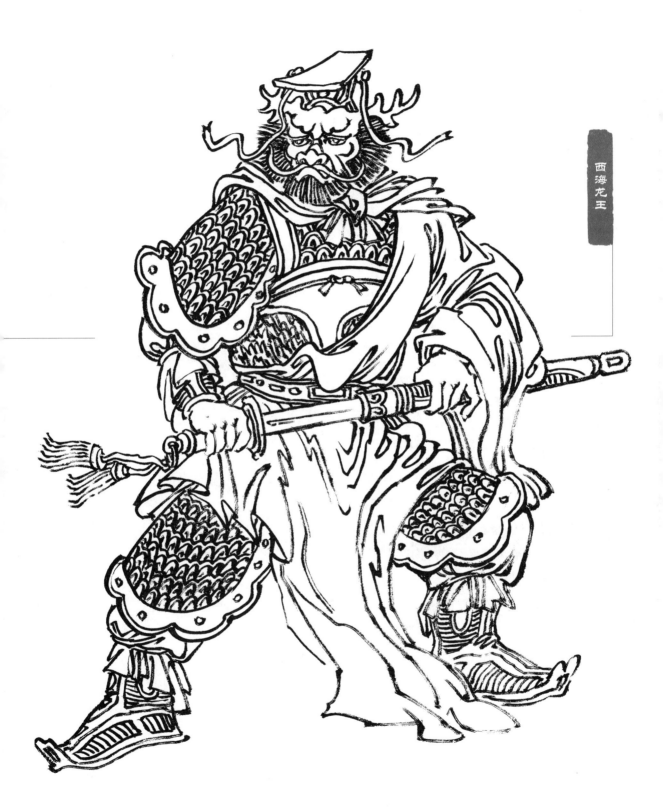

西海龙王

南海龙王

龙在民间文学艺术中都是人格化了的,南海龙王的佛教名字是敖钦,道教名字是敖明。南海龙王是奉玉帝之命管理南方海洋的神仙,职责是管理海洋中的生灵,在人间司风管雨,统帅无数虾兵蟹将。唐宋以来,帝王多次下诏,封龙为王,南海龙王是"南海之神"祝融的化身。龙王的信仰和崇拜,是随着唐代以后海上丝绸之路对外贸易的发达而日益兴盛。南海龙王被封为广利王,是"广徕天下财利"之意,海南岛与南海诸国地理相近,贸易便利。

现今,南海之滨的三亚洞天处,建造了"南海龙王"别院,院内供奉近两米高的南海龙王身像,头顶王冠,额生龙角,赤发长髯,浓眉睿目,双耳垂肩,虎鼻朱唇,龙须横出,慈祥威严。龙王身穿龙鳞金甲,肩披龙纹披风,手扶镇海宝剑,足践双蛇,迎风伟坐于海心浪涛之巅,以威镇海疆,润济万物,兴云布雨,广利天下。

《西游记》中塑造了大量的龙王形象,全书一百回,其中集中出现龙王形象描写的就有十七回。《西游记》中所描写的龙王形象丰满生动,品类各异,且分布广泛。

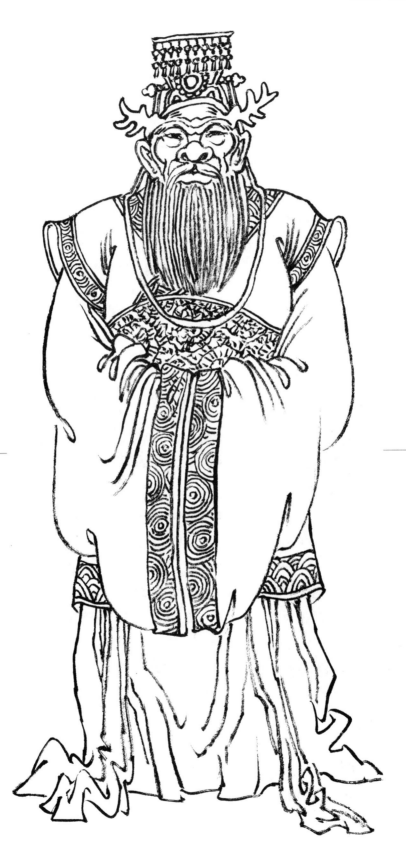

南海龙王

北海龙王

　　北海龙王的佛教名称为敖顺,道教名称为敖吉。龙王是古代汉族神话传说中在水里统领水族的王,在民间是祥瑞的象征,是帝王统治的化身。北海龙王掌管北方地区的兴云布雨,每逢风雨失调,久旱不雨,或久雨不止时,民众都要到龙王庙烧香祈愿,以求龙王治水,达到风调雨顺的目的。龙是中国古代汉族神话的四灵之一,龙王之职就是兴云布雨,为人消灭炎热和烦恼,龙王治水成了汉族民间普遍的信仰。在《西游记》中,四海龙王有四色,如:东海龙王敖广为青绿色,北海龙王敖顺为金色,南海龙王敖钦为红色,西海龙王敖闰为黑色。北海龙王的后代是一对双胞胎,为一对金边的银龙,一条起名为雪宸(薛宸),一条起名为雪宁(薛宁),后雪宸龙子为嘉泽王、雪宁龙子为福泽王。两龙专管寒冷之气,如:风、霜、雪、雨、冰。

　　作为一种内涵丰富的神祇,龙王形象有善有恶,但作为一种被广泛认同的社会信仰,人们往往会彰显其好的一面而对其不好的一面加以隐藏和避讳。《西游记》中的龙王群像便是尽可能地展示其良善而友好的一面,如第七十四回,在狮驼岭的狮子怪、黄牙象、大鹏雕抓住了唐僧师徒四人,将他们放在蒸锅上蒸,多亏孙悟空请来北海龙王用冷气护住蒸锅,唐僧、八戒和沙僧才不致丧命。第四十五、四十六回,唐僧师徒在车迟国,也是靠了四海龙王等神仙的帮忙,师徒们才斗败了虎力大仙、羊力大仙和鹿力大仙。

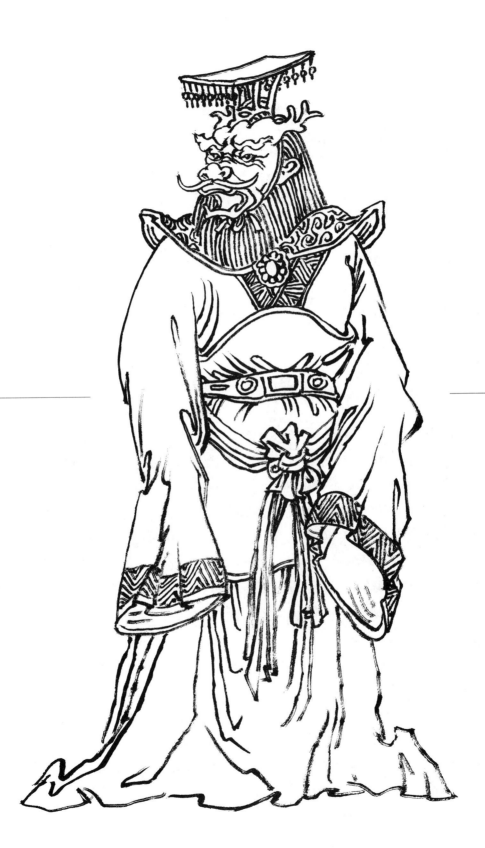

北海龙王

火德星君

汉代有关于四方神之说："东方青龙、西方白虎、北方玄武、南方朱雀.天之四灵，以正四方"。古时人们认为南方之神主火，火德星君在南方，即火神。经历代演变，人们逐渐将火德星君作为灶神奉祀，在北京地安门外大街便建有"火德星君庙"。

据《史记》记载："火神为祝融，颛顼之子，名黎。"祝融，本名重黎，中国上古帝王，以火施化，号赤帝，后尊为火神、水火之神、南海神，是古时三皇五帝中的五帝之一，死后葬于湖南省衡阳市南岳区。据《山海经》记载，祝融的居所是南方的尽头衡山，是他传下火种，并教人类使用火的方法。祝融常在高山上奏起悠扬动听、感人肺腑的乐曲，相传名为《九天》，使黎民百姓精神振奋，情绪高昂，对生活充满热爱。在日常用语中，"祝融"是火的代名词。

火德星君出场在《西游记》第五十一回，唐僧师徒西去取经路过金兜山，山上的独角兕大王用计捉住唐僧、八戒和沙僧，并套住孙悟空的金箍棒，将他打败。悟空只好到天宫搬来了托塔天王父子，独角兕大王着实厉害，打败了天兵天将和如来的十八罗汉，把哪吒的六件兵器统统套住收走，又打败前来助阵的火德星君、水德星君率领的众火神、水神。多亏如来佛祖暗示孙悟空，请来了太上老君，才让妖怪现出本相，原来是太上老君的坐骑青牛。

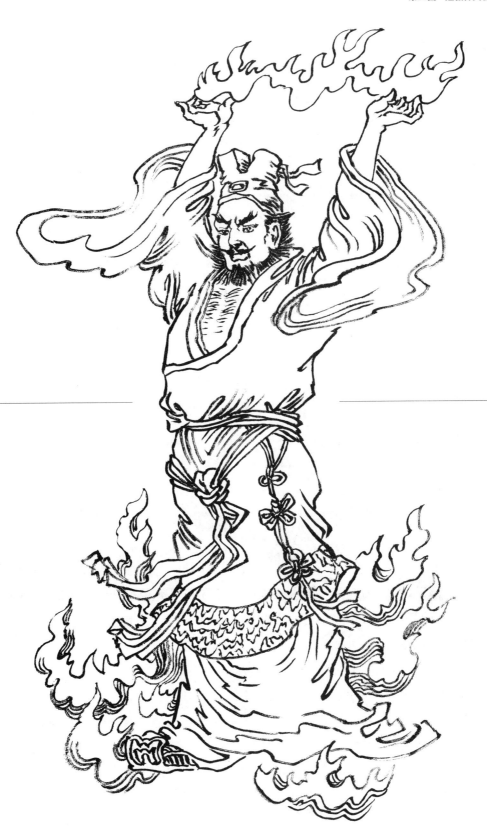

火德星君

水德星君

水德星君,即水神。在我国古文化的神话系统中,水神是传承最广、影响最大的神祇。据古籍记载,江河海湖甚至水井水潭中都有职司不同的水神,如水伯、水君、水母、龙王等。《山海经·海外东经》云:"朝阳之谷,神曰天吴,是为水伯"。天吴是古代汉族神话传说中的水神,他人面虎身,《山海经》中描述为"八首八面,虎身,八足八尾,系青黄色,吐云雾,司水",是怪物一样的神仙。

水德星君出场在《西游记》第五十一回,唐僧师徒西去取经经过金兜山,独角兕大王用计捉住唐僧、八戒和沙僧,套住孙悟空的金箍棒,将他打败。悟空只好到天宫搬来了托塔天王父子。独角兕大王着实厉害,打败了天兵天将和如来的十八罗汉,把哪吒的六件兵器统统套住收走,又打败前来助阵的火德星君、水德星君率领的众火神、水神。多亏如来佛祖暗示孙悟空,请来了太上老君,才让妖怪现出青牛本相。

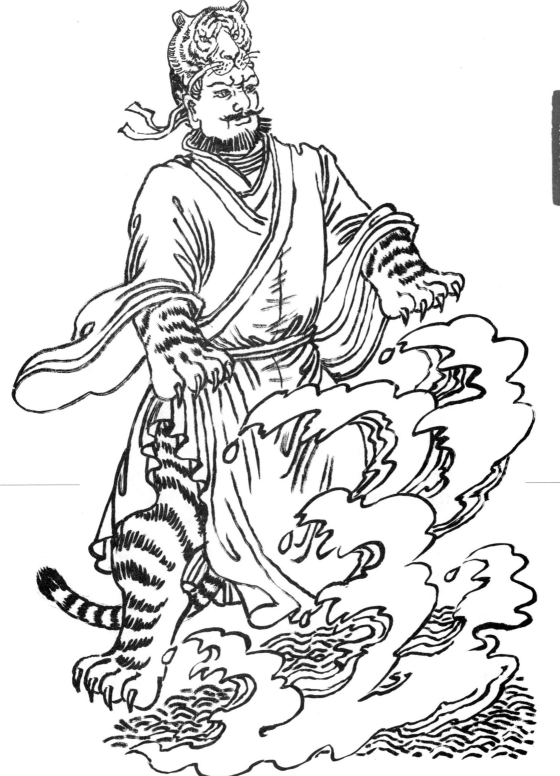

水德星君

雷 公

雷公，又称"丰隆""雷师""雷神"，是神话传说中掌管雷的神，世称"雷公江天君"。雷公常与掌管闪电的"电母"在一起，雷公，属阳，故称公；电母，属阴，故称母。雷公长得像大力士，袒胸露腹，背上有两个翅膀，脸像红色的猴脸，足像鹰爪，左手执楔，右手持锥，身旁悬挂数只鼓，击鼓即为轰雷。民间自古崇敬雷公，自先秦两汉起，民众赋予雷电以惩恶扬善的意义，认为雷公能辨人间善恶，代天执法，击杀有罪之人。反映出人们对雷神既存有敬畏的心理，又寄托主持正义的愿望。

在《西游记》第七回中，当孙悟空大闹天宫打到灵霄殿时，佑圣真君从雷府调来雷公属下的三十六员雷将，"把大圣围在垓心，各骋凶恶鏖战。那大圣全无一毫惧色，使一条如意棒，左遮右挡，后架前迎。一时，见那众雷将的刀枪剑戟、鞭简挝锤、钺斧金瓜、旄镰月铲，来得甚紧，他即摇身一变，变做三头六臂；把如意棒晃一晃，变作三条；六只手使开三条棒，好便似纺车儿一般，滴溜溜，在那垓心里飞舞。众雷神莫能相近。"最终如来佛祖到来，才降服了悟空。《西游记》作者吴承恩把雷公部下的三十六员雷将看成是降伏悟空的最后决斗，反映了人们对雷公威力的崇拜。

雷公寿诞日为 8 月 24 日，是信徒专门奉祀雷公的日子。

第三篇 道教界人物

雷公

闪电娘娘

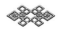

闪电娘娘,又称"电母","金光圣母",主要掌管天上的闪电,为神话传说中雷公的妻子。电母除了完成常规的一般职务用闪电作法之外,据说当雷公跟电母吵架的时候,天上也会雷电交加。

雷电崇拜,起自上古。电母是从雷神信仰中分化出来的,早期雷神兼管雷电,后来,按照人们阴阳对立、男女配对的心理特征,电神摇身一变成为女性。

电母之称至迟出于宋代,苏轼有"麾驾雷车呵电母"的诗句。古文中也都有电母、闪电娘子之说。《搜神大全》则说:天大笑时会开口流光,这便是电母。清代黄斐默的《集说诠真》记述了电母的形象,说她是位容貌端雅的女子,两手各执一镜,号为电母秀天君。总之,电母为雷神属的部神,与雷神相配。

作为掌管天上闪电的女神,在神话小说中电母很少单独行动,她往往服从于男性神的调配。在《西游记》第八十七回便有这样的描述:唐僧师徒上西天取经,来到天竺国凤仙郡。这里连年干旱,累岁干荒,当地仰望十方贤哲,祈雨救民。在唐僧师徒的帮助下,孙悟空与邓、辛、张、陶四将,率领闪电娘子,立即在半空中作起法来。"只听得唿鲁鲁的雷声,又见那渐沥沥的闪电,真个是:电掣紫金蛇,雷轰群蛰哄。荧煌飞火光,霹雳崩山洞。列缺满天明,震惊连地纵。红销一闪发萌芽,万里江山都撼动。"霎时间风云际会,大雨滂沱,彻底缓解了旱情。这多少反映出女子在社会中的从属地位。

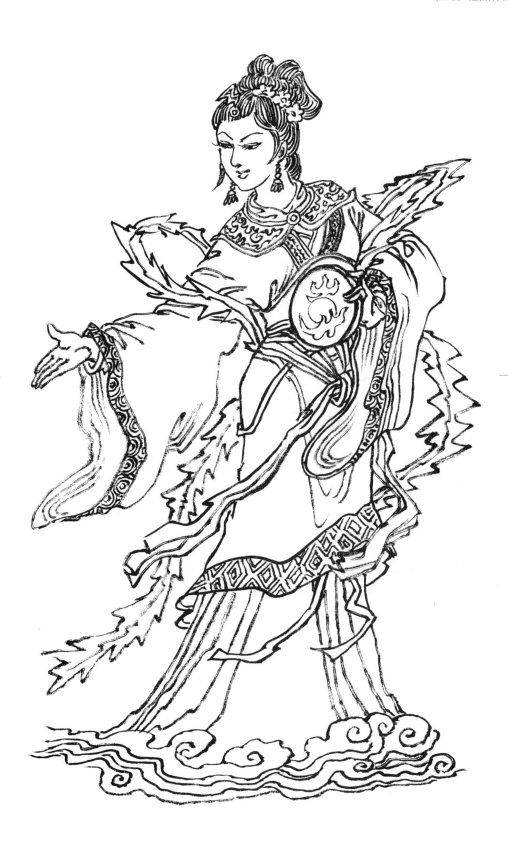

闪电娘娘

风 伯

风伯，又称"风神""风师""箕伯"，是传说中掌管风的神。风是气候的主要因素，事关济时育物，风伯"掌八风消息，通五运气候"，故古人对风伯极为敬畏。

风伯的形象有多种说法，早先将风伯说成为"飞廉"，即传说中的一种怪兽，身如鹿，头如雀，有角，蛇尾豹纹。唐宋以后，风神逐渐人格化，其形象为一白须老翁，左手持轮，右手执扇，扇亦为轮状，这是古人根据风的特征幻想而成的。对风伯的奉祀，秦汉时就已经列入国家祀典，将风伯的神诞之日定为十月初五日。据汉代古书《龙鱼河图》记载："太白之精，下为风伯之神。"太白之精，就是天上的天狗星。这样一来，神狗与风伯便对上号了。十二生肖中的"戌"为狗，以狗为风神，颇具意趣。东汉《风俗通义》说："戌之神为风伯，故以丙戌日祀于西北。"民间常以狗祭风神。

风伯出现在《西游记》第八十七回中，唐僧师徒四众上西天取经，来到天竺国凤仙郡。这里连年干旱，累岁干荒，当地仰望十方贤哲，祈雨救民。在孙悟空的帮助下，雨部、雷部、云部、风部均来到凤仙郡上空，霎时风云际会，大雨滂沱，彻底缓解了旱情。当地百姓个个拈香朝拜，"四部神祇，开明云雾，各现真身。四部者，乃雨部、雷部、云部、风部，只见那：龙王显像，雷将舒身。云童出现，风伯垂真。"

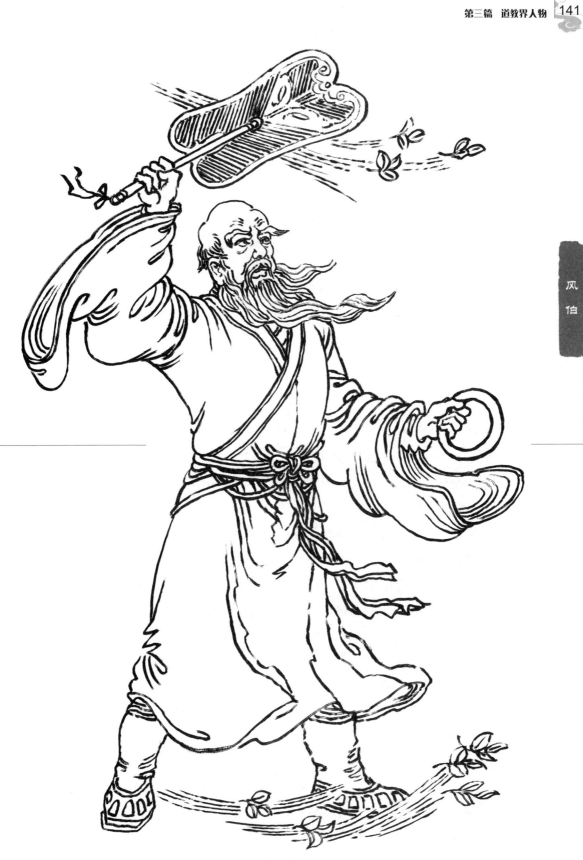

风伯

雨 师

雨师,又称"雨神""萍翳""玄冥"等,传说是掌管雨的神,源于中国古代神话。有人认为雨师就是毕星,即西方白虎七宿的第五宿,属金牛座。另外,也有将雨师人格化的。风雨滋润,养成万物,有功于人,故秦汉时雨师已列入国家的祀典,将雨师的神诞日定为十一月二十日。道教宫观中也有设殿供奉风伯雨师、雷公电母者。雨师的塑像常作一乌髯壮汉,左手执盂,内盛一龙,右手作洒水状,称雨师陈天君。唐宋以后,从佛教中脱胎出来的龙王崇拜逐渐取代了雨师的位置。因此,现在专门奉祀雨师的祭典已不多见,只是在道教大型斋醮仪礼上,设置雨师的神位,随众神受拜。

唐朝时还以李靖为雨师。相传李靖曾经远行于山区,夜晚寄宿在一户农夫家中。此时,旱情严重,半夜,一妇人将一个水瓶递给李靖说:"天命行雨,烦汝代劳。"其间,又有一佣人牵一匹青骢马来到李靖面前说:"汝以水自马鬃下,三滴乃止,慎勿多滴。"李靖上马后,正准备滴水,不料马惊,咆哮跃空,瓶中水一连数滴,次日当地一场大雨,解决了旱情,民感其恩,立庙祀之。

雨师出现在《西游记》第八十七回中,唐僧师徒四众上西天取经,来到天竺国凤仙郡。这里连年干旱,累岁干荒,当地仰望十方贤哲,祈雨救民。在孙悟空的帮助下,雨部、雷部、云部、风部均来到凤仙郡上空,霎时风云际会,大雨滂沱,彻底缓解了旱情。

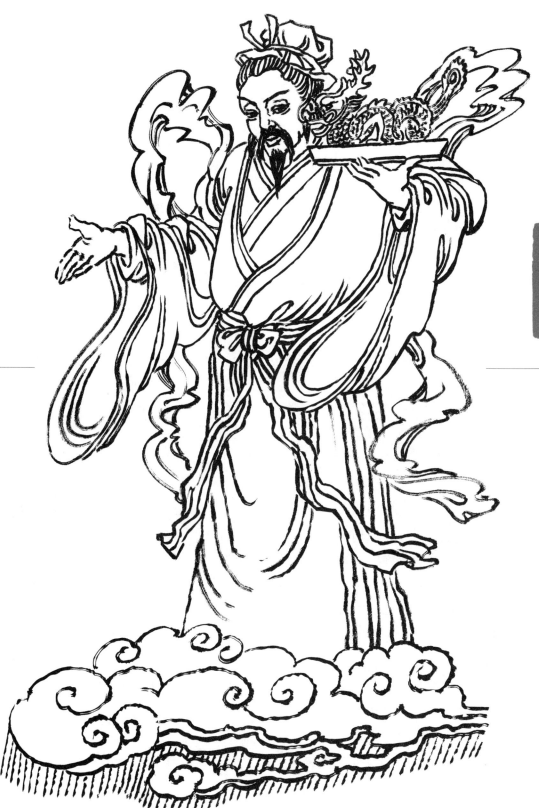

雨师

门神秦琼

　　门神,系道教承袭汉族民俗所奉的司门之神,是守卫门户的神灵。新春伊始,汉族民间第一件事便是贴门神、对联。每当大年三十日(或二十九),家家户户都纷纷上街购买对联、门神,贴于门上,用以驱鬼辟邪,卫家护宅,降吉纳祥。

　　门神出现在《西游记》第十回,当时,长安附近的泾河老龙与一个算命先生打赌,犯了天条,玉帝派魏征在午时三刻监斩老龙。老龙于前一天恳求唐太宗为他说情,唐太宗满口答应。第二天,唐太宗宣魏征入朝,并把魏征留下来,同他下围棋。不料正值午时三刻,魏征打起了瞌睡,竟在梦中斩了老龙。老龙阴魂不散,怨恨唐太宗言而无信,天天到皇宫里来闹,害得唐太宗六神不安。魏征知道皇上受惊,就派了大将秦琼、尉迟恭在宫门中守护。书中是这样描述秦琼、尉迟恭的:"他两个介胄整齐,执金瓜钺斧,在宫门外把守。好将军!你看他怎生打扮:头戴金盔光烁烁,身披铠甲龙鳞。护心宝镜幌祥云,狮蛮收紧扣,绣带彩霞新。这一个凤眼朝天星斗怕,那一个环睛映电月光浮。他本是英雄豪杰旧勋臣,只落得千年称户尉,万古作门神。"果然,秦琼执锏、尉迟恭执鞭,站在门前站岗,老龙就不敢来闹了。可时间长了,两员大将长期夜不能寐,唐太宗体念他们夜晚守门辛苦,就叫画家画了两人之像贴在宫门口,结果照样管用。于是,此举开始在汉族民间流传,秦琼与尉迟恭便成了门神。

　　秦琼(? ~ 638年),字叔宝,齐州历城(今山东济南市)人,隋末唐初名将。秦琼初为隋将,先后在来护儿、张须陀、裴仁基帐下任职,因勇武过人而远近闻名。后秦琼随裴仁基投奔瓦岗李密,又转投王世充,因见王世充为人奸诈,最后与程咬金等加入李唐。秦琼随李世民南征北战,是一个能在万众之中取敌将首级的勇将,但也因此落下浑身伤痕。唐统一后,秦琼官至左武卫大将军、翼国公。后追封为徐州都督、胡国公。

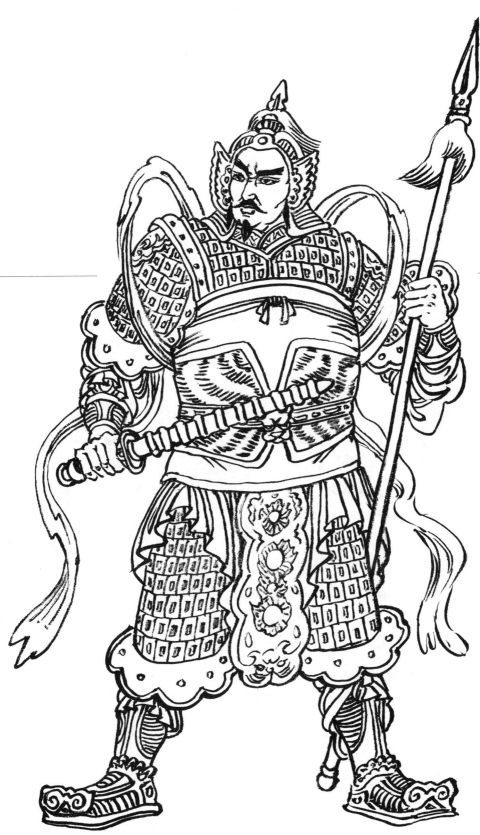

门神秦琼

门神尉迟恭

汉族民间信奉门神,由来已久。自先秦以来,上自天子,下至庶人,皆崇拜门神。据《山海经》说:在苍茫大海之中有一座大山,山上有一颗大桃树,枝干蜿蜒盘伸三千里。桃枝的东北有一个万鬼出入的鬼门,门上有两个神人,一个叫神荼,一个叫郁垒,他们把守鬼门,专门监视那些害人的鬼,一旦发现便用芦苇做的绳索把鬼捆起来,扔到山下喂老虎。后来,这种以神荼、郁垒、芦苇索、桃木为辟鬼之神的信仰便被人们传承下来。唐代,又出现了一位门神钟馗,他不但捉鬼,而且吃鬼,所以人们常在除夕之夜或端午节将钟馗图像贴在门上,用来驱鬼辟邪。

门神出现在《西游记》第十回,当时,长安附近的泾河老龙与一个算命先生打赌,犯了天条,玉帝派魏征在午时三刻监斩老龙。老龙于前一天恳求唐太宗为他说情,唐太宗满口答应。第二天,唐太宗宣魏征入朝,并把魏征留下来,同他下围棋。不料正值午时三刻,魏征打起了瞌睡,竟在梦中斩了老龙。老龙阴魂不散,怨恨唐太宗言而无信,天天到皇宫里来闹,害得唐太宗六神不安。魏征知道皇上受惊,就派了秦琼、尉迟恭这两员大将在宫门中守护。秦琼执锏、尉迟恭执鞭,站在门前站岗,老龙就不敢来闹了。可时间长了,两员大将长期夜不能寐,唐太宗体念他们夜晚守门辛苦,就叫画家画了两人之像贴在宫门口,结果照样管用。于是,此举开始在汉族民间流传,秦琼与尉迟恭便成了门神。

尉迟恭(585~658年),字敬德,朔州平鲁下木角人。尉迟恭自归附李世民后,凭借高超的武艺,多次冒险救李世民于危难之中,立下不朽的功勋。尤其在玄武门事变中,尉迟恭力挽狂澜,不但杀死李元吉,还救了李世民之命。尉迟恭有远见卓识,玄武门事变后,对太子的党羽主张释而不杀,缓和了内部矛盾,还为李世民保留了魏征那样的大批栋梁之材。唐统一后,尉迟恭官至右武侯大将军,封鄂国忠武公。

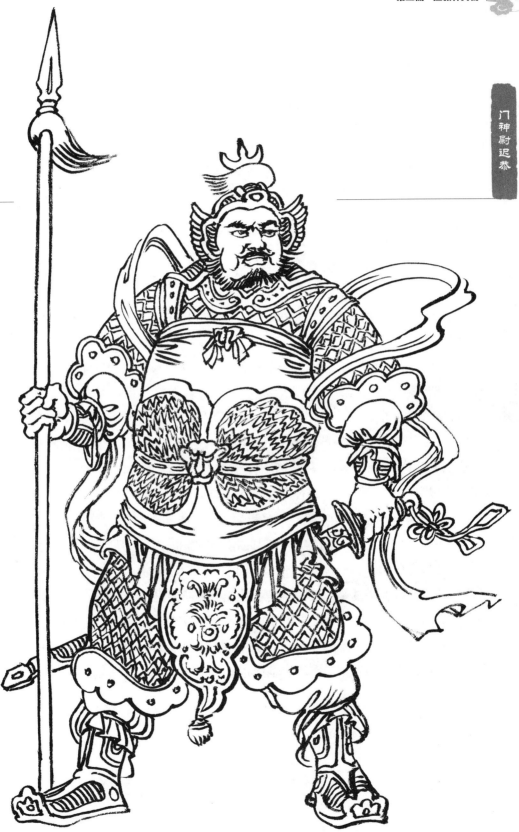

门神尉迟恭

金顶大仙

金顶大仙，系西天佛门圣地灵山脚下玉真观内的掌门仙人，首次出现在《西游记》第九十八回。

唐僧师徒，历尽磨难，终于来到西方佛地，这里真乃是灵宫宝阙，琳馆珠庭。唐僧师徒来到楼阁门首，只见一个道人，斜立在山门前叫道："那来的莫非是东土取经人么？"唐僧急整衣衫，抬头观看，见道人身披锦衣，手摇玉麈，肘悬仙箓，足踏履鞋。孙悟空认得他，即叫："师父，这位是灵山脚下玉真观观主金顶大仙，他来接我们哩。"唐僧方才醒悟，上前合掌施礼："有劳大仙盛意，感激，感激！"唐僧师徒牵马挑担，同入观里。金顶大仙即命看茶摆斋，又叫小童儿烧香汤与唐僧师徒们沐浴了，天色将晚，就在玉真观安歇。

次日早晨，唐僧换了衣服，披上锦襕袈裟，戴了毗卢帽，手持锡杖，登堂拜辞大仙。大仙笑道："昨日褴褛，今日鲜明，观此相真佛子也。"唐僧拜别就行，大仙执意相送，孙悟空道："不必你送，老孙认得路。"大仙道："你认得的是云路。圣僧应当从本路而行。"孙悟空道："这个讲的是，老孙虽走了几遭，只是云里来云里去，还不曾踏着实地。既有本路，还烦你送送。"金顶大仙笑吟吟，携着唐僧的手，接引上法门。原来这条路不出山门，从观宇中堂穿出后门便是。大仙指着灵山道："圣僧，你看那半天中有祥光五色，瑞蔼千重的，就是灵鹫高峰，佛祖之圣境也。"唐僧遂拜辞而去。

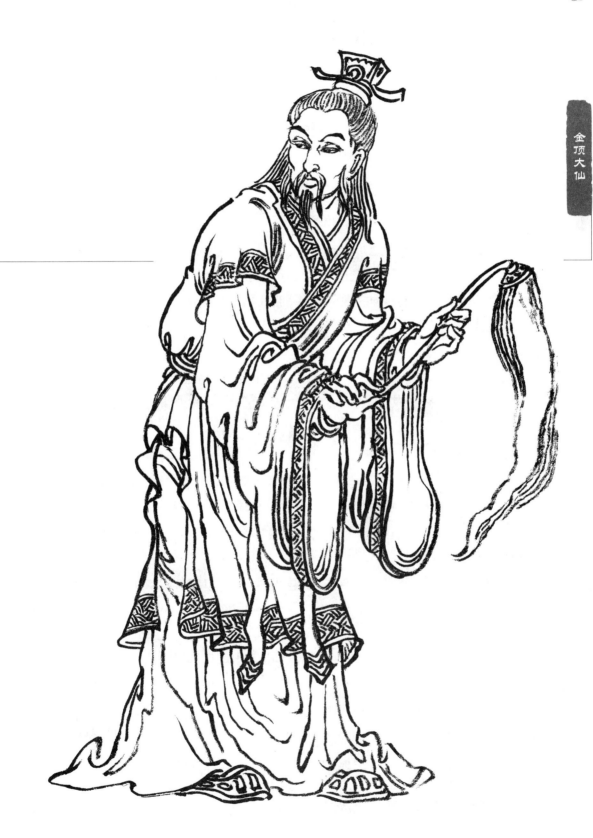

金顶大仙

土地公

土地公又称土地神或土地爷,流行于全国各地,是管理小块地面的神,在道教神系中地位较低,是众神中末等的"芝麻官"。土地公在中国民间信仰极为普遍,旧时凡有人群居住的地方就有祀奉土地神的现象存在。明代的土地庙特别多,这与皇帝朱元璋有关系。《琅琊漫抄》记载说,朱元璋"生于盱眙县灵迹乡土地庙",因而小小的土地庙,在明代备受崇敬。

土地公的形象多为须发全白的老者,衣着朴实,平易近人,慈祥可亲。一般土地庙中,除塑土地神外,还塑其配偶,称为"土地婆婆",与土地神共受香火供奉,但没有特殊职司。

土地为人类提供了活动场所,土地生长的万物为人类提供了丰富的食物,故人类感激土地神、崇拜土地神。至明代,土地神已遍及全国每个乡村,凡是有土地的地方皆有土地神的存在。土地神属于基层的神明,为地方行政神,保护乡里安宁平静。旧时要动土前必须祭土地,征得他老人家的同意;辖区内的婚丧喜事、天灾人祸、鸡鸣狗盗之事,土地神都要插一手。土地神的形象为慈祥的老翁,与人较为亲近,人们喜欢向他吐露心声,向他祈愿,所以,小小的土地庙往往香火很旺。旧时有些地方,生下孩子的第一件事是提着酒到土地庙"报户口"。死了人的第一件事是到土地庙"报丧",因为死的鬼魂要由土地神送往城隍府。

供奉土地公的土地庙又称福德庙、伯公庙,为中国民间供奉土地神的地方庙宇,多为民间自发建立的小型建筑,乡村各地均有分布,比较简陋。土地神的神诞之日是二月初二,旧时,官府和百姓都到土地庙烧香奉祀。

土地公的形象在《西游记》中多次出现,如第五十九回中,唐僧师徒路遇火焰山,束手无策,土地公出来解围。当时土地公的装扮是:身披飘风氅,头顶偃月冠,手持龙头杖,足踏铁鞠靴。在《西游记》第七十九回中,为烧毁白面狐狸精的老巢,孙悟空念声"淹"字真言,叫出当地土地公,搬来了干枯草料,把妖宅烧成了火池坑。

第三篇 道教界人物 151

土地公

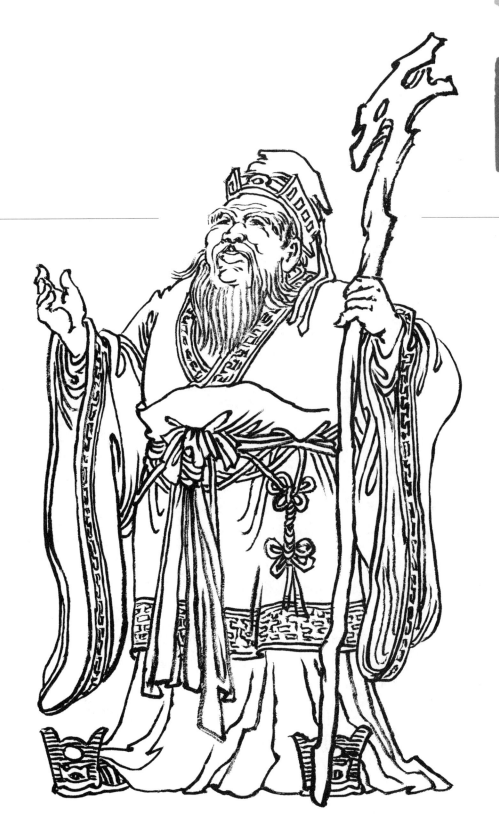

阎罗王中的第一殿"秦广王蒋"

阎罗王出现在《西游记》第十回,当时唐太宗命亡,魂灵出五凤楼缥缈而去,来到幽冥地府鬼门关,进入了森罗殿,见到阎王。阎王翻开《天下万国国王天禄总簿》,知道唐太宗还有20年阳寿,阎王即命崔判官送唐太宗还阳。

阎王,是阴间地狱的主宰,源自印度神话中的阎魔王,在早期佛教和印度教神话中,阎王是冥界唯一的王。佛教从古代印度传入中国后,阎王作为地狱之神的信仰开始在中国流行。"阎王"是从梵语中音译过来的,本意是"捆绑",即捆绑有罪的人。阎王也译作"阎罗王""阎魔王"等。

在道教中,将阎罗王分解为十位阎罗王,即十殿阎王。十殿阎王依次是:秦广王、楚江王、宋帝王、杵官王、阎罗王、卞城王、泰山王、都市王、平等王、转轮王。后来,道教的概念也被佛教吸收,使佛教的阎罗王也成了和道教一样的十殿阎王。从佛教的六道轮回看,阎罗王属于"天人"。从道教的神系划分,阎罗王属于"神"。

十殿阎王中的第一殿,掌管者为"秦广王蒋",二月初一日是他的诞辰日。司掌大海之底,主要位置在正南方沃焦石下,称为"活大地狱",又名"剥衣亭寒冰地狱"。"秦广王蒋"掌管的地狱纵横八千里(五百由旬),专司人间的夭寿生死,统管幽冥的吉与凶。凡善人寿终者,即把他投入世间,重新接引超生;凡功过两半者,送交第十殿发放,仍投入世间,男性转为女性,女性转为男性。

凡是作恶多、做善少者,押赴阎王殿右侧的高台——"孽镜台"。该台高约一丈,镜大十围,向东悬挂,上有一块横匾,写了七个大字:孽镜台前无好人。凡在阳世作恶多端的鬼魂,从镜中可以看出自己在阳世的一切罪恶,如:损人利己、欺凌弱小、残害善良、忘恩负义、大逆不孝、生性好杀、虐待牲畜、谋财害命、挑拨是非、制造血案,以及一切丧心害人的行为。根据实际资料,对照他犯的罪恶,由鬼差押到第二殿的地狱,接受应得的刑罚。

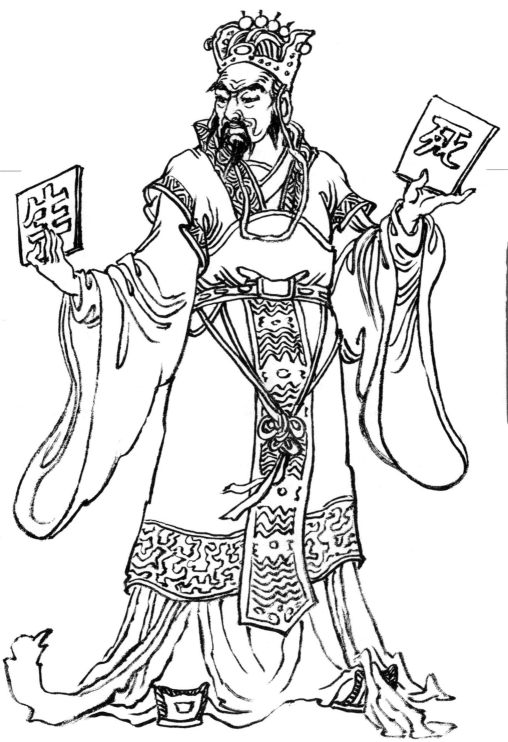

阎罗王中的第一殿『秦广王蒋』

阎罗王中的第二殿"楚江王历"

阎王在中国民间影响很大,传说他是阴间的国王,人死后都要到阴间去报到,接受阎王的审判,生前行善者,可升天堂,享富贵;生前作恶者,会受惩罚,下地狱。在佛教传说里,阎罗王是鬼世界的审判主,诸鬼中的大王。原来阎王只有一人,唐代时,就有天帝册封阎罗王,并由其统率五狱卫兵之说。后来,地狱分为十殿,每殿有一王主持,称地府十王,十王各有名号,合称十殿阎王。

阎罗王中的第二殿,掌管者是"楚江王历",三月初一日诞辰。"楚江王历"主掌第一殿,掌管地狱的位置、面积、名称与第一殿"秦广王蒋"一样,主要位置在正南方沃焦石下,称为"活大地狱",又名"剥衣亭寒冰地狱"。大地狱下另设十六所小地狱:一名黑云沙小地狱;二名粪尿泥小地狱;三名五叉小地狱;四名饥饿小地狱;五名焦渴小地狱;六名脓血小地狱;七名铜斧小地狱;八名多铜斧小地狱;九名铁铠小地狱;十名幽量小地狱;十一名鸡小地狱;十二名灰河小地狱;十三名斫截小地狱;十四名剑叶小地狱;十五名狐狼小地狱;十六名寒冰小地狱。

凡在阳间伤人肢体、奸盗杀生、拐骗少年男女、欺占他人财物、诈骗婚姻者,罪恶考查属实,即命令狰狞、赤发等鬼,推入楚江王掌管的大地狱受苦。然后根据其罪恶之大小,发入到十六所小地狱受刑。以上受刑期满,再转解到第三殿去受苦。

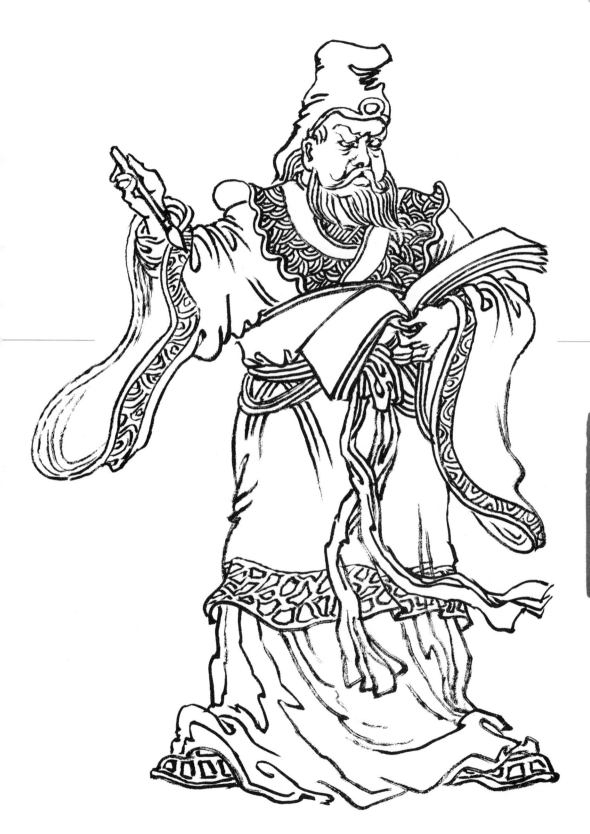

阎罗王中的第二殿『楚江王历』

阎罗王中的第三殿"宋帝王余"

阎罗王掌管人的生死和轮回。阎罗王有一本"生死簿",上面记录着每一个人的寿命长短;当某人生命已尽的时候,阎罗王就会派遣下属"无常鬼"或者"牛头马面",去把人的魂魄押解到阴曹地府接受审判。

十殿阎王中掌管第三殿的是"宋帝王余",二月初八诞辰,司掌"黑绳"大地狱。宋帝王掌管的地狱与"楚江王历"一样,也是纵横八千里(五百由旬),另设的小地狱也是十六所,只是名称不一样,分别是:一名咸卤小地狱;二名麻缳枷纽小地狱;三名穿肋小地狱;四名铜铁刮脸小地狱;五名刮脂小地狱;六名钳挤心肝小地狱;七名挖眼小地狱;八名铲皮小地狱;九名刖足小地狱;十名拔手脚甲小地狱;十一名吸血小地狱;十二名倒吊小地狱;十三名分骨〔右加禺〕小地狱;十四名蛆蛀小地狱;十五名击膝小地狱;十六名刨心小地狱。

宋帝王性情仁孝,心地纯净,然疾恶如仇,明察秋毫,凡在阳间忤逆尊长者、教唆兴讼者、犯罪越狱者、散播邪知邪见者、忘恩负义污蔑于人者、为恶人狡辩脱罪者、妻妾负夫者、捏造契议书札者,绝不宽恕,推入此狱,然后发入到十六小狱,受倒吊、挖眼、刮骨之刑,刑满转解第四殿。

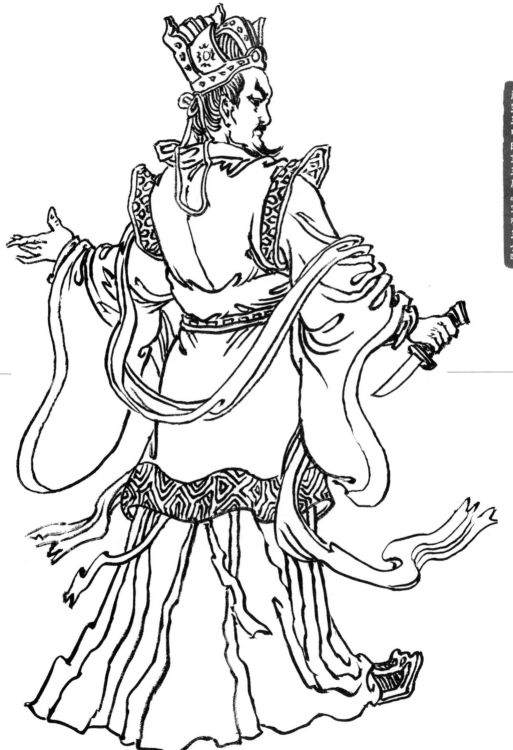

阎罗王中的第三殿『宋帝王余』

阎罗王中的第四殿"杵官王吕"

阎罗王中的第四殿为"杵官王吕",二月十八日是他诞辰之日。"杵官王吕"司掌"合大地狱",又名"剥剟血池地狱",大地狱之苦胜过前三殿。"杵官王吕"掌管的地狱位置在大海之底,正东沃石下,纵横八千里(五百由旬),另设十六所小地狱:一、池小地狱;二、蜇链竹签小地狱;三、沸汤浇手小地狱;四、掌畔流液小地狱;五、断筋剔骨小地狱;六、堰肩刷皮小地狱;七、锁肤小地狱;八、蹲峰小地狱;九、铁衣小地狱;十、木石土瓦压小地狱;十一、剑眼小地狱;十二、飞灰塞口小地狱;十三、灌药小地狱;十四、油滑跌小地狱;十五、刺嘴小地狱;十六、碎石埋身小地狱。

凡在阳间抗粮赖租者,漏税不缴者,交易欺诈者,虐待老人、幼童者,误人讯息者,贪图意外之财者,杀人放火者,经核实所犯事件的大小,命令鬼卒,先推入大地狱去受苦,再另外判发所属罪业的十六个小地狱去受苦刑。期满之后,再解送到第五殿,考察审核其功过。

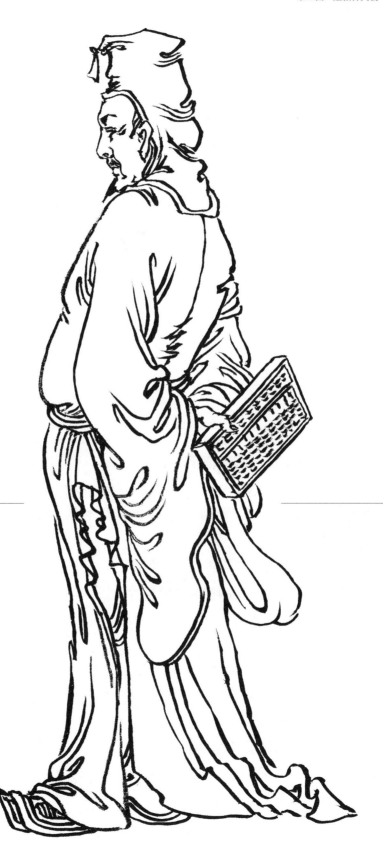

阎罗王中的第四殿『忤官王吕』

阎罗王中的第五殿"阎罗王包"

中国民间传说中，包拯的刚正直言、执法严峻，是人们理想中的阎罗王最佳人选。包拯死后成为阎罗王，继续审理阴间的案件。有的则认为他"日断人间，夜判阴间"，就是说白天在人间审案，晚上则在阴间断案，成为阎罗王。阳间人死后，灵魂到阴间接受包拯的审判。如果确实是受人陷害，包拯会把他放回阳间活命；如果的确有罪，则被送入地狱受罚。

阎罗王中的第五殿便是"阎罗王包"，正月初八日诞辰，司掌"叫唤"大地狱，另设十六诛心小狱，即十六层地狱。十六层地狱分别为：第一层，拔舌地狱；第二层，剪刀地狱；第三层，铁树地狱；第四层，孽镜地狱；第五层，蒸笼地狱；第六层，铜柱地狱；第七层，刀山地狱；第八层，冰山地狱；第九层，油锅地狱；第十层，牛坑地狱；第十一层，石压地狱；第十二层，舂（音同"冲"）臼地狱；第十三层，血池地狱；第十四层，枉死地狱；第十五层，磔刑地狱；第十六层，火山地狱。

凡解到第五殿阎罗王包殿者，均是阳世的贪官污吏。首先是将贪官污吏押赴到"望乡台"，让他说出自己的罪过，查出遭殃的原因后，即推入"叫唤"大地狱，明察犯下罪恶的种类后，发入诛心十六小狱，钩出其心肺，掷与蛇食，再用包公专用的铡刀铡其身首。期满者，另发别殿。

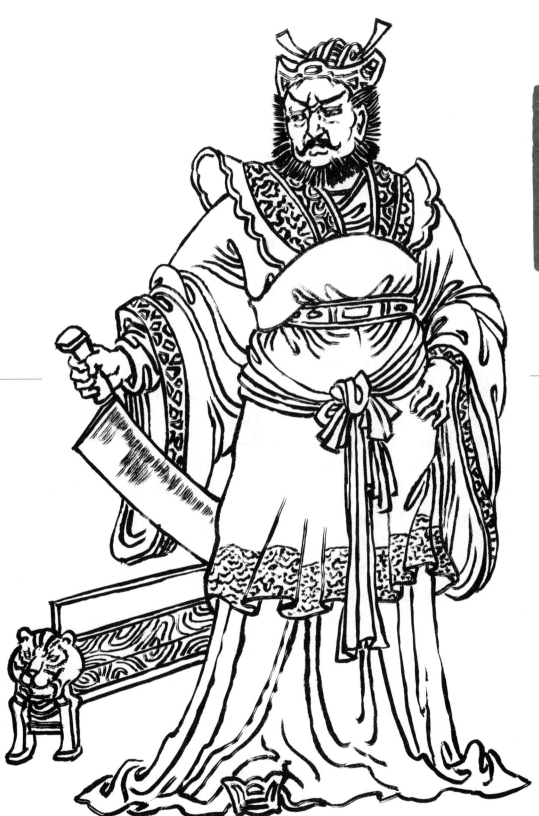

阎罗王中的第五殿『阎罗王包』

阎罗王中的第六殿"卞城王毕"

 阎罗王中的第六殿,掌管者为"卞城王毕",诞辰为三月初八日。"卞城王毕"司掌"大叫唤"大地狱,位置在正北方沃焦石下,宽广八千里(五百由旬)。凡在阳间做出以下不规之事者由"卞城王毕"给予惩罚:怨天尤地,即讨厌风,咒骂雷;喜欢晴,厌恶雨;偷窃神圣佛像内藏的宝物;乱呼叫神佛的名讳,并在寺庙、道观、宝塔的前后,泼洒、堆积污秽的东西;家中供养佛陀的圣像,却在厨中灶中大量煮食荤、肉等不洁的食物;随便在衣服、器具上雕刻、图绘、刺绣神圣的图像,以致对佛、菩萨、天神产生轻慢;烧毁涂损劝善的书籍、文章、器物;家中保存、收藏违背正理的书及黄色书刊。
 对以上犯规人员,先发入大地狱,受铁锥打、火烧舌的刑罚,严重者被两小鬼用锯分尸。然后,再查有无别恶,发十六个小狱受苦。在十六个小狱受刑期满后再转解第七殿。

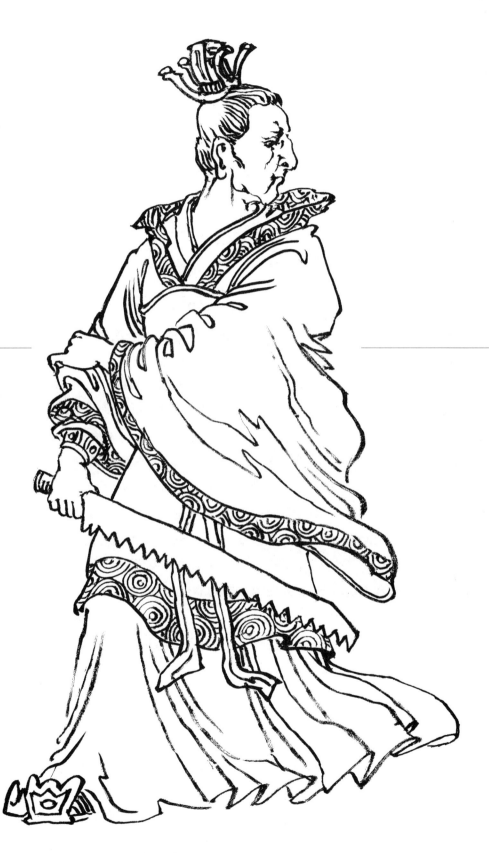

阎罗王中的第六殿『卞城王毕』

阎罗王中的第七殿"泰山王董"

魏晋以来,传说人死以后,魂归泰山,所以泰山神成为阴间之王,阎罗王中的第七殿,掌管者就是"泰山王董",诞辰在三月二十七日。"泰山王董"司掌"热恼"大地狱,又名"碓磨肉酱"地狱,位置在正北方沃焦石下,宽广八千里(五百由旬)。

凡是在阳世犯以下罪事者,发入大地狱受刑:炼食红铅、阴枣、人胞等壮阳动淫的药物害人;割他人身上的肉,做馒头、糕饼的馅卖给他人;用抢夺、引诱、诈骗贩卖的方式,诈取钱财;拷打学生、婢女、佣人以泄私愤,令受打者冤苦含恨,而且暗伤得病,终生痛苦;纠结朋友赌博,致令输钱、败家,使家庭陷入贫苦之中;将童养媳卖给人当婢女、小老婆,毁其一生的幸福;盗取棺材内的衣物宝饰或尸骨;挥霍、浪费无度,令前人成果,毁于一旦;酗酒后做出违背常理,动乱横暴,令亲人伤心的事。待以上的罪事查明清楚后,即在热恼大地狱提出治罪,遭受下油锅之刑罚,而后发交相关的小地狱去受苦。期满之后,转解第八殿,查明有无犯第八殿的罪行,再予以治罪。

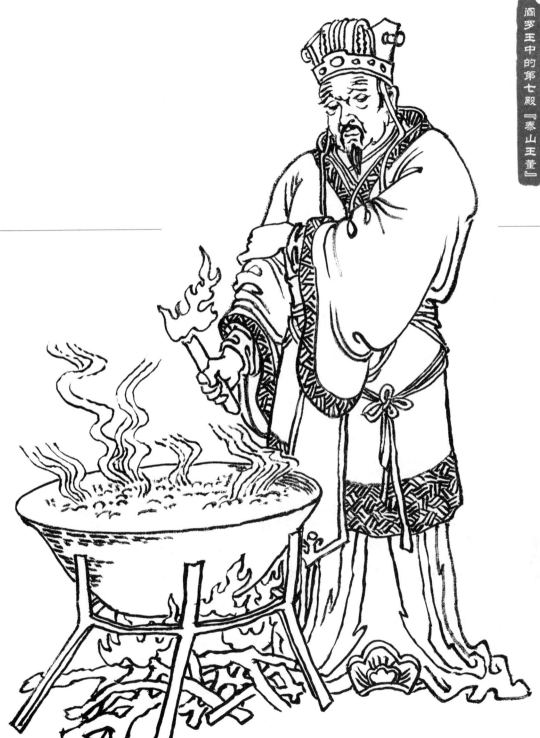

阎罗王中的第七殿『泰山王董』

阎罗王中的第八殿"都市王黄"

阎罗王中的第八殿,掌管者为"都市王黄",四月初一日诞辰。"都市王黄"司掌的"大热大恼"大地狱,又名"恼闷锅地狱",位置在大海之底正西沃石下,宽广八千里(五百由旬)。"大热大恼"大地狱另设十六小狱:车崩小地狱、闷锅小地狱、碎剐小地狱、孔小地狱、翦朱小地狱、常围小地狱、断肢小地狱、煎脏小地狱、炙髓小地狱、爬肠小地狱、焚小地狱、开膛小地狱、剐胸小地狱、破顶撬齿小地狱、割小地狱、钢叉小地狱。

凡在世不孝,使父母翁姑愁闷烦恼者,掷入此狱,再分门别类,交各小狱加刑,让其受尽痛苦。刑满后转入第十殿,让其改头换面,转世投胎,永为畜类。

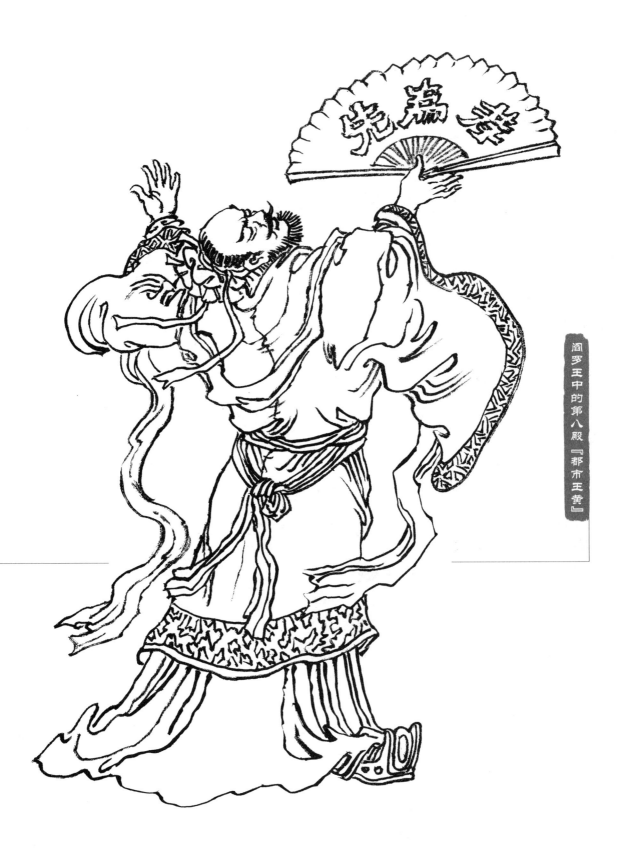

阎罗王中的第八殿『都市王黄』

阎罗王中的第九殿"平等王陆"

阎罗王中的第九殿,掌管者为"平等王陆",诞辰日为四月初八日。"平等王陆"司掌"丰都城阿鼻大地狱",另设十六小狱:一、敲骨灼身小地狱;二、抽筋擂骨小地狱;三、鸦食心肝小地狱;四、狗食肠肺小地狱;五、身溅热油小地狱;六、脑箍拔舌拔齿小地狱;七、取脑填小地狱;八、蒸头刮脑小地狱;九、羊搐成盐小地狱;十、木夹顶小地狱;十一、磨心小地狱;十二、沸汤淋身小地狱;十三、黄蜂小地狱;十四、蝎钩小地狱;十五、蚁蛀熬眈小地狱;十六、紫赤毒蛇钻孔小地狱。

凡在阳世杀人放火、斩绞正法者,解到"丰都城阿鼻大地狱",用空心铜桩链锁其手足,煽火焚烧,烫烬心肝,随发地狱受刑。待到被害者个个投生,方准提出,解交第十殿发往人世间。

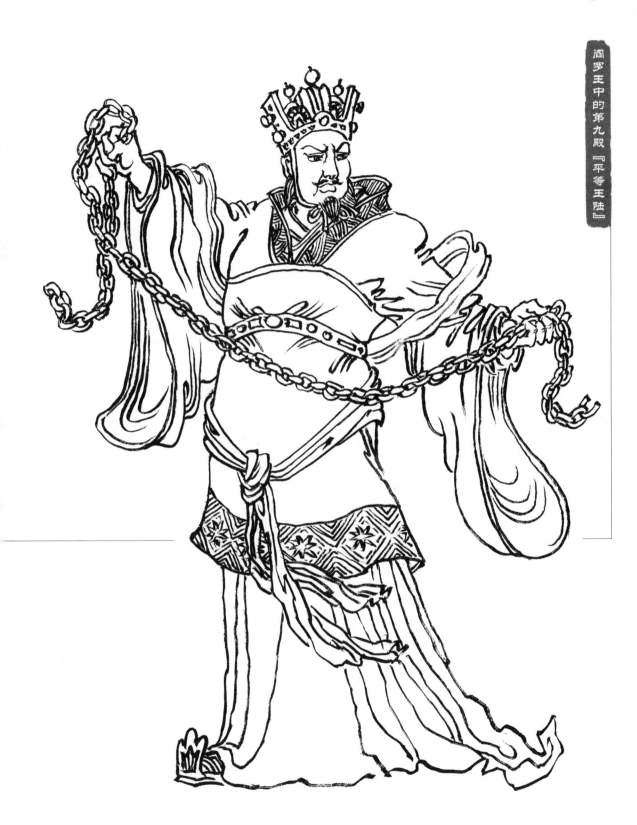

阎罗王中的第九殿「平等王陆」

阎罗王中的第十殿"转轮王薛"

　　阎罗王的判决取决于此人生前行事的善恶：生前积德行善立功的人，阎罗王会给他一个幸福的来世；生前行凶作恶的人，阎罗王会给他安排一个恶劣的来世。这是因果报应、抑恶扬善等民间信仰在"阎罗王"观念上的体现。

　　阎罗王中的第十殿，掌管者为"转轮王薛"，诞辰日为四月十七日。"转轮王薛"专司对各殿解到的鬼魂进行核实，分出善恶，核定投生等级，有转发为人的，也有转发为兽的。转发为人的，根据在阳间做善多，作恶少，或者善恶各半的情况，分出投生等级：是男？是女？是长寿？是夭折？是富贵？是贫贱？都有规定，然后分发四大部洲投生。凡在阳间有作孽极恶之鬼，罪满之后，多转发为兽。倘若转发为人，也要割去耳朵、眼睛、手脚、嘴唇、鼻孔之类，使他的五官残缺，来报应他的罪过，并投胎到蛮夷之地。

　　凡转世投生者，先要押到奈河桥，这里是送人转世投胎的地点。奈河桥下的奈河是一条恐怖的血河，波涛翻滚，虫蛇满布，腥风扑面。《西游记》第十回对奈河有这样的描写："铜蛇铁狗任争餐，永堕奈河无出路"。奈河桥旁有一名称作孟婆的年长女性神祇，给予每个鬼魂一碗孟婆汤，以遗忘前世记忆，好投胎到下一世重新开始。

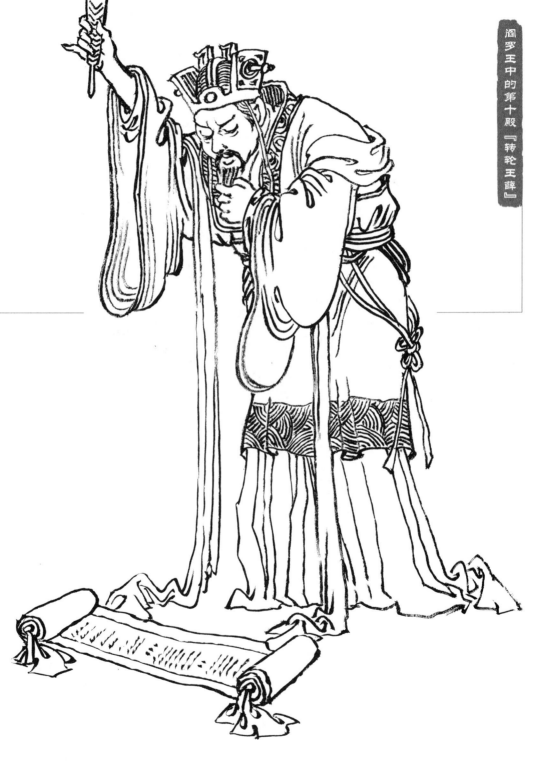

阎罗王中的第十殿『转轮王薛』

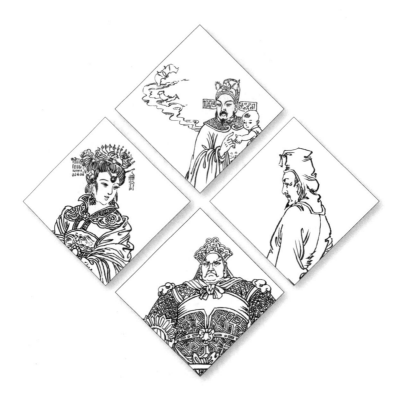

第四篇

妖魔鬼怪形象

六耳猕猴

六耳猕猴,又名"千灵缩地精",系假的孙悟空,其实力和真悟空一般无二。真假孙悟空又称真假美猴王,故事发生在《西游记》第五十七回。"六耳猕猴"化作孙悟空的模样,伤了唐僧,后又和孙悟空大打出手。真假悟空大战,上天入地下海,谁都认不出来:一样的黄发金箍,一样的金睛火眼;身穿也是一样的锦布直裰,一样的腰系虎皮裙;手中也拿一条金箍铁棒,足下也踏一双麂皮靴;也是这等毛脸雷公嘴,朔腮别土星,查耳额颅阔,獠牙向外生。

唐僧念紧箍咒,两个都喊疼,看不出哪个真假;到天宫,托塔天王拿照妖镜照,也看不出;又到观音处,连观音也看不出真假。最后到幽冥处阎罗殿,经"谛听"听过之后说:"我看出来了,却不敢说"。最后,是如来老佛爷道出六耳真身,如来佛合掌道:"周天之内有五仙:乃天、地、神、人、鬼。有五虫:乃蠃、鳞、毛、羽、昆。这厮非天、非地、非神、非人、非鬼;亦非蠃、非鳞、非毛、非羽、非昆。又有四猴混世,不入十类之种。"观音菩萨道:"敢问是那四猴?"如来道:"第一是灵明石猴,通变化,识天时,知地利,移星换斗;第二是赤尻马猴,晓阴阳,会人事,善出入,避死延生;第三是通臂猿猴,拿日月,缩千山,辨休咎,乾坤摩弄;第四是六耳猕猴,善聆音,能察理,知前后,万物皆明。此四猴者,不入十类之种,不达两间之名。我观'假悟空'乃六耳猕猴也。此猴若立一处,能知千里外之事;凡人说话,亦能知之;故此善聆音,能察理,知前后,万物皆明。与真悟空同相同音者,六耳猕猴也。"如来说毕,即用金钵盂将六耳猕猴罩住,被孙悟空一棍子打死。

第四篇 妖魔鬼怪形象 175

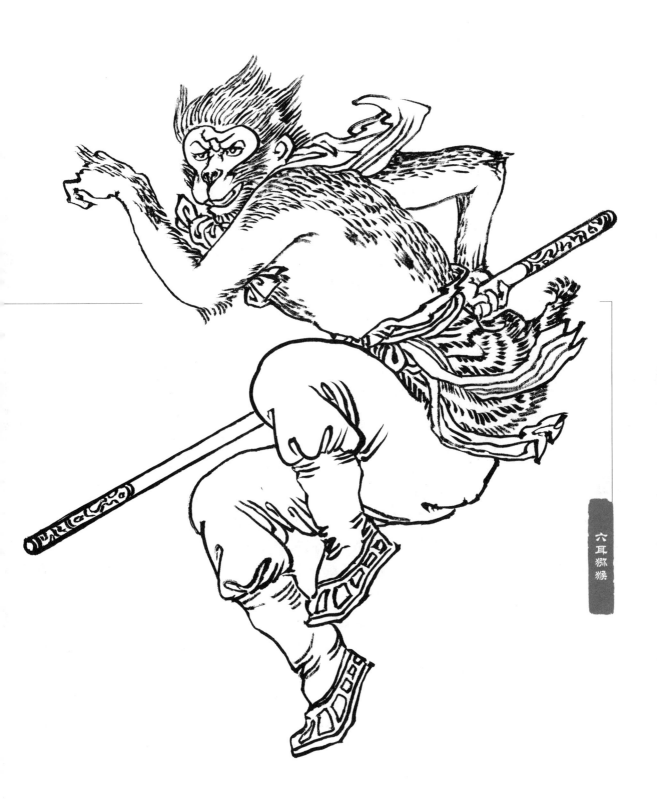

六耳猕猴

灵感大王

灵感大王，别名：金鱼精。本是观音菩萨莲花池里养大的一条金鱼，每日浮头听经，后修炼成精。金鱼精手持的一柄九瓣赤铜锤，乃是一枝未开的菡萏，被他运炼成兵器。趁着海潮泛涨，金鱼精跑到通天河为妖，抢占了河中老鼋的住宅，冒充神灵。金鱼精会呼风唤雨，要村民以童男童女为代价，供其享受，以此为代价，保百姓风调雨顺。

灵感大王出场在《西游记》第四十七、四十八、四十九回，金鱼精为了能吃到唐僧肉，特下了一场雪，使通天河结冰，哄唐僧师徒从通天河冰上行走，想办法掳走了唐僧。灵感大王在水中实力很强，猪八戒与沙和尚联手与他在水底下争斗，经两个时辰，不分胜败。原著对灵感大王的描述是："头戴金盔晃且辉，身披金甲掣虹霓。腰围宝带团珠翠，足踏烟黄靴样奇。鼻准高隆如峤耸，天庭广阔若龙仪。眼光闪灼圆还暴，牙齿钢锋尖又齐。短发蓬松飘火焰，长须潇洒挺金锥。口咬一枝青嫩藻，手拿九瓣赤铜锤。一声咿哑门开处，响似三春惊蛰雷。这等形容人世少，敢称灵显大王威。"可见，灵感大王头上戴的是金盔，身上披的是金甲，外貌倾向于半人半鱼的样子。

为能擒拿灵感大王，早日解救师父唐僧，孙悟空去南海请来了观音菩萨。只见菩萨手提一个紫竹篮儿，解下一根束袄的丝绦，将篮儿拴定，提着丝绦，半踏云彩，抛在河中，口中念念有词。不一会，见那篮里出现亮灼灼一尾金鱼，还眨眼动鳞。这便是灵感大王金鱼精，重新被观音菩萨收走，放入莲花池里。

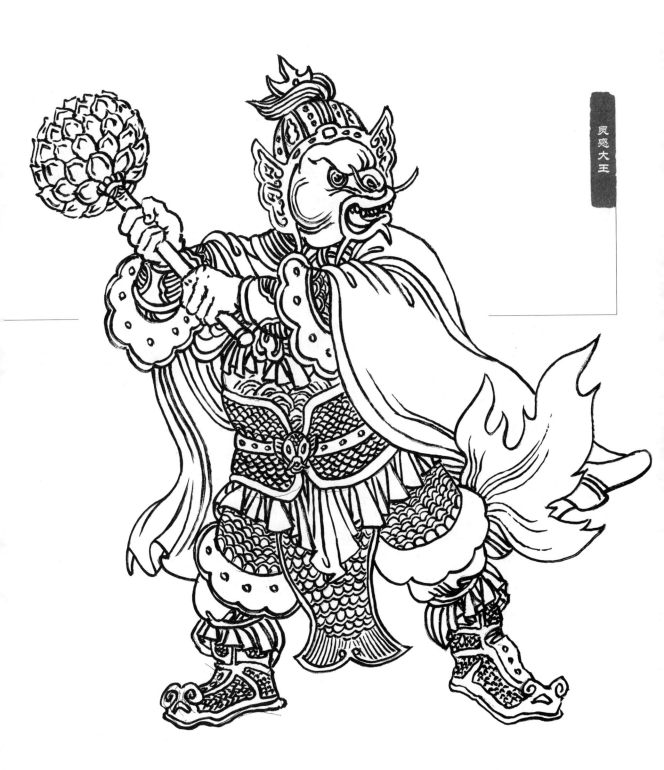

青牛精

青牛精即"独角兕大王",原是太上老君的坐骑板角大青牛。七年前,青牛趁看牛的童子盹睡之机,偷走老君的至宝"金刚琢",下界到金兜山金兜洞兴妖作怪。金刚琢是亮灼灼、白森森的一个圈子,可以变化,水火不侵,能套各种法宝,妙用无穷。需要特别注意的是,"兕"与"四"同音,独角兕大王应该是个女妖精,乃"雌性犀牛"。

在《西游记》第五十回中,对独角兕大王的出场有这么一段描述:"独角参差,双眸晃亮。顶上粗皮突,耳根黑肉光。舌长时搅鼻,口阔板牙黄。毛皮青似靛,筋挛硬如钢。比犀难照水,象牯不耕荒。全无喘月犁云用,倒有欺天振地强。两只焦筋蓝靛手,雄威直挺点钢枪。细看这等凶模样,不枉名称兕大王!"独角兕大王使用一根丈二长的钢枪,又仗着宝物金刚琢,神通广大,实力很强,跟孙悟空徒手搏斗几百个回合不分胜负。如来派十八罗汉再加上金砂法宝都无法将他降伏,说明他天生有抵抗法宝的能力。

唐僧师徒西去取经路过金兜山,独角兕大王用计捉住唐僧、八戒和沙僧,一齐捆了,抬在后边。独角兕大王又用金刚琢套住孙悟空的金箍棒,使孙大圣赤手空拳,无力对仗,翻筋斗逃出性命。为救出师徒三人,孙悟空只好到灵霄宝殿求助玉帝,玉帝即令托塔李天王和哪吒父子,率领众部天兵,又派出邓化、张蕃两位雷公,来助孙悟空。独角兕大王着实厉害,把哪吒的六件兵器统统套住收走,又打败前来助阵的火德星君率领的众火神、黄河水伯、天兵天将和如来的十八罗汉。多亏如来佛祖暗示孙悟空,到离恨天的兜率宫请来了太上老君,对付独角兕大王。太上老君站在高处叫道:"那牛儿还不归来,更待何日?"独角兕大王看见太上老君,唬得心惊胆战,现出青牛本相。老君对金刚琢吹口仙气,穿了青牛的鼻子,解下道袍带,系于琢上,牵在手中。老君辞了众神,跨上牛背,驾彩云而去。悟空等率众打入洞中,杀死小妖,师徒四人踏上新的征程。

独角兕大王是唐僧师徒西天取经途中遇到的最难缠的一个妖怪,也是孙悟空为了救师父而四处找人帮忙最多的一次,在《西游记》中占了三个回合的篇章。孙悟空大战花果山、牛魔王大战翠云山和孙悟空勇斗青牛精,是《西游记》里规模最大的三大战役。

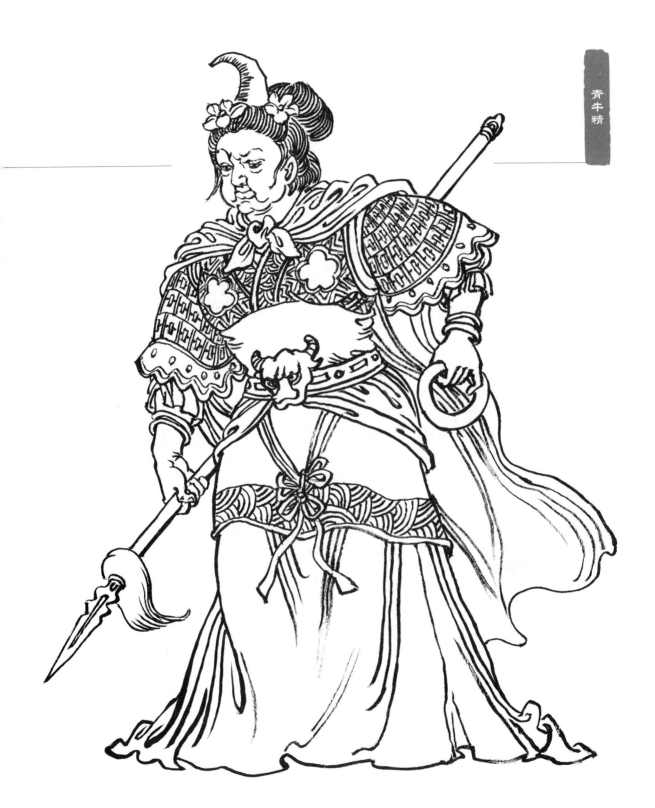

青牛精

黄袍怪

　　黄袍怪原先是一匹大灰狼，修炼得道，成了精，在天庭担任二十八宿"奎星"之职，也就是奎木狼。黄袍怪首次出现在《西游记》第二十八回，奎星在天宫与披香殿侍香的玉女交了朋友，思凡下界，在碗子山波月洞占山为妖王，碗子山成了黄袍怪控制的势力范围。离碗子山三百余里有座城，叫做宝象国，国王的第三个公主，乳名叫做百花羞，被黄袍怪一阵狂风摄来，做了十三年夫妻，并在此生儿育女。

　　唐僧师徒去西天取经，路过碗子山，被黄袍怪捉住。百花羞托唐僧带信给其父，让国王想办法救她。唐僧到了宝象国，把信交给国王，国王苦无降妖之人，一筹莫展。当时孙悟空已被唐僧辞退，唐僧便推荐猪八戒和沙僧，可他们两个难敌黄袍怪那柄钢刀，双双败下阵来。黄袍怪又变作一个英俊公子到宝象国，说自己是国王的三驸马，称唐僧是老虎精，并施法将唐僧变做老虎。国王不明是非，居然将唐僧关进笼子。猪八戒出于无奈，上花果山智激美猴王，使孙悟空下山，打败黄袍怪，唐僧才得脱难，同时将百花羞救了回来。国王知道真相后，整治素筵，大开东阁，重谢了唐僧师徒。师徒受了皇恩，辞宝象国西去，国王又率多官远送。

　　为查明黄袍怪的来龙去脉，孙悟空来到天庭，一查，方知是二十八宿内少了奎星，今离开已有十三日了。"天上十三日，下界十三年。"玉帝即命二十八宿本部收他上界。那余下的二十七宿星员，领了旨意，各念咒语，惊动奎星，迫使他上界。奎星上界后，大圣拦住要打，幸亏众星劝住，押见玉帝。玉帝质问其下界原因，奎星道出真相：原来，那宝象国公主百花羞，并非凡人，而是披香殿侍香的玉女，她欲与奎星私通，怕玷污了天宫胜境，便思凡先下界去，托生于皇宫内院。奎星情动于玉女，便变作妖魔，占了碗子山波月洞，摄玉女到洞府，做了十三年夫妻。玉帝闻言，贬奎星去兜率宫为太上老君烧火，带俸劳作，有功复职，无功便罪加一等。

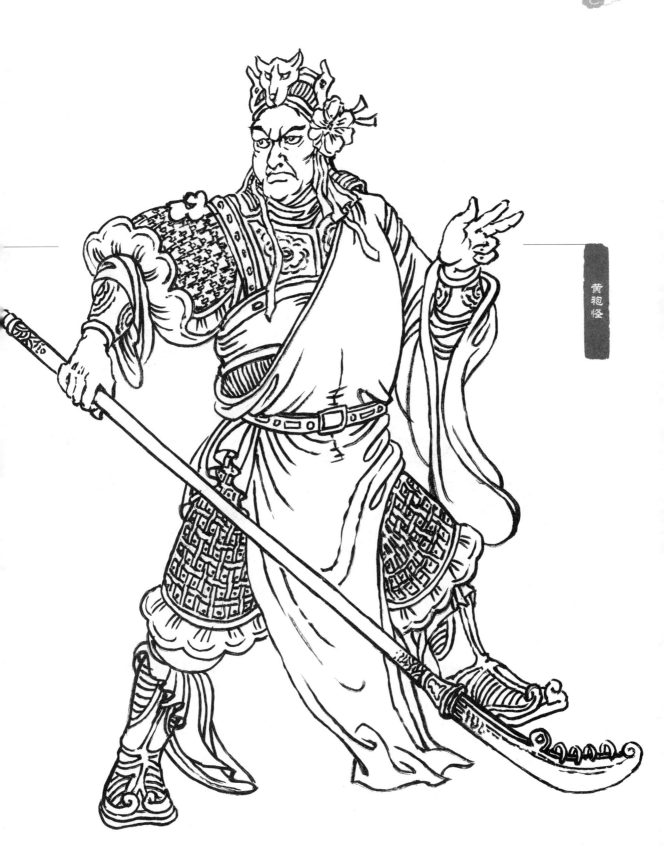

黄袍怪

黄风怪

黄风怪，又叫"黄风大圣"，原是灵山脚下得道的老鼠，因为偷吃了琉璃盏内的清油，怕金刚捉拿问罪，跑到黄风岭兴妖作怪。

在《西游记》第二十一回，唐僧师徒取经来到八百里黄风岭，忽闻得一阵旋风，唐僧被黄风怪的先锋"前路虎"摄去。为救师父，孙悟空来到黄风岭黄风洞，与黄风怪对阵。黄风怪急忙披挂迎战，显得英武骁勇，其打扮是："金盔晃日，金甲凝光。盔上缨飘山雉尾，罗袍罩甲淡鹅黄。勒甲绦盘龙耀彩，护心镜绕眼辉煌。鹿皮靴，槐花染色；锦围裙，柳叶绒妆。手持三股钢叉利，不亚当年显圣郎。"黄风怪用金蝉脱壳之计骗了孙悟空和猪八戒，捉住唐僧，等着吃圣僧肉，求得长生不老。黄风怪武艺高强，使用一杆三股钢叉，与孙悟空在黄风岭上打斗三十多个回合，未见胜负。悟空要见功绩，使一个身外身的手段：把毫毛揪下一把，用口嚼得粉碎，向上一喷，叫声"变！"变成了百十个悟空，都是一样打扮，各执一根铁棒，把黄风怪团团围在空中。那怪害怕，也使出看家本事：急回头，望着巽地上把口张了三张，"呼"的一口气，吹将出去，忽然间，一阵黄风，从空刮起，刮得悟空像纺车一样在空中乱转，火眼金睛酸痛。无奈之际，孙悟空从小须弥上搬来了灵吉菩萨，用定风珠和飞龙宝杖降伏了黄风怪，使他现出"黄毛貂鼠"的本相，救出了唐僧。黄风怪被灵吉菩萨押回西天正罪。

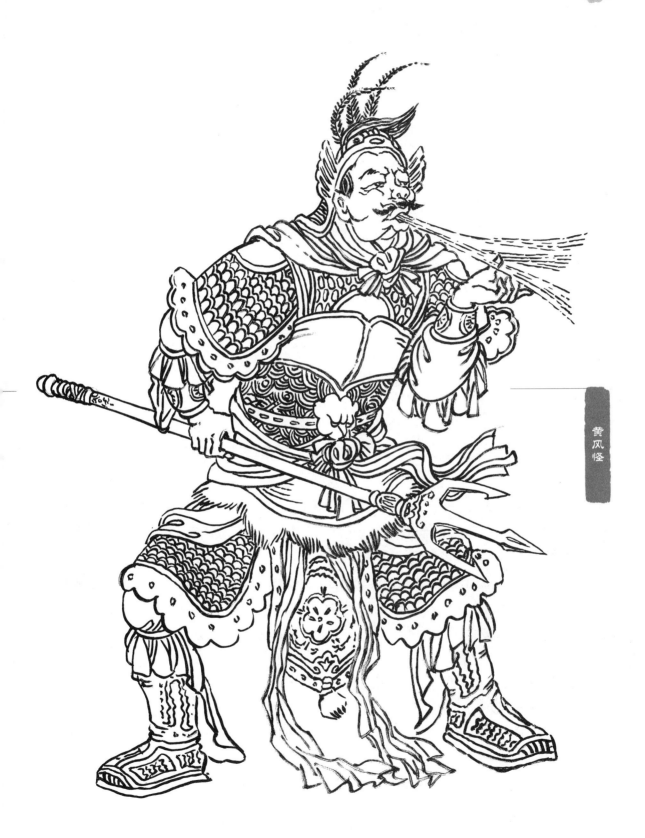

蝎子精

蝎子精，本是一个琵琶大小的蝎子，在西梁国毒敌山琵琶洞修行多年，化身为娇媚的女儿身。蝎子精身上有两件法宝，一是她使用的一柄三股钢叉，是生成的两只钳脚；一是尾上的一个钩子，唤做倒马毒桩，能钩死对方。蝎子精出现在《西游记》第五十五回，唐僧师徒西天取经途中，路经西梁国时，蝎子精趁机用法术卷走唐僧，那魔鬼异想天开，百般诱惑，想与唐僧结为夫妻，好取圣僧的真阳之气。唐僧洁身自律，衣不解带，身未占床，严守清规戒律。原著中有这样一段描述："那女怪，活泼泼，春意无边；这长老，死丁丁，禅机有在。一个似软玉温香，一个如死灰槁木。"那女怪扯扯拉拉的不放，这唐僧老老成成的不肯。两个直斗到更深，唐长老全不动念。

蝎子精战斗时多手多脚，鼻中喷火，口中吐烟，十分厉害，又用倒马毒桩，两次打败悟空、八戒。最后，孙悟空在观音菩萨指点下，来到天界，从光明宫搬来昴日星官。昴日星官让孙悟空诱出蝎子精后，即变成六七尺高的双冠子大公鸡，一声啼鸣，蝎子精立即从女儿身现出原形，死于山前。八戒又一顿钉耙，将其捣成一团烂酱。

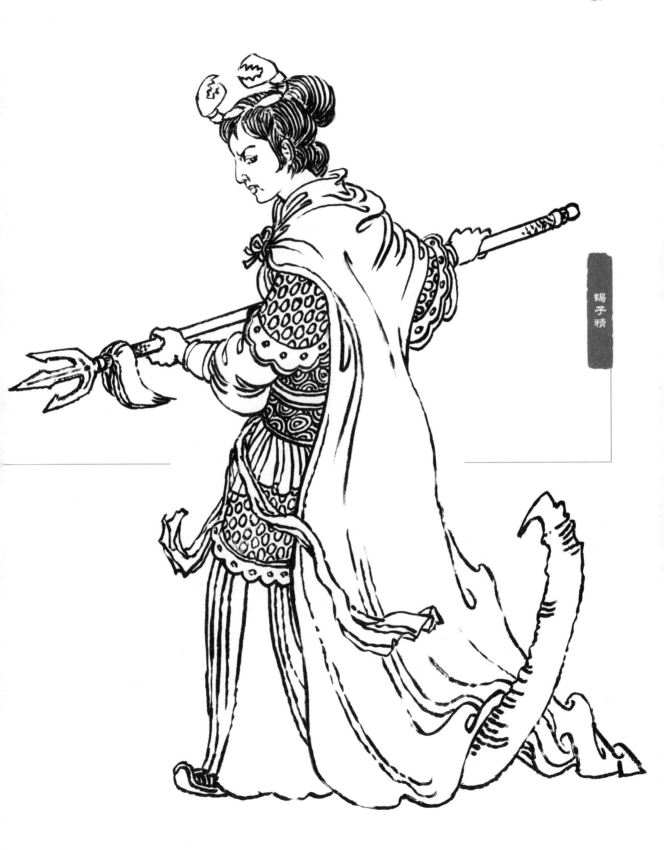

蝎子精

金角大王

金角大王和银角大王是平顶山莲花洞的两个妖怪。金角大王原是太上老君看金炉的金灵童子,银角大王是看银炉的银灵童子。观音菩萨为了试验唐僧西天取经的决心,向太上老君借来金、银两位童子,让他们变作妖怪,磨砺唐僧取经的决心。金角、银角两位大王使用的兵器都是一把七星宝剑,这是太上老君贴身的炼魔宝剑,并且有非同寻常的四件宝贝:紫金红葫芦,这是太上老君装灵丹的;羊脂玉净瓶,这是太上老君装水的;芭蕉扇,这是太上老君煽火的;幌金绳,这是太上老君勒袍腰带的。兄弟俩想用五件宝贝来收拾悟空,他们与孙悟空比武斗法,难分输赢。后来孙悟空开动脑筋,用计谋战胜金、银二怪,收缴了五件宝物,连人带物返还给太上老君,战胜了西行路上的一个灾难。

《西游记》第三十五回对金角大王的描写很到位:"头上盔缨光焰焰,腰间带束彩霞鲜。身穿铠甲龙鳞砌,上罩红袍烈火燃。圆眼睁开光掣电,钢须飘起乱飞烟。七星宝剑轻提手,芭蕉扇子半遮肩。行似流云离海岳,声如霹雳震山川。威风凛凛欺天将,怒率群妖出洞前。"

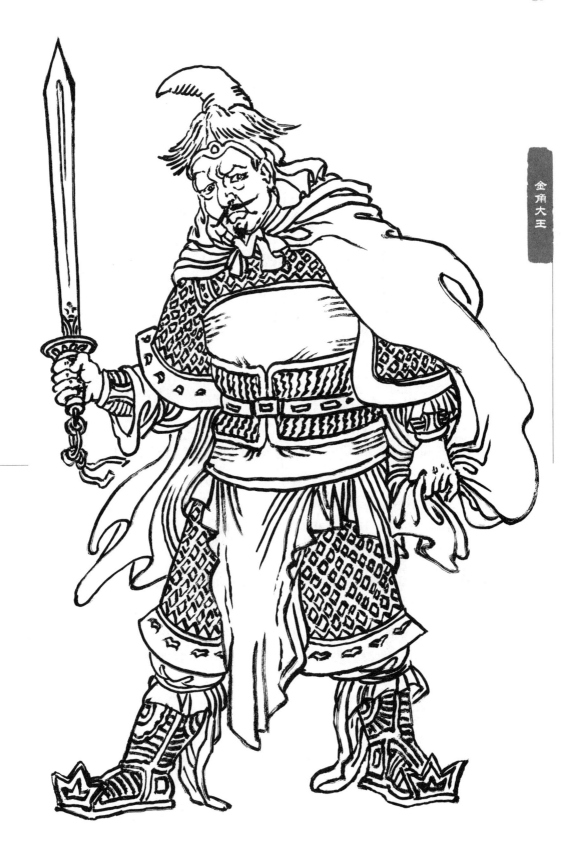

金角大王

银角大王

　　银角大王和金角大王是平顶山莲花洞的两个妖怪。银角大王原先是看银炉的银灵童子。金角、银角两大王使用的兵器都是一把七星宝剑，并且有四件宝贝：紫金红葫芦、羊脂玉净瓶、芭蕉扇、幌金绳。兄弟俩与孙悟空比武斗法，难分输赢。后来孙悟空开动脑筋，用计谋战胜金、银二怪，收缴了宝物，连人带物返还给太上老君，战胜了西行路上的一个灾难。以此向观音菩萨证明唐僧师徒西天取经的决心。

　　《西游记》第三十四回对银角大王的描写非常精彩："头戴凤盔欺腊雪，身披战甲幌镔铁。腰间带是蟒龙筋，粉皮靴勒梅花褶。颜如灌口活真君，貌比巨灵无二别。七星宝剑手中擎，怒气冲霄威烈烈。"从气色上看，银角大王像二郎真君，相貌上与巨灵神相似，手中提的七星宝剑乃正智之慧剑，比喻银角大王有审时度势之能；芭蕉扇子，乃道德的清凉之性德。银角大王行似流云，声如霹雳，威风凛凛，怒率群妖。行、声、威、怒，四字俱全，有颠倒宇宙，倾废功德之功。

　　唐僧师徒们收服了那两个妖怪，向观音菩萨证明了自己西天取经的决心，继续高高兴兴地上路。

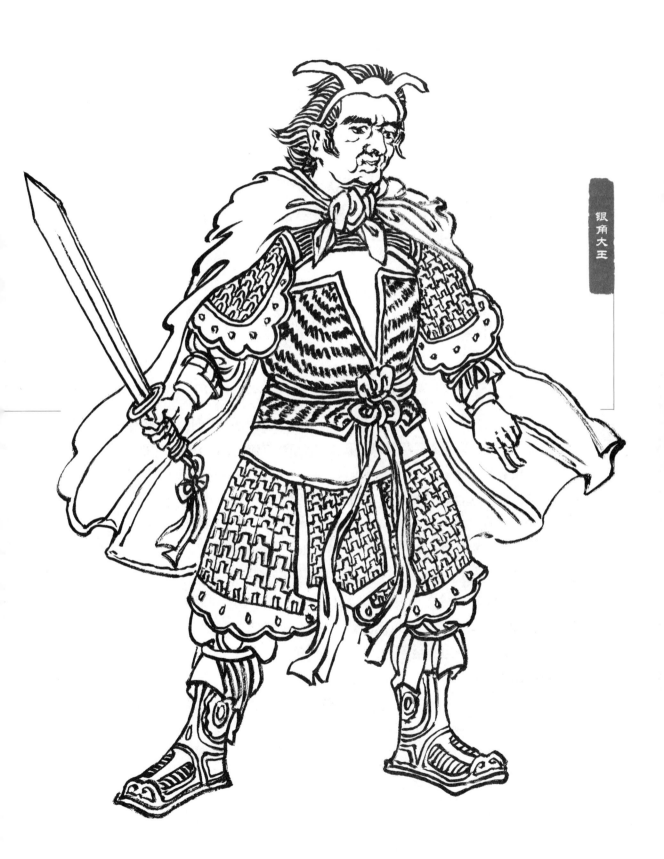

黑熊精

黑熊精，别名熊罴怪，原是一头黑熊，住在黑风山里的黑风洞，修行多年后成为精怪。黑风山在观音院附近，这里风光优美，"万壑争流，千崖竞秀。鸟啼人不见，花落树犹香。""山有涧，涧有泉，潺潺流水咽鸣琴，便堪洗耳；崖有鹿，林有鹤，幽幽仙籁动间岑，亦可赏心。"黑熊精便在这优美的环境中，常与化身为白衣秀才的白蛇精、化身为道士的苍狼精及观音院院长一起探讨人生。黑熊精使一柄黑缨长枪，善于变化，手段也很厉害。黑熊精出场在《西游记》第十六、十七回，唐僧师徒取经路上来到观音院，黑熊精喜爱如来佛祖赐给唐僧的锦襕袈裟，把它偷走了。孙悟空来到黑风山黑风洞讨还袈裟，与黑熊精对仗。黑熊精全身披挂，走出门来。书中对黑熊精的描述是："碗子铁盔火漆光，乌金铠甲亮辉煌。皂罗袍罩风兜袖，黑绿丝绦弹穗长。手执黑缨枪一杆，足踏乌皮靴一双。眼晃金睛如掣电，正是山中黑风王。"第一次，孙悟空与黑熊精争斗，战成平手，也未讨回师傅的袈裟。第二次，孙悟空又与黑熊精争斗，仍不能取胜，而唐僧对锦襕袈裟切切在心，只好求助于南海观音菩萨。观音非常欣赏黑熊精的文化才华和武功，虽然黑熊精有偷窃唐僧锦襕袈裟的污点，但依然拯救它。观音假装送给黑熊精一粒仙丹，这仙丹是孙悟空的化身，黑熊精吞下后，使它现出原形，从而为唐僧讨回袈裟。黑熊精在观音的感召下，皈依佛门，摩顶受戒，在菩萨的南海落伽山后安身，担当了守山大神。

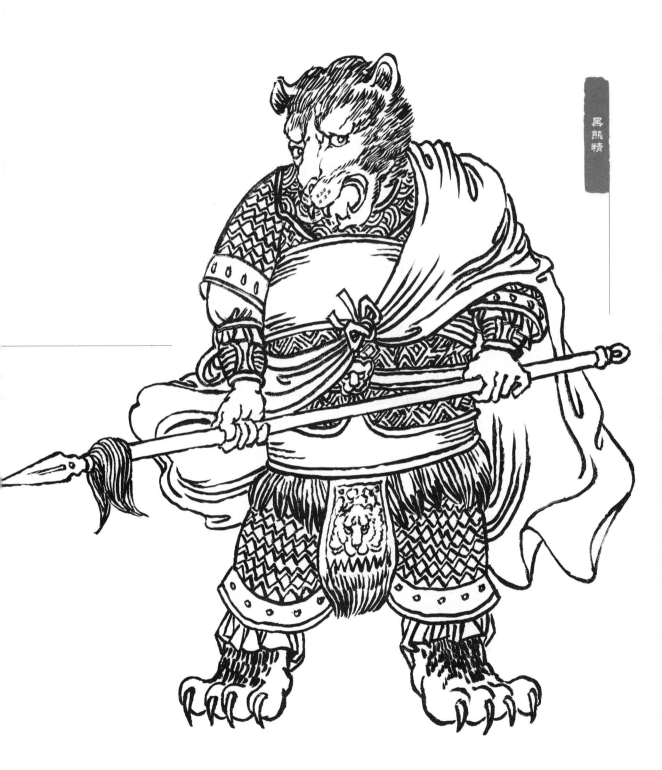

黑熊精

铁扇公主

　　铁扇公主，又叫罗刹女，住在翠云山芭蕉洞，是个得道的女仙。铁扇公主不仅长得漂亮俊俏，而且武艺高强，十分厉害，手使一把三尺宝剑，乃齐天大圣孙悟空结拜兄弟牛魔王的妻子。铁扇公主有一把珍奇的芭蕉扇，自从混沌开辟以来，天地间自然产生的一个灵宝，为太阳的精叶，能够灭除火气。从《西游记》第五十九回开始，唐僧师徒四人赶赴西天，渐觉热气蒸人，问及当地乡里，才知来到了火焰山，这里没有春秋，四季皆热，山的周围八百里火焰，能融化铜头铁躯。火焰山是去往西方的必由之路，孙悟空仗着昔日情谊，向铁扇公主借芭蕉扇，来灭住火气。由于孙悟空曾请观音菩萨收服铁扇公主的儿子红孩儿，使他们母子不得相见，铁扇公主恼恨悟空，她不仅不肯借芭蕉扇，还取了披挂，拿两口青锋宝剑，整束出来，与孙悟空交战。只见她：头裹团花手帕，身穿纳锦云袍。腰间双束虎筋绦，微露绣裙偏绡。凤嘴弓鞋三寸，龙须膝裤金销。手提宝剑怒声高，凶比月婆容貌。铁扇公主抽出双剑与悟空争斗在一处，敌不过孙悟空，便取出芭蕉扇，将大圣扇到小须弥山。谁知悟空因祸得福，向灵吉菩萨借得定风珠，再到芭蕉洞来借宝扇。

　　孙悟空为过火焰山，向铁扇公主借了三次芭蕉扇，成为《西游记》中的一个经典。第一次，孙悟空变成蠓虫钻进铁扇公主的肚子里去威胁，迫使罗刹女借给芭蕉扇。谁知智慧无边的齐天大圣这次上了大当，借来的竟是一把假扇，越扇越旺，差点儿烧了自己。第二次，悟空往积雷山摩云洞寻牛魔王，偷了牛魔王的避水金睛兽，化作牛魔王模样，从铁扇公主手中骗得宝扇，不料只知放大之法，不知缩小口诀，只得将大扇扛在肩上，被牛魔王骗回宝扇。第三次，孙悟空与牛魔王展开多次大战，后有四金刚奉如来佛旨来助孙悟空降妖，托塔李天王与哪吒也来协助，让孙悟空生擒牛魔王。铁扇公主为救丈夫，只有乖乖地献出了芭蕉扇。

　　孙悟空为使当地百姓免去火焰威逼之苦，他手执扇子，使尽筋力，一扇扇得火熄焰灭，二扇就见凉风吹来，三扇只见满天细雨霏霏。孙悟空朝火焰山头连扇四十九扇，不仅使火焰山温度陡降，还断绝火根，永不起火，使百姓遍体清凉，足下滋润。去除了火焰山的热浪后，孙悟空把扇子还给了铁扇公主。公主接过扇子，念个咒语，捏做个杏叶儿，噙在口里，拜谢了唐僧师徒及众圣，从此隐姓修行。后来铁扇公主也得了正果，在经藏中万古流名。

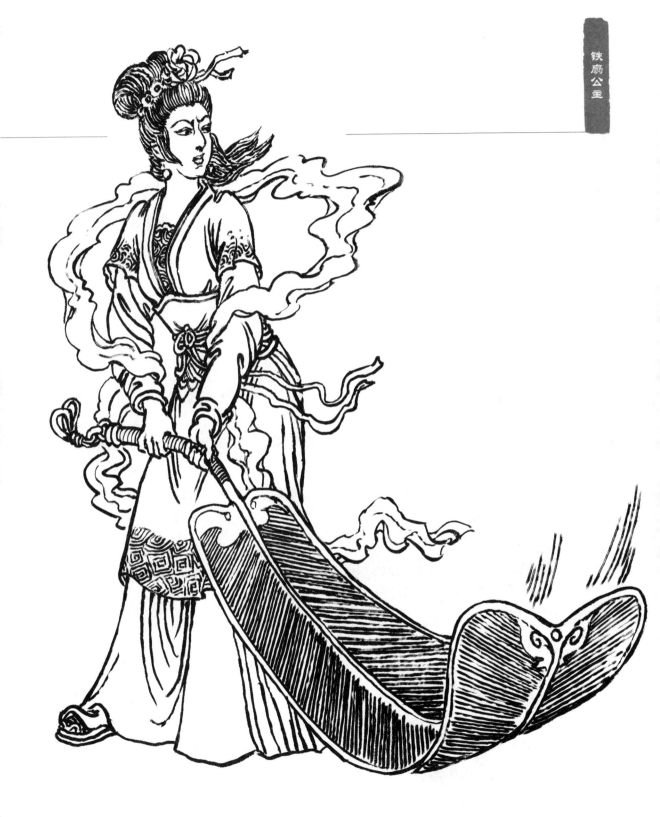

铁扇公主

牛魔王

　　牛魔王，魔界魔头，法力无边，号称"大力牛魔王"，又自号"平天大圣"。孙悟空当年做美猴王时，与七兄弟聚义，"日逐讲文论武，走杯传觞，弦歌吹舞，无般儿不乐。"老大就是牛魔王。

　　牛魔王是翠云山芭蕉洞和积雷山摩云洞的主人，妻子是铁扇公主。牛魔王出现在孙悟空与火焰山这一篇故事中，他是火焰山的主人。唐僧西天取经，被八百里火焰山挡住去路，只有借得芭蕉扇，扇灭八百里火焰，才能通过。孙悟空为使火焰山的火熄灭，来到积雷山摩云洞找牛魔王。牛魔王手使一根混铁棍，坐骑为辟水金睛兽，武艺高强，神通广大。牛魔王，拽开步，上大厅取了披挂，出门高叫道："是谁人在我这里喊叫？"孙悟空见他那模样，与五百年前又大不同，只见：头上戴一顶水磨银亮熟铁盔，身上贯一副绒穿锦绣黄金甲，足下踏一双卷尖粉底麂皮靴，腰间束一条攒丝三股狮蛮带。一双眼光如明镜，两道眉艳似红霓。口若血盆，齿排铜板。吼声响震山神怕，行动威风恶鬼慌。四海有名称混世，西方大力号魔王。牛魔王与孙悟空展开大战，后牛魔王因有人相请，中途罢战离开。孙悟空灵机一动，趁牛魔王在乱石碧波潭赴宴的机会，偷了他的坐骑金睛兽，自己变成牛魔王的模样，向铁扇公主骗得了芭蕉扇。正当悟空高兴之时，技高一筹的牛魔王，又变成猪八戒的模样把在孙悟空手中的扇子给骗回来。后来孙悟空和牛魔王的恶斗惊动了天庭和极乐世界，李天王哪吒父子，西方众罗汉前来收服牛魔王。经过这一番争斗，牛魔王皈依佛门，罗刹女也隐姓修行，最后都成了正果。

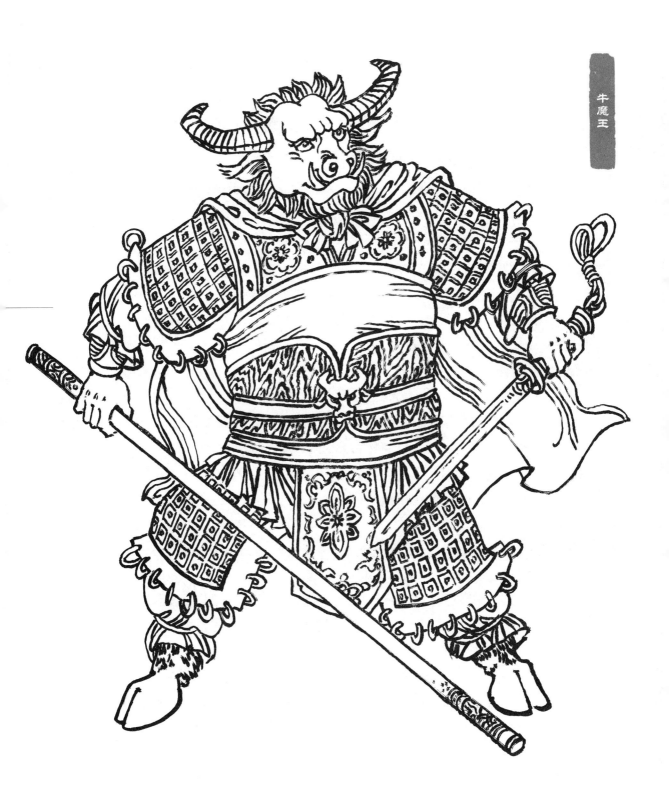

九头怪

九头怪，别名九头驸马，是九头虫修行成的精，后成了祭赛国乱石山碧波潭万圣老龙王的女婿。九头虫其实也可以叫做九头龙，因为有九个头，所以就可以死九次。九头怪出现在《西游记》第六十三回，唐僧师徒四人西行到祭赛国，看见一些衣衫褴褛、披枷戴锁的僧人被罚做苦力，沿门乞讨。孙悟空上前询问，得知护国金光寺黄金宝塔内的舍利子佛宝被盗，王母娘娘的九叶灵芝草被偷，国王误认为是僧人所为，因此罚他们做苦力。其实这是九头驸马偷盗了这些佛宝后嫁祸给金光寺的和尚。唐僧师徒知道后，决心追回佛宝，为佛门弟子讨个清白。九头怪手使一柄月牙铲，身上长了九个头，《西游记》对这个怪物有这样的描述：戴一顶烂银盔，光欺白雪；贯一副兜鍪甲，亮敌秋霜。上罩着锦征袍，真个是彩云笼玉；腰束着犀纹带，果然像花蟒缠金。手执着月牙铲，霞飞电掣；脚穿着猪皮靴，水利波分。远看时一头一面，近睹处四面皆人。前有眼，后有眼，八方通见；左也口，右也口，九口言论。一声吆喝长空振，似鹤飞鸣贯九宸。

孙悟空为解救金光寺僧人，与九头怪进行了交锋，铲来棒去，经争斗三十余合，不分胜负。猪八戒立在山前，见他们战得不可开交，便举着钉耙，从妖精背后一筑。那怪九个头，转来转去都是眼睛，见八戒从背后袭来，即使铲鐏架着钉耙，铲头抵着铁棒。九头怪挡不得前后钉耙铁棒夹攻，立即打个滚，腾空跳起，现了本相，竟是一个九头虫。那九头虫的形象十分丑恶："毛羽铺锦，团身结絮。方圆有丈二规模，长短似鼋鼍样致。两只脚尖利如钩，九个头攒环一处。展开翅极善飞扬，纵大鹏无他力气；发起声远振天涯，比仙鹤还能高唳。眼多闪灼幌金光，气傲不同凡鸟类。"猪八戒先抖擞精神，噼噼啪啪地把万圣老龙王的宫殿掀了个底朝天，然后又将九头虫和老龙王引出，孙悟空眼明手快，先一棒结果了老龙王的性命。这时，二郎神也过来帮忙，将龙子、龙孙杀光，龙女成了猪八戒的又一个美女牺牲品，龙婆则被穿了琵琶骨，锁在金光寺宝塔里面，堪称《西游记》中龙氏家族最悲惨的下场。

追回舍利子佛宝和九叶灵芝草后，金光寺的和尚得到了解救。

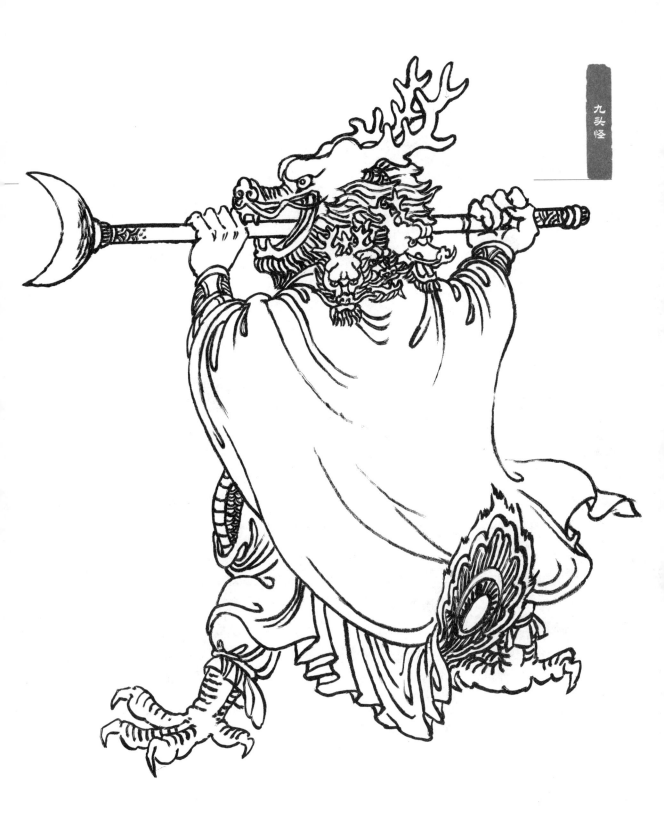

玉面公主

玉面公主是一只狐狸精,别名玉面狐狸,系万岁狐王的女儿。狐王亡故后,遗下百万家私,无人掌管。后来,玉面狐狸遇见了牛魔王,见他神通广大,情愿倒赔家私,招赘为夫。玉面狐狸除了漂亮还颇有文才,而且善于撒娇,颇有小女人的味道。对比起喜欢舞刀弄枪的铁扇公主,牛魔王自然喜欢和玉面狐狸在一起,更何况玉面公主还有百万家私。牛魔王便离开铁扇公主来到积雷山摩云洞,玉面公主成为牛魔王的第二房妻子。

孙悟空为熄灭火焰山的火,借芭蕉扇来到积雷山摩云洞找牛魔王。孙悟空入深山,找寻路径,见到玉面公主手折一枝香兰,袅袅娜娜而来。大圣闪在怪石之旁,定睛观看,那女子的描述是:娇娇倾国色,缓缓步移莲。貌若王嫱,颜如楚女。如花解语,似玉生香。高髻堆青麂碧鸦,双睛蘸绿横秋水。湘裙半露弓鞋小,翠袖微舒粉腕长。说什么暮雨朝云,真个是朱唇皓齿。锦江滑腻蛾眉秀,赛过文君与薛涛。从头至尾,这个玉面公主也不曾作过什么大错,最后,玉面公主跟猪八戒打斗,用铁链把他绑住了,被八戒一下挣脱,玉面公主看见后就害怕了,想要逃回洞中,因为她打不过八戒,又不想死,只能逃跑,但还没进洞,就被猪八戒一耙打死了。香消玉殒,令人扼腕叹息。

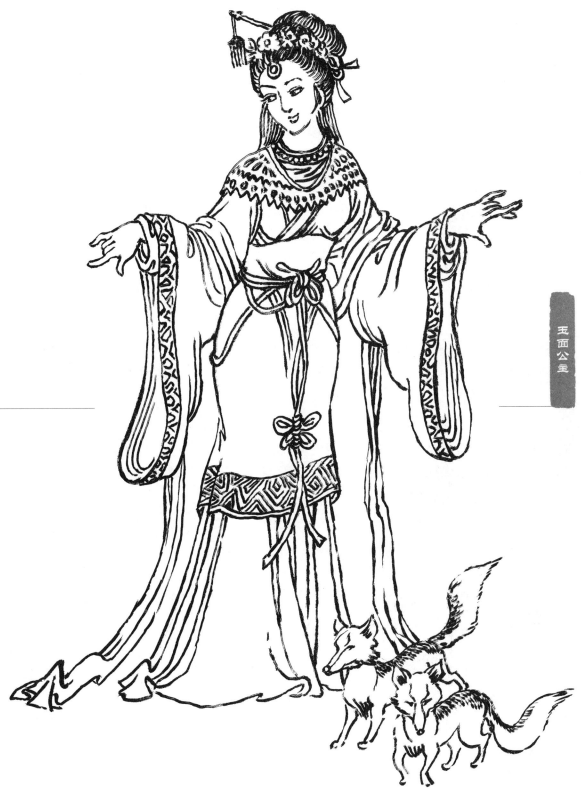

黄眉大王

黄眉大王，又称黄眉怪，长有黄色的眉毛，原本是"东来佛祖笑和尚"弥勒敲磬的童子，手使一根由敲磬槌变成的短软狼牙棒。由于妄想成佛，所以自称黄眉老祖。

黄眉怪在《西游记》中的出场在第六十五回，唐僧师徒西去取经途中，见到"小雷音寺"。唐僧连忙披上袈裟，和八戒、沙僧一步一拜进了大殿，只有悟空站在一旁不理，原来高坐在莲花台上的如来佛是黄眉怪变化出来的。黄眉怪从半空中降下一副铙钹，把悟空夹在中间，又将唐僧、八戒和沙僧全都绑起来。书中对黄眉怪的描述是："蓬着头，勒一条扁薄金箍；光着眼，簇两道黄眉的竖。悬胆鼻，孔窍开查；四方口，牙齿尖利。穿一副叩结连环铠，勒一条生丝攒穗绦。脚踏乌喇鞋一对，手执狼牙棒一根。此形似兽不如兽，相貌非人却似人。"原来，黄眉怪趁弥勒不在家时，偷了金铙、人种袋等几件宝贝，下界成精。此怪胆大妄为，假设"小雷音寺"，诱使唐僧师徒上当，并把孙悟空扣在金铙里。又施展人种袋，数次把孙悟空和诸天神将收入袋子。紧急关头，弥勒佛笑呵呵踏云而来，教悟空诱使妖怪出洞。弥勒变成种瓜叟，再让孙悟空变成西瓜，然后让妖魔把西瓜吃进肚子，制服了黄眉大王，弥勒也趁机收回了人种袋、金铙等宝物。送走弥勒后，悟空到后院先救出师父和师弟，又让八戒打开地窖，救出众神仙。唐僧见了，连忙一一拜谢，然后送各路神仙回仙境。

唐僧师徒休息了半天，就登上向西的路程，临走时悟空放了一把火，把小雷音寺烧成灰烬。

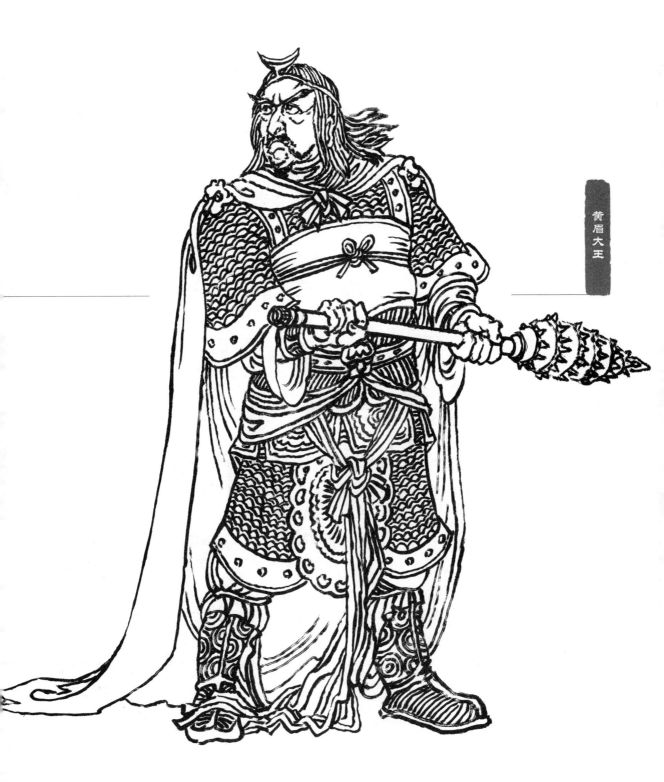

黄眉大王

蟒蛇精

蟒蛇精,又称红鳞大蟒,本是一条红色大蟒蛇,吞吃人畜不吐骨头。蟒蛇精手使两杆轻柄枪,两只眼睛像灯笼,占据七绝山兴妖作怪。蟒蛇精在《西游记》中的出场在第六十七回,唐僧师徒西去取经途中来到七绝山的驼罗庄。当地百姓愁眉苦脸地告诉唐僧师徒,蟒蛇精害得他们家破人亡。书中对蟒蛇精的描述是:"眼射晓星,鼻喷朝雾。密密牙排钢剑,弯弯爪曲金钩。头戴一条肉角,好便似千千块玛瑙攒成;身披一派红鳞,却就如万万片胭脂砌就。盘地只疑为锦被,飞空错认作虹霓。歇卧处有腥气冲天,行动时有赤云罩体。大不大,两边人不见东西;长不长,一座山跨占南北。"孙悟空决心为民除害,当他与蟒蛇精对战时,蟒蛇精只是舞动软柄精枪,不答话。孙悟空用棒来斗,两者跃升在半空中,一来一往,一上一下,斗到三更时分,未见胜败。不觉东方发白,蟒蛇精不敢恋战,现出大蟒蛇原形,一口吞吃了孙悟空。谁知这正中孙悟空的下怀,他在蟒蛇精的肚子里大耍威风,用金箍棒撑起蛇的肚皮,一会儿让蟒蛇变座桥,一会儿让蟒蛇变条船,一会儿让蟒蛇竖根桅杆,把蟒蛇精整治得没有办法。孙悟空不肯罢休,用金箍棒戳破蟒蛇精的肚皮,使妖精一命呜呼,为当地百姓除了一害。

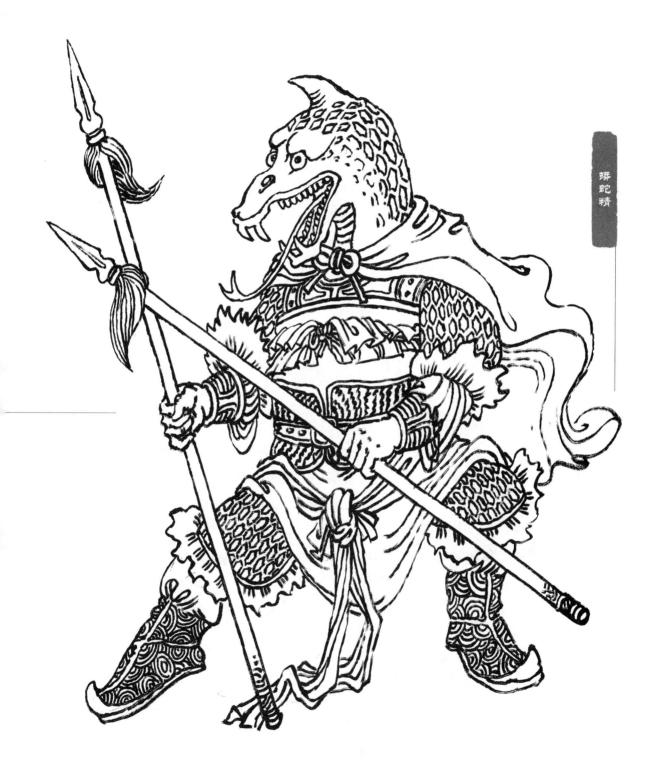

蟒蛇精

百眼魔君

百眼魔君，又叫多眼怪，是个修行得道的蜈蚣精。百眼魔君在《西游记》第七十三回中出场，书中对这位蜈蚣道士的描述是"戴一顶红艳艳戗金冠，穿一领黑淄淄乌皂服，踏一双绿阵阵云头履，系一条黄拂拂吕公绦。面如瓜铁，目若朗星。准头高大类回回，唇口翻张如达达。道心一片隐轰雷，伏虎降龙真羽士。"

百眼魔君在黄花观修行，它和住在盘丝洞的七个蜘蛛精关系亲密。蜈蚣精是雄性，而且修行更高，所以被七个雌性蜘蛛精称为"师兄"，它就亲切地叫它们为"师妹"。百眼魔君善用毒，曾毒害唐僧师徒。百眼魔君长了一千只眼睛，只只眼睛金光四射，使人向前不能靠近，往后不得后退，就像罩在无形的光网之中，整得神通广大的孙悟空也没有办法。百眼魔君的天敌就是昴日星官的母亲毗蓝婆菩萨，这位菩萨住在紫云山千花洞，法力无边，大慈大悲。后来在骊山老母指点下，孙悟空驾云到紫云山千花洞，请来了毗蓝婆菩萨，破了百眼魔君的金光罩，救出了唐僧、八戒和沙僧。经毗蓝婆菩萨施展法术，百眼魔君现出原形，原来是条七尺长的蜈蚣精。八戒举耙欲打，被毗蓝婆菩萨阻住，因为菩萨另有他用，她要将百眼魔君收去看守门户。

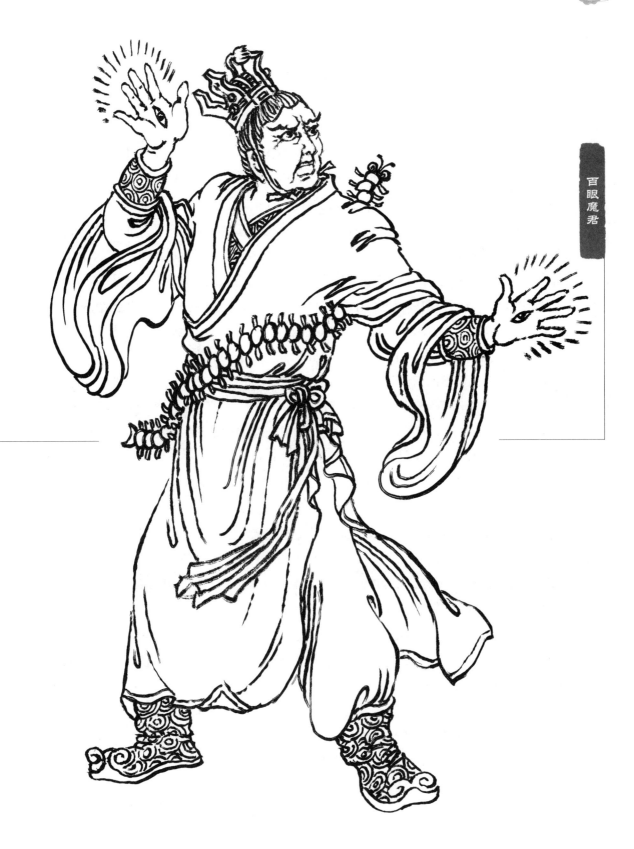

百眼魔君

蜘蛛精

蜘蛛精有七位，是七个得道的蜘蛛精，号称七仙姑，分别是紫蜘蛛精、红蜘蛛精、粉蜘蛛精、蓝蜘蛛精、黄蜘蛛精、橙蜘蛛精、绿蜘蛛精。七位蜘蛛精居住在盘丝岭盘丝洞，这是一个"峦头高耸接云烟，地脉遥长通海岳"的神奇之地。

蜘蛛精出现在《西游记》第七十二回，她们容颜美貌，"比玉香尤胜，如花语更真。柳眉横远岫，檀口破樱唇。钗头翘翡翠，金莲闪绛裙。却似嫦娥临下界，仙子落凡尘。"然而她们心邪为妖，使用的都是三尺宝剑，经常变成美女兴妖作怪，祸害人畜，打斗激烈时，就敞开怀，露出雪白的肚子，让肚脐眼丝绳乱冒。她们用这个法术吐丝结网，捉住唐僧，想吃圣僧的肉长生不老。唐僧被女妖捉取后，孙悟空在盘丝洞见到这七个女妖洗浴，因有"男不与女斗"之虑，所以让猪八戒去打。猪八戒一见美丽的女妖，春心荡漾，却被蜘蛛精从肚脐孔冒出的丝绳紧紧缚住。七个蜘蛛精每个有儿子，却不是她们养的，都是结拜的干儿子，分别唤做蜜、蚂、蠦、班、蜢、蜡、蜻。蜜是蜜蜂，蚂是蚂蜂，蠦是蠦蜂，班是班毛，蜢是牛蜢，蜡是抹蜡，蜻是蜻蜓。在《西游记》原文中，孙悟空从土地那里，查明了七个女妖原来是蜘蛛精，便在尾巴上拔了七十根毛，吹上一口仙气，叫声"变"，七十根毫毛立即就变成了七十个小行者。孙悟空又对着金箍棒，吹一口仙气，再叫声"变"，又变出七十一把双角叉。行者让每个小行者都拿上一把双角叉，剩下的一把自己拿。然后，带着小行者，一起用叉儿搅丝绳。他们七十一个人，打个号子，一齐用力，很快，丝绳被搅断了，竟有十几斤重。行者他们搅起丝绳被在叉子上，下面立即露出七个足有巴斗大的蜘蛛来。七个大蜘蛛见露出马脚来了，急忙抬起腿，想要跑。七十个小行者，一拥而上，把她们全都牢牢按在地上。七个蜘蛛精见跑不掉了，只好卷曲着手脚，缩着头，苦苦哀求"饶命"。悟空让她们还唐僧等三人，七个蜘蛛精便苦求师兄百眼魔君，扭头朝观里叫："师兄，师兄。快还他唐僧，救救我们！"百眼魔君从观里跑出来，说："妹妹，我要吃唐僧肉，顾不了你们了。"悟空一听，道士竟然还要吃唐僧肉，真是怒不可遏，大叫一声："你既然不还我师父，那就让你看看她们的下场！"说完，行者把叉儿一晃，变回一根铁棒，举起来照着七个蜘蛛精，啪啪几下，就打得得稀烂稀烂，脓血淋淋地，滩了一地。

赛太岁

妖怪赛太岁，本是观音的坐骑金毛犼，它项上的饰物紫金铃是太上老君在八卦炉炼制而成。金毛犼带紫金铃下界为妖，自称"赛太岁"，来到麒麟山，成为妖怪大王。赛太岁的紫金铃十分厉害，晃一晃，出火；晃两晃，生烟；晃三晃，飞沙走石。赛太岁在三年前的端午节，得知朱紫国金圣皇后貌美姿娇，使用妖法将其摄入洞府，当做夫人。赛太岁在《西游记》第七十回中出现，文中对赛太岁的形象有着这样一段描述"椅子上端坐着一个魔王，真个生得恶相。但见他：幌幌霞光生顶上，威威杀气迸胸前。口外獠牙排利刃，鬓边焦发放红烟。嘴上髭须如插箭，遍体昂毛似迭毡。眼突铜铃欺太岁，手持铁杵若摩天。"

《西游记》第七十一回中写孙悟空在麒麟山战胜了会使用出火、出烟、出沙三种铃儿的妖怪赛太岁后，遇上观音菩萨来收寻此怪，观音菩萨告知悟空：此怪是其坐骑，因牧童盹睡，失于防守，这孽畜咬断铁索，下凡到麒麟山称王，给朱紫国王降灾。观音菩萨对金毛犼喝了一声，那怪打了个滚，现了原身，让菩萨骑上。金毛犼四足涌现莲花，在满身金缕中，观音菩萨回往南海。

文殊，普贤和观音是我国唐代的三大菩萨，各有自己的乘骑，文殊骑狮，普贤乘象，观音则坐犼。犼又叫"吼"，是传说中的一种勇猛神兽，色彩绚丽，闪耀金光，形象和狮子相接近，长达二丈，身上有麟片，浑身有火光缠绕，会腾飞，以龙脑为食，极其凶猛。据清代文献《述异记》中记载，犼生长在东海，修行了几千年甚至上万年的道行，有着能与神叫阵的恐怖力量，经常与龙争斗，口中喷出的火达数丈长，龙往往难以取胜。

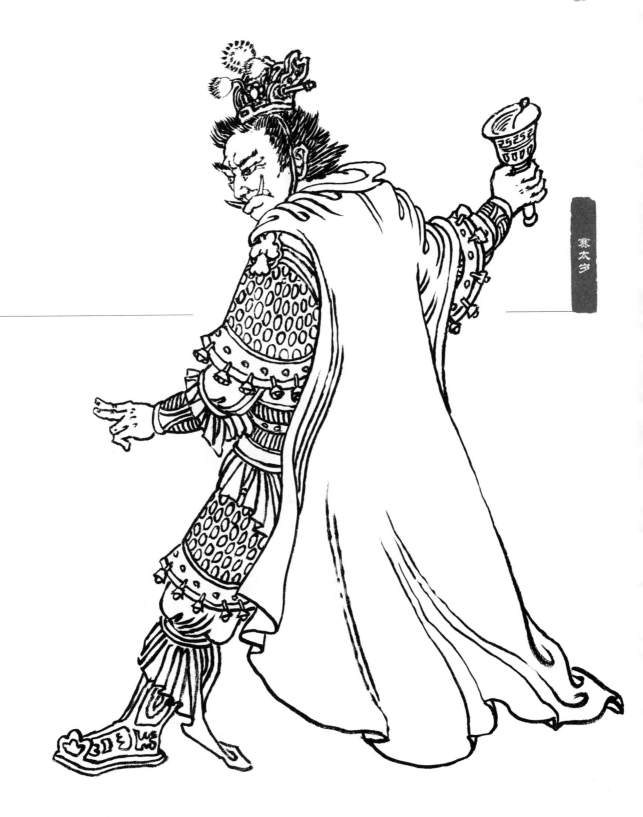

鼍 龙

鼍龙名鼍洁，父亲是泾河龙王，母亲是西海龙王敖闰的妹妹。泾河龙王生有九个儿子，"龙生九子，其种各别"，前八个儿子都有了工作，有的负责管理淮河，有的负责管理济河，有的司钟，有的镇脊等，只有第九个儿子鼍龙还没安排，而观音菩萨与四海龙王私交甚笃，于是就把磨炼唐僧的任务交给了他。

鼍龙霸占了河神的府第，在黑水河兴风作浪，将整条河水变成黑漆抹乌的"靛缸"，戾气冲天。鼍龙的面目恐怖而丑恶，在《西游记》第四十三回有这样的描述："面圜睛霞彩亮，卷唇巨口血盆红。几根铁线稀髯摆，两鬓朱砂乱发蓬。形似显灵真太岁，貌如发怒狠雷公。身披铁甲团花灿，头戴金盔嵌宝浓。竹节钢鞭提手内，行时滚滚拽狂风。生来本是波中物，脱去原流变化凶。要问妖邪真姓字，前身唤做小鼍龙。"鼍龙武艺一般，兵器是一根钢鞭，早就盘算"吃唐僧肉"的主意。

首先，鼍龙变成艄公骗唐僧、八戒上船，然后施法将船"淬下水去"，捉住了唐僧、八戒。而后，鼍龙下请柬请舅舅西海龙王敖闰赴宴暖寿，被悟空将请柬截下，直奔西海龙宫问责。龙王敖闰迫于悟空的神威派儿子摩昂捉拿鼍龙。鼍龙率兵与摩昂展开混战，最后鼍龙不敌，被摩昂捉回西海龙宫。悟空、沙僧救出唐僧、猪八戒后，重登征途，赴西天取经。

其实鼍龙即扬子鳄，俗称"猪婆龙"，长达二丈，灰黑色，背尾有鳞，甲如铠。

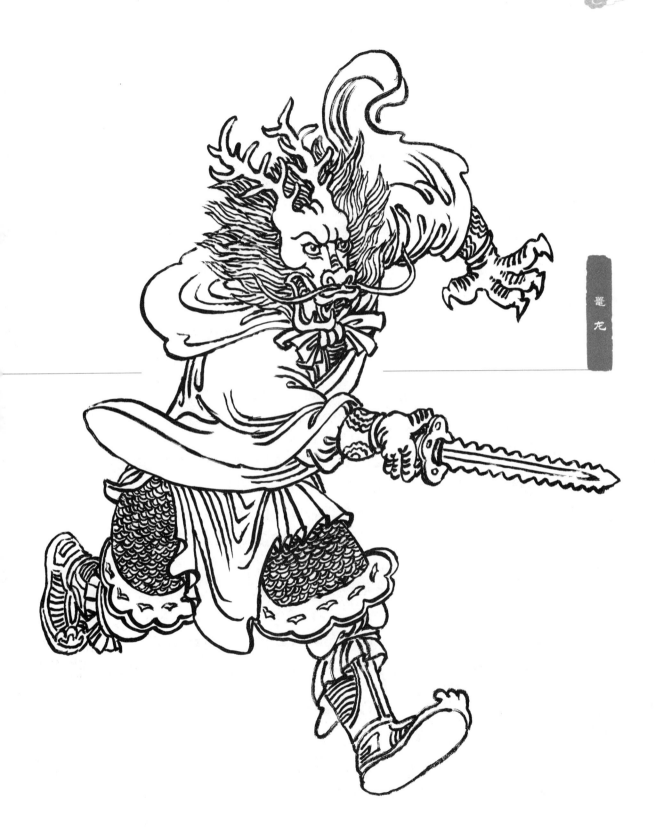

玉兔精

玉兔精原是天界广寒宫中捣蛤蟆药丸的玉兔,出现在《西游记》第九十四、九十五回。玉兔精在广寒宫时被素娥仙子打了一掌,因而怀恨在心。素娥仙子思凡下界,投生到天竺国皇室,成了天竺国的公主。玉兔怀那一掌之仇,私自偷开玉关金锁,也下界来到凡间,在毛颖山中兴妖作怪,手使一条名叫捣药杵的短棍,善于变化。玉兔精抢走素娥转世的天竺国公主,将她抛于荒野,然后扮成假公主,来到天竺国王宫。唐僧师徒取经路经天竺国,假公主便搭台抛彩球,欲招唐僧为驸马,诱取唐僧的元阳真气,以便得道成仙。多亏孙悟空火眼金睛,识破玉兔精的真相,两人一场大战,不分胜败。孙悟空举起金箍棒,打得妖怪化作清风,逃到南天门上,孙悟空紧追不舍,又打回地上,妖怪难敌悟空的如意金箍棒,遁入毛颖山。孙悟空追到山上,找到妖精,妖精无奈出洞迎战,正当招架不住时,玉兔的主人太阴星君赶到,用手指定住妖邪,使玉兔现了原形,然后将它带回天宫。

传说"玉兔捣药"是道教掌故之一。相传月亮之中有一只兔子,浑身洁白如玉,所以称作"玉兔"。玉兔拿着玉杵,跪地捣药,将药捣成蛤蟆丸,服用蛤蟆药丸可以长生成仙。古时候,文人写诗作词,常常以玉兔象征月亮,如宋代诗人辛弃疾的《满江红·中秋》,即以玉兔表示月亮。在道教中,玉兔常常与金乌相对,表示金丹修炼的阴阳协调。

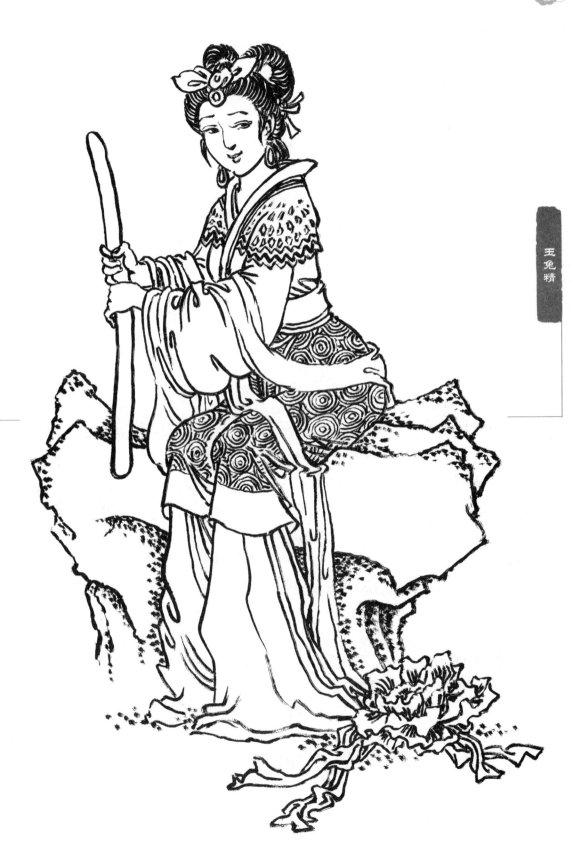

红孩儿

红孩儿是牛魔王和铁扇公主（罗刹女）的儿子，外号"圣婴大王"。红孩儿使用一杆丈八火尖枪，武功非凡，又在火焰山修行三百年，炼成三昧真火，口里吐火，鼻子会喷烟，十分了得，经常与人赤脚打斗，是居住在号山枯松涧火云洞的妖怪。《西游记》第四十一回，对红孩儿的出场有这样一段描写："有那一伙管兵器的小妖，着两个抬出一杆丈八长的火尖枪，递与妖王。妖王抢枪拽步，也无甚么盔甲，只是腰间束一条锦绣战裙，赤着脚，走出门前。行者与八戒，抬头观看，但见那怪物：面如傅粉三分白，唇若涂朱一表才。鬓挽青云欺靛染，眉分新月似刀裁。战裙巧绣盘龙凤，形比哪吒更富态。双手绰枪威凛冽，祥光护体出门来。哏声响若春雷吼，暴眼明如掣电乖。要识此魔真姓氏，名扬千古唤红孩。"

红孩儿听说吃唐僧肉可以长生不老，便在唐僧师徒四人取经途中用狂风卷走唐僧，再用计策骗擒了猪八戒。孙悟空数次与红孩儿交战，均被他的三昧真火所伤，无奈之下，去落伽山请观音菩萨来帮忙。菩萨让护法惠岸木吒从"托塔天王"李靖处借来天罡刀，收服了红孩儿。由于红孩儿野性不改，观音菩萨就抛出五个金色的紧禁箍儿，分别套在他的头顶和四脚四手上，镇住了红孩儿。观音菩萨收留了他，成了菩萨的善财童子，最终成了正果。

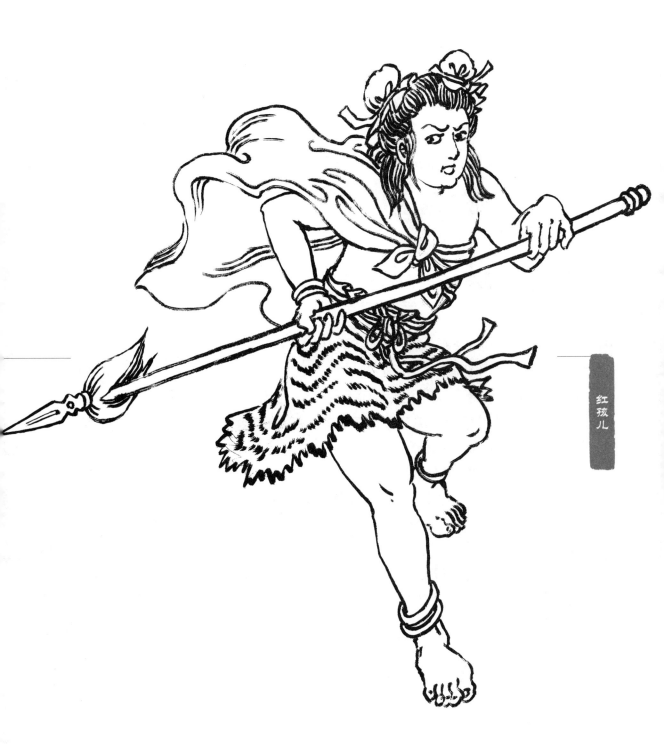

虎力大仙

　　虎力大仙同两个师弟鹿力大仙、羊力大仙，都是由黄毛虎、白角鹿、羚羊成精的道界妖怪，出现在《西游记》第四十四、四十五、四十六回。这三个大仙帮助车迟国解脱旱魃，被国王尊为国师，其中虎力大仙为大国师。至此，全国独尊道教，抛弃佛教，把众佛教徒驱服苦役。唐僧师徒西行到达车迟国，见五百佛教徒被道众暴力驱使，号哭连天，颇为不忍。孙悟空化为道徒，打探情况后劝慰众僧人，说圣僧唐僧将取经路过，能救众僧出苦难。唐僧师徒到来，众僧跪拜，把四人拥入智渊寺。这天晚上，道徒群集三清殿做法事。孙悟空约八戒、沙僧到三清殿偷吃贡品，并使法打灭殿中灯烛，驱散道众，又把道教供奉的三清神像扔进河内，他们自化为三清，高坐大吃。一小道报知国师，国师引众进殿，向三清拜求仙丹。孙悟空先不允许，后撒尿于瓶中交国师，国师发现受骗，怒打悟空、八戒、沙僧三人，三人驾云而回。第二天，唐僧趋朝进宫换文西行，国师不许，要追究夜晚之事。孙悟空正和国师争执之际，众百姓来求国师祈雨，国王就命悟空和国师赌赛祈雨。悟空祈雨即来，而国师做不到。悟空又以天神现身使国王信服，愿送师徒西行。国师又从中作梗，要与唐僧赌隔板猜物，又被悟空暗中捉弄。国师内心不服，又要和唐僧比高台坐禅。悟空化彩云使唐僧登高台，然后，化一条蜈蚣，让虎力大仙从高台摔下来。虎力大仙恼羞成怒，与悟空赌利刀砍头，悟空先砍，虎力差土地欲害悟空没有成功；轮到虎力砍头时，悟空拔下一根毫毛吹口仙气变作一条黄狗，把虎力大仙的头衔走，虎力即现出本形，原来是一只黄毛虎，因没了头颅，随即身亡。

第四篇 妖魔鬼怪形象 217

虎力大仙

鹿力大仙

鹿力大仙是《西游记》里的妖怪，乃是一只白角鹿修炼成精。鹿力大仙同两个师兄弟虎力大仙、羊力大仙，帮助车迟国解脱旱魃，鹿力大仙被国王尊为二国师。至此，全国独尊道教，众佛教徒被驱服苦役。唐僧师徒西行到达车迟国，见五百佛教徒被道众暴力驱使，号哭连天，颇为不忍。唐僧师徒进宫趋朝换文西行，国师不许。国王就命悟空和三位国师赌赛比技，大国师虎力大仙在赌赛中身亡。二国师鹿力大仙要和悟空比剖腹洗肠。悟空先来，说前几天多吃了几个馍馍，这几日腹中生痛，恐是生虫，正想剖开肚皮，拿出脏腑，洗净脾胃，方好上西天见佛。国王便命刽子手上前为悟空剖腹。剖腹后，悟空双手从腹内拿出肠脏来，一条条清洗完毕，依次放入腹内，盘曲完毕，抚着肚皮吹口仙气，依然长合。国王深为震惊，将唐僧的关文盖印后捧还。悟空笑着说，"我剖腹洗肠了，也请二国师剖腹洗肠。"鹿力从容而上，正剖开腹部梳理肝肠时，行者拔出一根毫毛，吹口仙气，化作一只饿鹰，展开翅爪，叼走鹿力大仙的五脏六腑。鹿力没有了五脏六腑，倒地惨死，现出原形，原来是一只白角毛鹿。

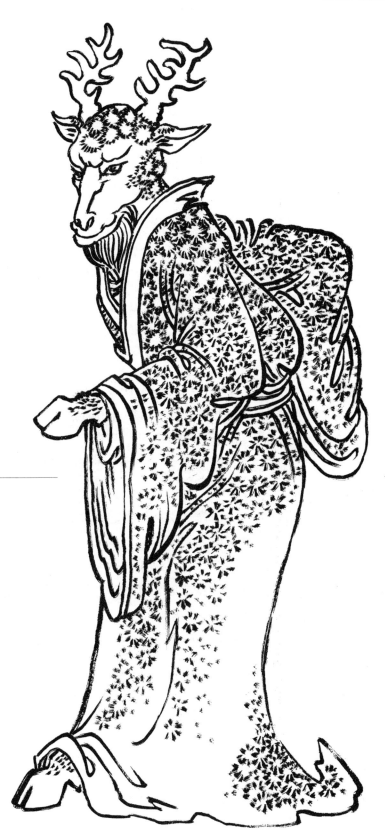

鹿力大仙

羊力大仙

　　三国师羊力大仙见两位师兄现出兽形，便对国王说，要与孙悟空赌在滚开的油锅内洗澡。国王教人取来一口大锅，锅内装满香油，锅下架起干柴，燃着烈火，将油烧滚，教他两个下油锅去赌个输赢。孙悟空带头脱了布直裰，褪了虎皮裙，将身一纵，跳在锅内，在滚烫的油水中翻波斗浪，犹似在江河里一般玩耍。接下去是羊力大仙下油锅，大仙胸有成竹，脱了衣服，从容地跳下油锅，翻波斗浪。孙悟空走近油锅，叫烧火的添柴加温，伸手在油锅中探了一把，不料，那滚油都冰冷了。心中暗想："我洗时滚热，他洗时却冷，这是龙王在护持他哩。"急纵身跳在空中，把那北海龙王敖顺唤来："你这个带角的蚯蚓，有鳞的泥鳅，怎么助道士用冷龙护住锅底，使锅内温度下降，教他显圣赢我。"龙王诺诺连声道："敖顺不敢相助，这个孽畜修行了一场，是他自己炼的冷龙之法，在水中放入冷龙，使热油冷却，羊力大仙在滚油锅中安然无恙。我如今收了他的冷龙之法，管教他骨碎皮焦。"悟空道："趁早收了，免打！"那龙王化一阵旋风，到油锅边，将冷龙捉下海去。冷龙一走，锅内温度陡升，羊力大仙在滚油锅里挣扎，爬不出来，霎时间便骨脱皮焦肉烂。

　　虎力大仙、鹿力大仙、羊力大仙，可以说是《西游记》里最倒霉三人组合，在三清观喝了悟空、八戒、沙僧的"圣水"不说，斗法还丢尽了面子，恼羞成怒后只得拼上性命来赌砍头、剖腹、下油锅，却仍然不敌孙悟空，最后全部丢了性命。

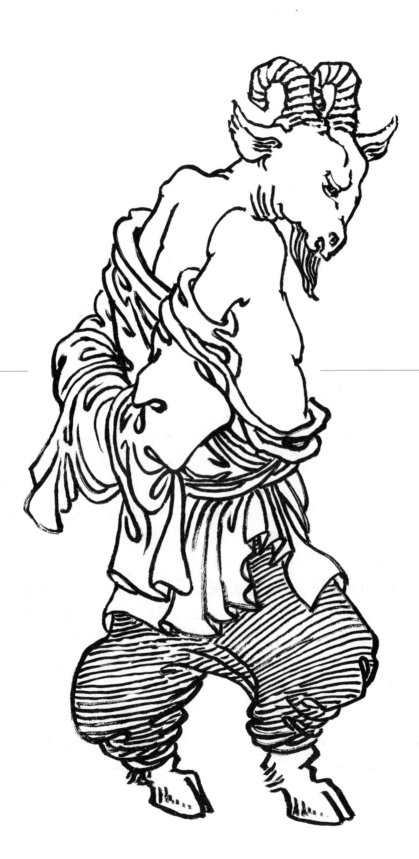

狮猁怪

狮猁怪，原是文殊菩萨的坐骑，一只被阉掉的青毛狮。后来成精下凡，来到乌鸡国，将乌鸡国国王推到井里，自己变作国王模样，夺了其江山，做了三年国王。狮猁怪出场在《西游记》第三十七至三十九回，唐僧师徒西去取经，经过乌鸡国，被狮猁怪害死的国王魂告唐僧，希望救他脱离苦海。原来，乌鸡国国王好善斋僧，如来佛差文殊菩萨化成一位僧人来到乌鸡国，度国王归西，使他早证金身罗汉。这本来是件好事，但国王肉眼凡胎，不识菩萨，将文殊一条绳捆了，抛在御水河中，浸了三日三夜。后多亏六甲金身救出文殊归西，回到灵山，与佛祖说了此事。佛祖一听火了，说乌鸡国国王要遭到报应，于是如来令文殊菩萨的坐骑狮猁怪化作妖道，来到乌鸡国，呼风唤雨与之后成了乌鸡国的国师。有一天，国师把国王推落井中，让国王在井水中浸了三年，以报文殊三日水灾之恨。狮猁怪则变成了国王的样子，坐上金殿，继续在这里当假国王。真国王鬼魂求告唐僧搭救，八戒从井中背出尸身，悟空又从太上老君处要来金丹，救活国王。

当孙悟空正要对狮猁怪下手时，来了文殊菩萨，袖中取出照妖镜，照住了那怪的原身。《西游记》里对狮猁怪的形象有这样的描述：眼似琉璃盏，头若炼炒缸。浑身三伏靛，四爪九秋霜。搦拉两个耳，一尾扫帚长。青毛生锐气，红眼放金光。匾牙排玉板，圆须挺硬枪。镜里观真象，原是文殊一个狮猁王。

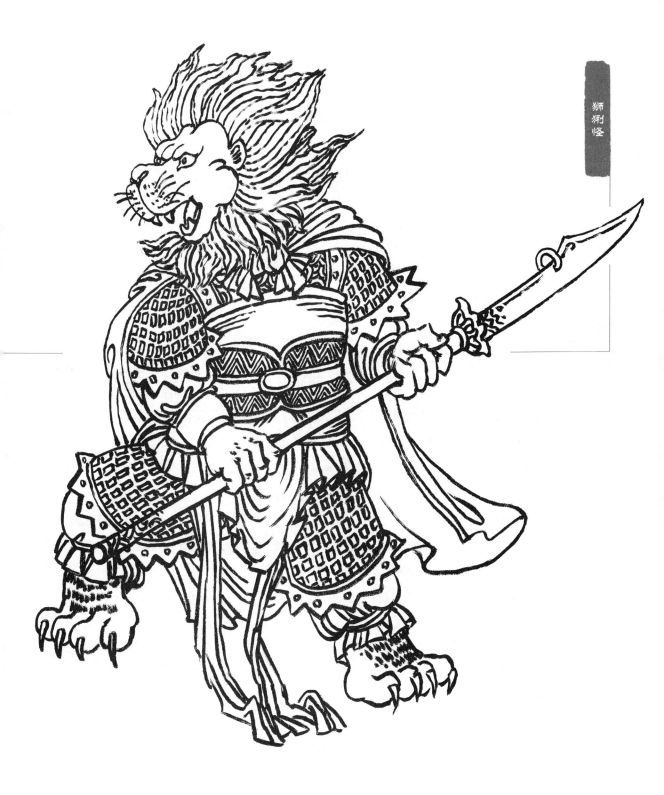

狮狲怪

青毛狮子怪

　　青毛狮子怪，又名"狮驼洞老魔"，原是文殊菩萨的坐骑青毛狮子。青毛狮子怪威力巨大，曾在南天门前变化法身，张开大口，似城门一般，唬得众天兵不敢交锋，它用力一吞，一口吞下十万天兵。青毛狮子怪成精下凡后，在狮驼岭为王，与白象怪、大鹏怪结拜为兄弟，是三个魔王中的大哥，为狮驼岭狮驼洞的大魔头，专门在狮驼岭吃人。青毛狮子怪与白象怪、大鹏怪三魔王在《西游记》中占了第七十四至七十七回整整四回，是书中的重点。书中对青毛狮子怪的外貌描述为：凿牙锯齿，圆头方面。声吼若雷，眼光如电。仰鼻朝天，赤眉飘焰。但行处，百兽心慌；若坐下，群魔胆战。唐僧师徒经过狮驼岭时，青毛狮子怪手中的兵器为大捍刀，三番两次与孙悟空师兄弟赌斗，均分不出胜败。青毛狮子怪与孙悟空打斗时，竟一口吞下孙悟空，悟空便在老魔肚子里翻筋斗，竖蜻蜓，痛得老魔连连告饶。青毛狮子怪自作聪明，想在悟空跳出口时咬死大圣。聪明的悟空识破他的诡计，用了两个方法来作弄青毛狮子怪，第一次用金箍棒一撬，进得老魔门牙粉碎。第二次，孙悟空跳出老魔大口时，用毫毛变成四十丈长的绳子，拴住青毛狮子怪的心肝，跳出来逗着老魔玩。最后，文殊菩萨奉如来之命，下山降伏了青毛狮子怪。

　　在《西游记》中，青毛狮子可谓是一大疑点，因为他是唐僧师徒取经途中唯一出现过两次的妖怪：一次是狮猁怪，一次是青毛狮子怪。它们虽都是文殊坐骑，但两者形象截然不同，两头狮子的实力差别很大。狮猁怪与孙悟空交战三回合便狼狈逃窜，而狮驼岭的青毛狮子怪却能与孙悟空大战二十回合不分胜败。狮猁怪是在乌鸡国冒充国王，而青毛狮子怪则是在狮驼岭做了山大王，两者形象截然不同。在乌鸡国狮猁怪只是化作了一个懦弱胆小的国王；而在狮驼岭则是一个口吞千万人的威风凛凛大魔王。这是作者无意之间的败笔？还是另有原因？值得后人深思。

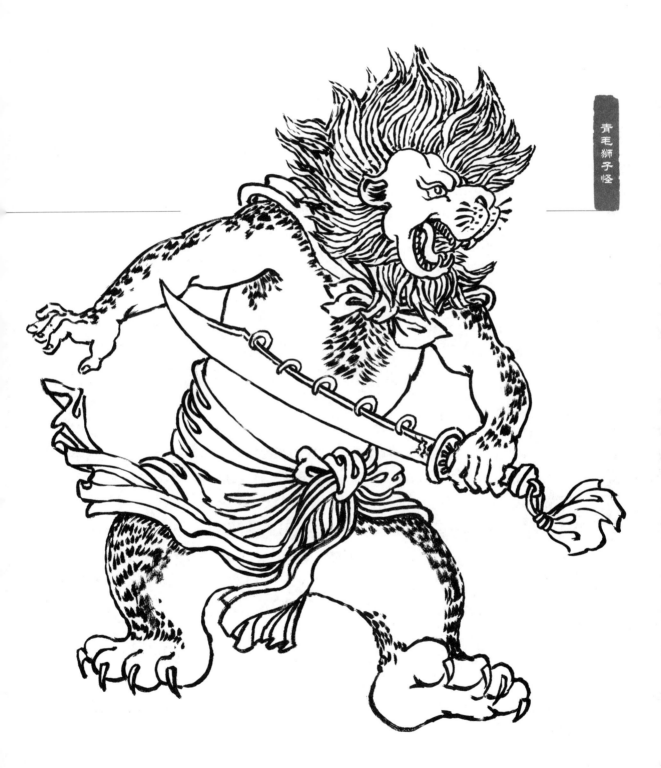

青毛狮子怪

黄牙老象

　　黄牙老象，又名"狮驼洞二魔"，本是峨眉山普贤菩萨的坐骑"六牙白象"。六牙白象之六牙表六度，六度是指：布施、持戒、忍辱、精进、禅定和智慧。黄牙老象成精下凡后，在狮驼岭与青毛狮子怪、大鹏怪结拜，是三魔王中的二魔头，专门在狮驼岭吃人。黄牙老象手执一杆长枪，身高三丈，脸上长着卧蚕眉，丹凤眼，扁担牙，鼻似蛟龙，声如美人。黄牙老象有个独特的本领，那就是它的长鼻，若与人争斗，只消一鼻子卷去，就是铁背铜身，也就魂亡魄丧。黄牙老象与猪八戒打斗时，斗不上七八回合，八戒手软，架不住黄牙老象，回头就跑，被二魔头赶上，扬起鼻子，就如蛟龙一般，把八戒一鼻子卷住，得胜回洞。众妖凯歌齐唱，一拥而归。

　　二魔与孙悟空打斗时，用鼻子卷住了孙悟空，后来孙悟空听从猪八戒的建议，用金箍棒猛捅黄牙老象的鼻孔，使二魔头现出本相，答应护送唐僧师徒越过狮驼岭。可是三魔头金翅大鹏雕不允，又经多次打斗，最后，普贤菩萨奉如来之命，收回六牙白象，骑着回到峨眉山。

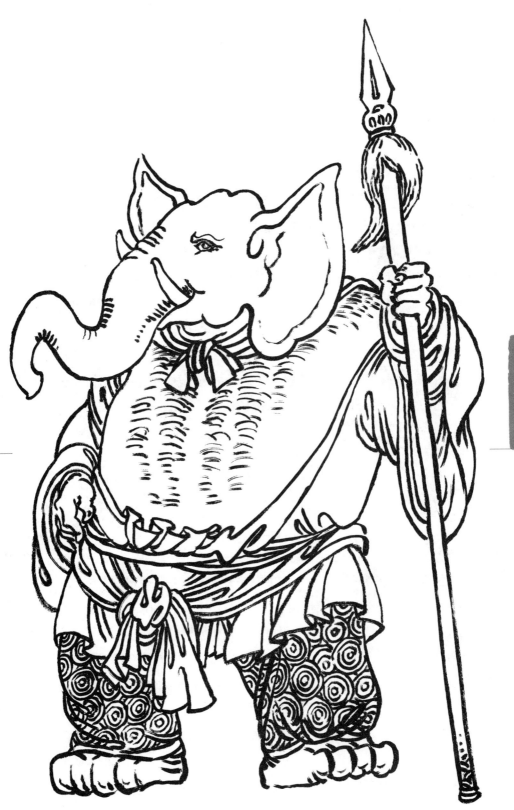

金翅大鹏雕

 金翅大鹏雕即"大鹏金翅鸟",又叫"迦楼罗鸟""云程万里鹏",系印度神话之鸟。大鹏金翅鸟在佛教中,为天龙八部众之一,翅翮金色,双翅展开336万里,每天要吃一个龙及五百条小龙,住于须弥山下层。《庄子·逍遥游》对金翅大鹏雕有这样的记载:"北冥有鱼,其名曰鲲。鲲之大,不知其几千里也。化而为鸟,其名为鹏,鹏之背,不知其几千里也。怒而飞,其翼若垂天之云。"《西游记》介绍了金翅大鹏雕的来历,如来佛祖说,"当初,混沌初开,万物始生,世间开始有飞禽和走兽,走兽以麒麟为首,飞禽以凤凰为首,凤凰生下孔雀和大鹏。孔雀生性凶悍,喜食人,我在灵山脚下被其一口吞入腹中,待我从其便门遁出,想把它擒住杀之,众仙说,既入其腹,杀之犹如杀生身之母,于是我便尊之为佛母,号曰'孔雀大明王菩萨',大鹏便留在我身边,算得上是娘舅。"

 在《西游记》七十五回中,大鹏鸟是狮驼洞的三大王,实在凶悍,扬言是佛祖的老娘舅。大鹏怪的外形描写融合了印度神话跟中国庄子的文章:"金翅鲲头,星睛豹眼。振北图南,刚强勇敢。变生翱翔,鹍笑龙惨。抟风翮百鸟藏头,舒利爪诸禽丧胆。这个是云程九万的大鹏雕。"狮驼洞的三大王"大鹏怪"打听到唐僧取经之事,想吃唐僧肉又忌惮行者厉害,独力难为,因此到狮驼洞与狮、象结为兄弟,组成捉唐僧同盟。大鹏怪的兵器为方天戟,随身有一件宝贝,唤做"阴阳二气瓶"。假若把人装在瓶中,一时三刻,即化为浆水。狮驼洞的三大魔王互成犄角,深得地利之便,使孙行者也失手被擒。孙悟空对狮子和大象都有办法收服,但对大鹏鸟却无可奈何,打不过又逃不掉,因大鹏鸟飞得比孙悟空的筋斗云还快,翅膀一拍就是九万里,两翅膀就追上孙悟空。

 《西游记》对大鹏鸟的塑造符合强大、智慧、不驯的形象。强大:大鹏鸟神通广大,靠的是战斗力,而非依赖法宝或法力,如来也说过只有自己才能收服大鹏鸟;智慧:大鹏鸟非常精明,决定结盟以抗行者,深有战略眼光。结盟之后,三怪基本上都靠他出谋划策,在与孙悟空的对抗中屡建奇功。从最早发现孙悟空的乔装,到中间设计成功擒到唐僧,直到最后诈称唐僧已死,使孙悟空深信不疑,死心而去。若非孙悟空为了解除紧箍咒去找一趟如来,唐僧肉已经安安稳稳入口。不驯:性格不服权威,不受管制,最后不小心中计才被佛祖收服。总体来说,西游记把大鹏鸟塑造成了一个非常成功的大魔王,最后还是请来如来佛,才把大鹏鸟收服。

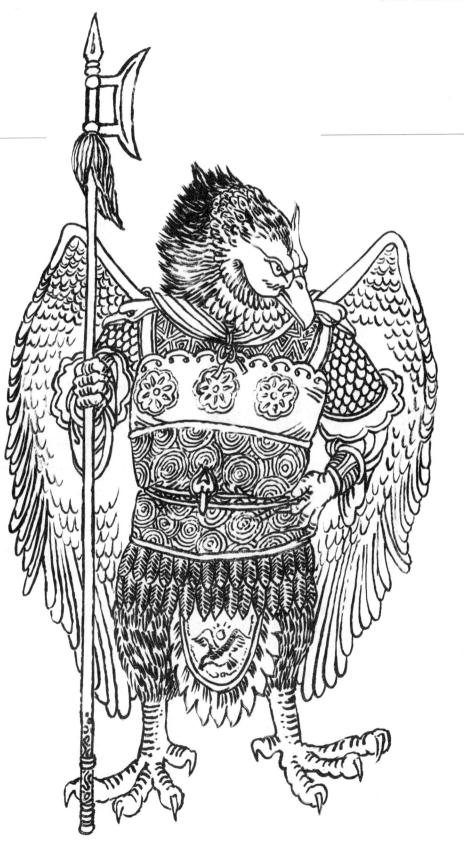
金翅大鹏雕

白鹿精

　　白鹿精，本是南极寿星的坐骑。一日，白鹿趁南极寿星与东华帝君着棋之际，偷得寿星的蟠龙拐杖作为兵器，悄悄离开天界来到凡间。下界后，白鹿精收狐狸精为女儿，来到比丘国柳林坡清华洞，经营道术。为扩大自己的影响，白鹿精将妖艳无比的狐狸精献给了比丘国的国王，使其成为皇后，深得国王的信任，从此当起了比丘国的国丈。为求得千年不老，白鹿精怂恿国王用千百个小孩的心肝作为药引子，将夺得的小孩放在临街的鹅笼子内，准备宰杀。

　　在《西游记》第七十八回，唐僧师徒取经来到比丘国，看见放在临街两边鹅笼内的孩童在含泪啼哭，于心不忍，唐僧便让孙悟空解救无辜的孩童。在比丘国宫殿，唐僧与孙悟空见到了这位道貌岸然的白鹿国丈，书中对他的描述是：头上戴一顶淡鹅黄九锡云锦纱巾，身上穿一领箬顶梅沉香绵丝鹤氅。腰间系一条纫蓝三股攒绒带，足下踏一对麻经葛纬云头履。手中挂一根九节枯藤盘龙拐杖，胸前挂一个描龙刺凤团花锦囊。玉面多光润，苍髯颔下飘。金睛飞火焰，长目过眉梢。行动云随步，逍遥香雾饶。

　　唐僧让孙悟空为主制服白鹿精，悟空大显神通，不仅成功救出被抓的孩童，还让国丈露出本来面貌。悟空又与八戒齐心协力，捣毁了妖精魔穴，正要打杀鹿精变成的国丈时，南极寿星及时赶到，放出寒光，喝令国丈现出白鹿的本相。那只白鹿俯伏在地，口不能言，只管叩头滴泪，抿耳伏于尘寰，认错服罪。南极寿星乘机骑上鹿背，拍打了几下，告别唐僧师徒，往天庭而去。

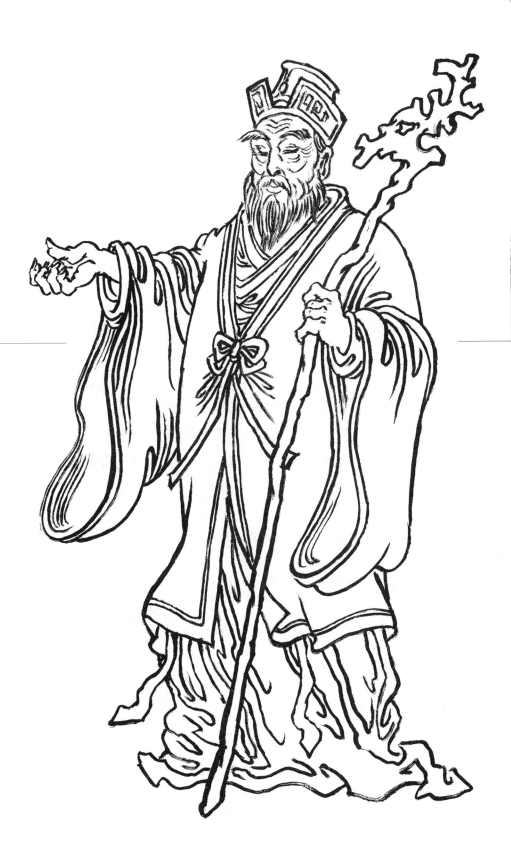

白鹿精

白骨精

　　白骨精,又称为"尸魔""白骨夫人",是一个擅长变化、多年成精的妖魔,亦是第一个想吃唐僧肉以达到长生不老为目的的妖精。"白骨精"最早出现于《西游记》第二十七回,唐僧师徒四人去西天取经,来到宛子山前。身在宛子山波月洞内的妖魔白骨精,一心想吃唐僧肉,但畏惧神通广大的孙悟空,故不敢贸然下手。白骨精开动脑筋,利用悟空去巡山的机会,化身成上山送斋的村姑来到唐僧处,想骗走唐僧。这时被孙悟空回来看见,他用火眼金睛看出这是白骨精所变,一棒将其打死。但是白骨精用解尸法留下一具尸体跑了。唐僧责怪孙悟空打死人,他和猪八戒都不相信悟空打死的是妖怪。于是唐僧念起紧箍咒,孙悟空只好求饶。师徒四人再次上路后,白骨精又变成一个老太婆,声称他们打死的是她的女儿,但是又被孙悟空识破一棒打死,白骨精又留下一具假尸跑了。但是唐僧却不相信那是妖精,于是又念起紧箍咒,孙悟空疼的满地打滚,在猪八戒和沙僧的求情下才饶了孙悟空。白骨精仍然不甘心,又变作一个老公公,对唐僧三施攻心计,声称他们打死了他的老伴和女儿,又被孙悟空识破,一再提醒师父勿为妖怪所惑,但唐僧恪守"慈悲"为本的佛家信条,坚决不准悟空对老公公行凶,并念起紧箍咒以保护老公公。悟空忍住剧痛,仍将老丈打下深涧。虽然通过孙悟空的解释,唐僧相信了孙悟空的解释,但是由于猪八戒从中作梗,声称孙悟空为了使唐僧不念紧箍咒,故意把打死的人变化成白骨,以此来骗唐僧,导致唐僧坚决不相信孙悟空打死的是妖精,决意让孙悟空离开。孙悟空没有办法,只好依依不舍离开回花果山。

　　最后,在山神土地以及其他各位神仙的帮助下,孙悟空将白骨精打回原形,才使唐僧觉醒。"孙悟空三打白骨精"的故事饱含哲理,在中国妇孺皆知。电视及电影上的白骨精形象多以白色的骷髅骨形态出现。

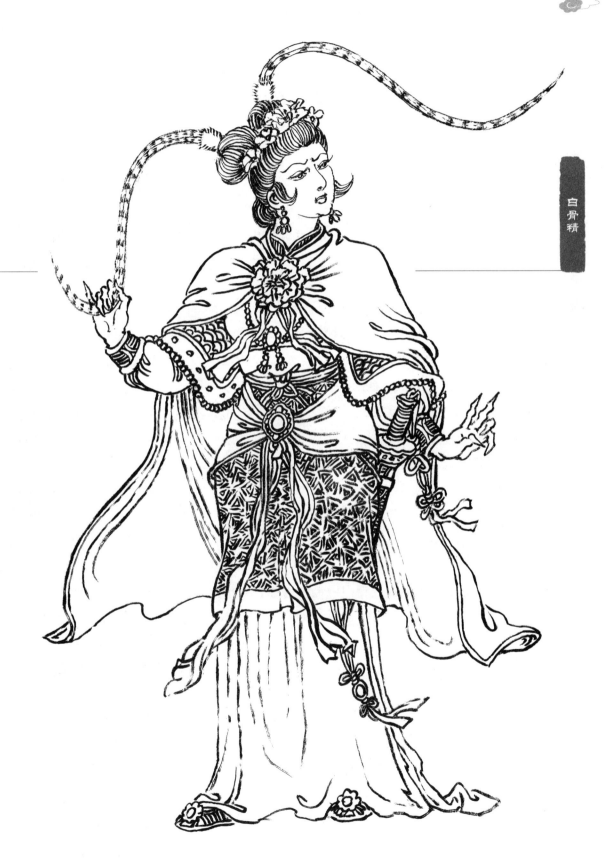

金鼻白毛老鼠精

金鼻白毛老鼠精又名"地涌夫人",系陷空山无底洞洞主,外表长得花容月貌,用色相诱惑青壮年男子,再加上他有较高的法力,竟然抵得上半个观音,故别名为"半截观音"。

金鼻白毛老鼠精在《西游记》第八十回出现,到八十三回被押回天庭发落结束,占了四个回合,在师徒西天取经途中遇到的磨难中,算得上是个重量级的妖怪。在《西游记》第八十一回对老鼠精有这样的描述:"金作鼻,雪铺毛。地道为门屋,安身处处牢。养成三百年前气,曾向灵山走几遭。一饱香花和蜡烛,如来吩咐下天曹。托塔天王恩爱女,哪吒太子认同胞。也不是个填海鸟,也不是个戴山鳌。也不怕的雷焕剑,也不怕的吕虔刀。往往来来,一任他水流江汉阔;上上下下,那论他山耸泰恒高?你看他月貌花容娇滴滴,谁识得是个鼠老成精逞黠豪!"

老鼠精在灵山偷食了如来的香花宝烛,如来派托塔天王李靖与哪吒将他拿住。本该将老鼠精打死,如来吩咐道,"积水养鱼终不钓,深山喂鹿望长生",饶了他性命。老鼠精积此恩念,拜李靖为父,认哪吒为兄。后来,老鼠精得到了法力,下界为妖,成为陷空山无底洞洞主,不仅在陷空山三百里方圆大举建设"明明朗朗,一般的有日色,有风声,又有花草果木"的世外桃源,还专门以色相诱惑青壮年男子,先奸后杀,仅在镇海寺三日就奸杀了六个值夜撞钟的和尚。为陷害唐僧,老鼠精变化为遇险女子,把自己绑在树上呼救。唐僧不听悟空劝告,救了老鼠精,并带她到寺院。晚上,老鼠精制造声响,骗出悟空,趁沙僧出去给唐僧找吃、猪八戒关门关窗之机,捉住唐僧,打算先成亲,后吃肉。

孙悟空为救唐僧,四探金鼻白毛老鼠居住的无底洞:一探无底洞,孙悟空变成小虫子落进茶碗,但被老鼠精发现,悟空刮了一阵风离去。二探无底洞,孙悟空变成一个桃子,唐僧取下给老鼠精吃掉,孙悟空逼妖精将唐僧背出洞口,妖精用绣鞋调开悟空,又把唐僧捉走。三探无底洞,孙悟空和猪八戒在无底洞内找到线索,发现妖精是托塔天王的女儿。四探无底洞,孙悟空上天找来托塔天王和哪吒,捉住老鼠精,救出唐僧。

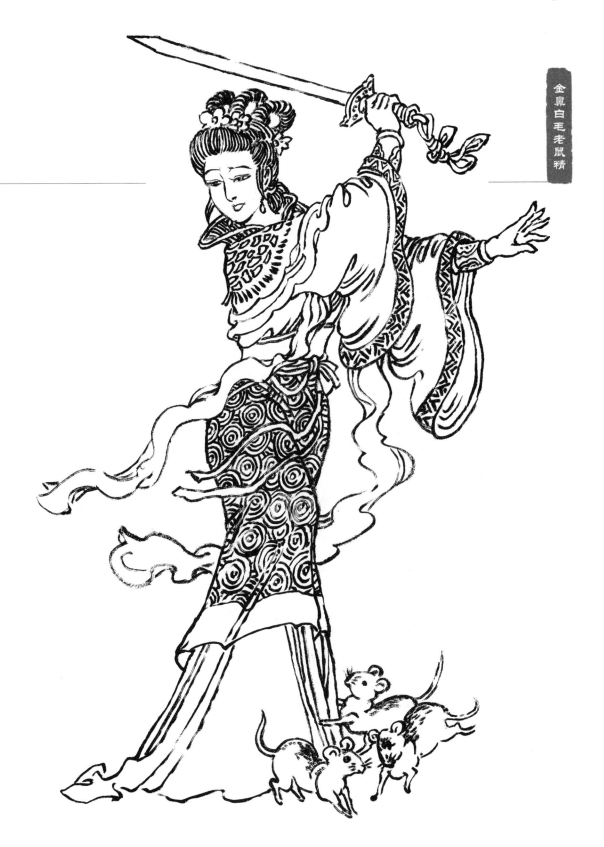

金鼻白毛老鼠精

艾叶花皮豹子精

艾叶花皮豹子精，原为一只花皮豹子，修行数百年后成了妖精，在隐雾山折岳连环洞作怪，号称"南山大王"。艾叶花皮豹子精出自《西游记》第八十五回，书中对他的描述是："炳炳文斑多采艳，昂昂雄势甚抖擞。坚牙出口如钢钻，利爪藏蹄似玉钩。金眼圆睛禽兽怕，银须倒竖鬼神愁。张狂哮吼施威猛，嗳雾喷风运智谋。"艾叶花皮豹子精使一根铁杵，本领其实不高，稀松平常，差点连猪八戒都打不过，只是一个中等的妖怪。孙悟空在评论艾叶花皮豹子精时候说道："花皮豹子精能吃老虎，如今又会变人，现在把它打死，绝了后患。"这是唯一对艾叶花皮豹子精的议论，可见这个所谓的南山大王在做猛兽的时候还是很威风的，可以吃老虎，但是成了妖怪之后反而窝囊。这个故事值得令人注意的地方是妖怪先后用两个真假人头来冒充唐僧的人头，以此来欺骗孙悟空等三人。前一次用一个柳树根，给悟空看穿；后一次用了一个真人头，连火眼金睛的悟空也差点上了当，闹的三人在隐雾山上大哭了一场。这一场大哭是别的情节未曾有过的，所以央视版的电视连续剧《西游记》把这一集的名字命名为《泪洒隐雾山》，是抓住了其主要特征的。

最后，艾叶花皮豹子精被猪八戒一耙打死。

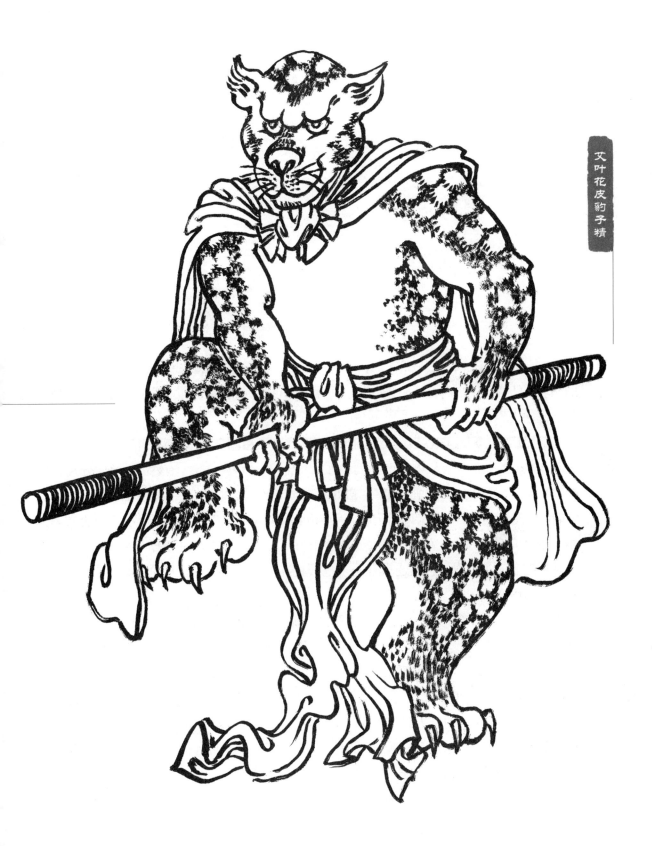

艾叶花皮豹子精

九灵元圣

　　九灵元圣,又叫"九头狮",身上有九个头,原是天上东极妙岩宫"太乙救苦天尊"的坐骑,只因看守它的童子偷吃了大千甘露殿中的一瓶轮回琼液,睡着后被九头狮挣脱锁链逃往下界。

　　下界后,九灵元圣化身为玉华州竹节山"九曲盘桓洞"的九头狮子精,落草为妖,达三年之久(天上三日,人间三年)。那九曲盘桓洞原是六狮之窝,有六个狮子,分别为猱狮、雪狮、狻猊、白泽、伏狸、抟象,自九头狮子老妖到这里后,六狮就都拜其为祖翁,归它管辖。九灵元圣出现在《西游记》第八十九回,九灵元圣对唐僧兴趣不大,与唐僧等人结下冤仇完全是因为干孙子黄狮精。黄狮精与九灵元圣的关系是徒孙与祖翁的关系,唐僧师徒打死了黄狮精,而且连家眷喽啰也被连窝端了。九灵元圣武功特别高强,能空手赤拳生擒悟空、悟净、悟能三员猛将,还一口擒来玉华国国王全家,抓来后也没蒸也没打算煮,就是拿柳棍鞭子抽,帮孙子们报仇。最后,孙悟空打听到九灵元圣乃是东极妙岩宫太乙救苦天尊的坐骑,便来到东天门请求天尊协助。天尊随同悟空来到下界玉华州竹节山"九曲盘桓洞"前,念声咒语,喝道:"元圣儿!我来了!"那妖认得是主人,从洞中出来,不敢展挣,四只脚伏于地上,只是磕头。旁边跑过看守九头狮的童子,一把抓住狮的项毛,用拳在狮的身上痛打百十下,口里骂道:"你这畜生,如何偷走,教我受罪!"那狮兽合口无言,不敢摇动。童子打得手困,方才住手,即将锦褥安在他身上。天尊骑上后,喝声"走!"九头狮就纵声驾起彩云,径转妙岩宫去。

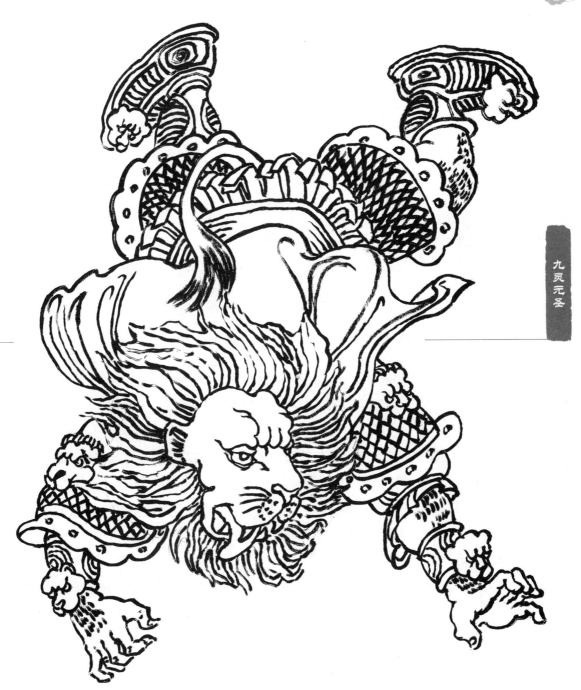

九灵元圣

黄狮精

　　黄狮精是唐僧师徒四人取经路上碰到的一位特殊妖精，出现在《西游记》第八十九回。黄狮精系"九灵元圣"的干孙子，住在天竺国玉华州豹头山虎口洞，功夫高强，手中的兵器是一柄四明铲，手下有百十个虎、狼、彪、豹、马、鹿、山羊等小妖。黄狮精不是那种残害生灵，兴风作浪的妖怪，为人低调，与人相处和谐，但爱贪小便宜。他看上了孙悟空、猪八戒、沙和尚手中的三件兵器：金箍棒、九齿钉耙、降妖杖，一时贪念，便偷了过来，导致了悟空师兄弟对他的围剿。

　　黄狮精筹备开一个"钉耙宴会"，需要猪肉和羊肉。于是，黄狮精拿出20两银子，差手下的"刁钻古怪"和"古怪刁钻"两个小妖下山去买。这两个小妖在下山的路上被孙悟空发现并识破了，孙悟空便使了个定身法，将两个小妖定在山路上，然后自己和猪八戒变成小妖的模样，让沙僧化装成一个羊倌，一起到虎口洞送猪羊来了。孙悟空、猪八戒、沙和尚来到豹头山虎口洞，先取走了自己的兵器，与黄狮精对打起来。黄狮精手拿一柄四明铲，在豹头山战斗多时，那妖精抵敌不住，向东南方乘风飞逃而去。孙悟空等三人径至洞口，把那百十个喽啰家眷连窝端了。

　　黄狮精来到他的祖翁"九灵元圣"处搬救兵。当时九灵元圣点狻狮、雪狮、狻猊、白泽、伏狸、抟象诸孙，各执锋利器械，由黄狮精引领，纵狂风，径至豹头山界与孙悟空等三人争斗。后来孙悟空请来了"九灵元圣"的主人"东极妙岩宫"太乙救苦天尊，才把"九灵元圣"制伏于地。黄狮精亦被孙悟空活捉后打死。

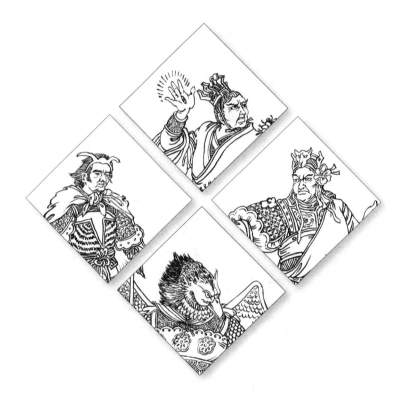

第五篇

其他人物

通天河老鼋

老鼋是通天河原来的主人，养成灵气，在此修行，建了一个水鼋之第。后来，灵感大王仗逞凶顽，来到此处与老鼋争斗。老鼋斗他不过，被灵感大王伤了儿女，夺了眷族，连水鼋之第也被他霸占了。《西游记》第四十九回对老鼋有这样一段生动的描述："须臾，那水里钻出一个怪来，方头神物非凡品，九助灵机号水仙。曳尾能延千纪寿，潜身静隐百川渊。翻波跳浪冲江岸，向日朝风卧海边。养气含灵真有道，多年粉盖癞头鼋。"

孙悟空去南海请来了观音菩萨，用鱼篮收走了灵感大王，使老鼋重新获得巢穴。老鼋为了报答孙悟空，愿意驮着唐僧师徒渡过通天河。老鼋背部是一个有四丈围圆的大白盖，孙悟空把马牵在白鼋盖上，请唐僧站在马的颈项左边，沙僧站在右边，八戒站在马后，行者站在马前，又恐老鼋无礼，解下虎筋绦子，穿在老鼋的鼻内，扯起来像一条缰绳。又用一只脚踏在盖上，一只脚蹬在头上，一只手执着铁棒，一只手扯着缰绳，叫道："老鼋，慢慢走啊，歪一歪儿，就照头一下！"老鼋道："不敢！不敢！"老鼋蹬开四足，踏水面如行平地。用了近一日功夫，行过了八百里通天河界，让唐僧师徒干手干脚地登上了岸。唐僧合手称谢，老鼋请求唐僧帮忙，说自己在此已整整修行了一千三百余年，虽然延寿身轻，会说人语，只是难脱本壳。恳切希望唐僧到西天后问佛祖一声，几时能脱得本壳，还自己一个人身。唐僧当时满口答应："我问，我问。"可到了灵山后唐僧专心拜佛及参诸佛菩萨圣僧等众，意念只在取经，却忘记了这件事情。

当唐僧师徒从西天取经返回重过通天河时，那老鼋仍等候在那里。老鼋将唐僧师徒四众，连马五口，驮在身上，蹬开四足，踏水面如行平地，径回东岸而来。途中，老鼋问唐僧到西方见到如来，是否问过他的事？唐僧默默无言，却又不敢欺骗，沉吟半晌不答。老鼋即知唐僧失信，没有问过，心中失望，就将身一晃，唿喇喇的沉下水去，把唐僧师徒四众，连马五口并取来的经卷，通通落水。幸亏唐僧脱了胎，成了道，又幸白马是龙，八戒、沙僧会水，没有生命之忧。孙悟空显神通，把唐僧扶驾出水，登彼东岸。只是经包、衣服、鞍辔俱湿了。唐僧师徒取经经历了八十难，后又加入通天河落水这一难，便是八十一难，此难便是老鼋所为。

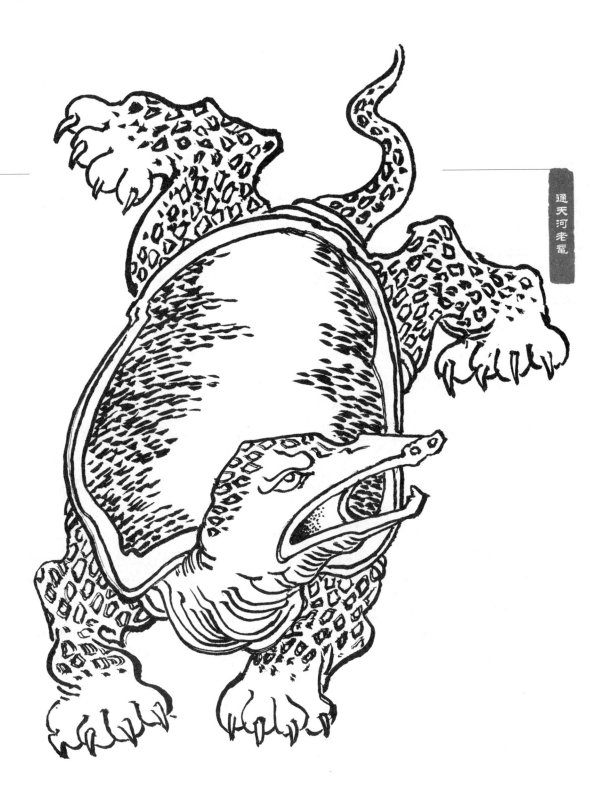

通天河老黿

唐太宗

唐太宗李世民（599～649年），陇西武功别馆（今陕西省武功县）人，是唐高祖李渊与窦皇后的第二子，唐朝的第二位皇帝。唐太宗于626～649年在位，年号"贞观"。李世民名字取意"济世安民"，他不仅是著名的政治家、军事家，还是一位书法家和诗人。李世民早年随父亲李渊进军长安，率部征战天下，为大唐的建立与国家的统一，立下了赫赫战功，为建立唐朝取得了决定性的作用。

据历史记载，唐僧去印度进修佛教时只有27岁，当时唐朝禁止普通百姓出国，唐僧是偷渡到国外的。唐僧回国后，唐太宗不仅没有怪罪他，而且还让长安市民夹道迎接，并招他进宫，了解关于印度及周边国家的情况。此后，唐僧一直在长安寺院，翻译了大量的经文。

唐太宗在《西游记》中出现在第九回，佛祖为了让大乘佛教的真经传到东土大唐，让观音到大唐找寻一个意志坚定、能历尽艰辛的传经人，而观音找到的传经人就是唐太宗，因为皇帝才是传经的最佳人选。为了能使佛教顺利地在大唐扩充，观音的连环计就开始了：当时，泾河龙王有生命之忧，卖卦先生让龙王去求唐太宗保命，唐太宗答应帮忙。不料，太宗与丞相魏征下棋，下到午时三刻，魏征酣然入睡，梦中竟斩了泾河龙王的头。龙王被斩后，成了龙鬼，怨恨唐太宗，就天天去皇宫闹腾，最后龙鬼把唐太宗折腾死了，阎王派小鬼接唐太宗去地府报到。一路上唐太宗看见了很多当年死在他手上的人，可把他吓坏了。阎王倒是给唐太宗开恩，给了他二十年阳寿。唐太宗担心自己以后不得安宁，阎王便让唐太宗回去办个水路法会，超度亡灵。为此，唐太宗还魂以后马上敕建相国寺以保平安。寺院建成后，要选一名高僧大德为住持，这住持人便是唐僧。唐僧办水陆大会时，讲的是小乘佛法，度不了亡灵，而西天的大乘佛法才能度亡灵超生。在观音的撮合下，唐太宗便命唐僧陈玄奘去西天求取大乘佛经，重修善果，并与唐僧拜为兄弟，称为"御弟圣僧"。在西行取经时，唐太宗摆驾率百官送唐僧远行，并相赠锦襕袈裟一件，九环锡杖一条，紫金钵盂一个，赐号为"唐三藏"。唐僧师徒历经十四年磨难，十万八千里之遥，途经数国，取得五千零四十八卷有字真经。唐僧回到长安时，唐太宗率百官在新造的望经楼相迎。为让辛苦取来的真经留传百世，唐太宗即命建造誊黄寺，召翰林院及中书科各官誊写真经的副本，让取回的真经原本永久珍藏。

第五篇 其他人物 247

唐太宗

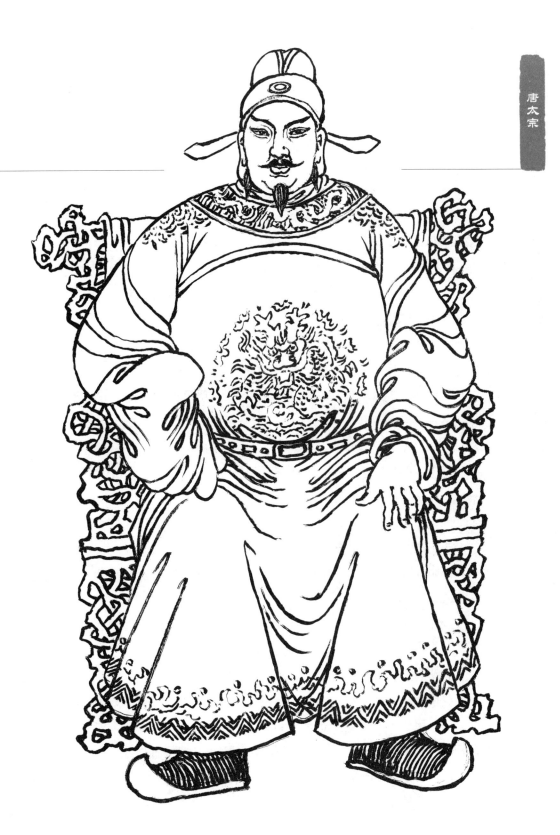

魏 征

魏征（580～643年），字玄成，钜鹿郡（一说在今河北省巨鹿县，一说在今河北省馆陶县，也有说在河北晋州）人，唐朝政治家、思想家、文学家和史学家，因直言进谏，辅佐唐太宗共同创建"贞观之治"的大业，被后人称为"一代名相"。魏征是中国史上最负盛名的谏臣，据《贞观政要》记载，魏征向李世民面陈谏议有五十次，呈送给李世民的奏疏十一件，一生的谏诤多达"数十余万言"，其次数之多，言辞之激切，态度之坚定，都是其他大臣难以伦比的。贞观十七年（643年），魏征病死，官至光禄大夫，封郑国公，谥号"文贞"。同年二月，李世民命阎立本画二十四功臣像置入凌烟阁，魏征位列第三。魏征著有《隋书》绪论，《梁书》《陈书》《齐书》的总论等，其中最著名，并流传下来的有《谏太宗十思疏》。

魏征出现在《西游记》第九回，记载了魏征梦斩泾河龙王的故事：长安附近的泾河龙王与一个卖卦先生打赌天气的晴雨。为了赌胜，龙王胡乱施放雨水，犯了天条，玉帝要将他斩首，便差仙使，奉玉帝金旨，令魏征在午时三刻监斩泾河龙王。魏征谢了天恩，斋戒沐浴，在府中试慧剑，运元神，准备梦斩龙王。泾河龙王为保命，于前一天恳求唐太宗为他说情，免他的死罪，李世民满口答应。第二天，唐太宗宣魏征入朝，并把他留下来，一起下围棋，以阻挠魏征斩龙王。不料正值午时三刻，一盘残局未终，魏征忽然伏在案边，鼾鼾盹睡。魏征身在君王侧，梦中离唐王，来到剐龙台，出神抖擞，撩衣举起霜锋剑，斩掉了泾河龙王的头颅。龙王阴魂不散，怨恨唐太宗言而无信，天天到宫里来捣乱，闹得唐太宗六神不安。魏征知道皇上受惊，就派了大将秦琼、尉迟恭，守在宫门保驾，泾河龙王果然不敢在前门闹了。可没过几天，那泾河龙王又从宫殿后门来找唐太宗算账，魏征于是抱剑为李世民守后门，龙王这才不敢再来闹。唐太宗体念他们夜晚守门辛苦，就叫画家画了秦琼、尉迟恭两人之像贴在宫前门口，又画了魏征画像贴于后门，结果照样管用。秦琼、尉迟恭与魏征便成了门神，双门左右贴秦琼和尉迟恭，单门贴魏征。从此，贴门神的习俗开始在民间流传。

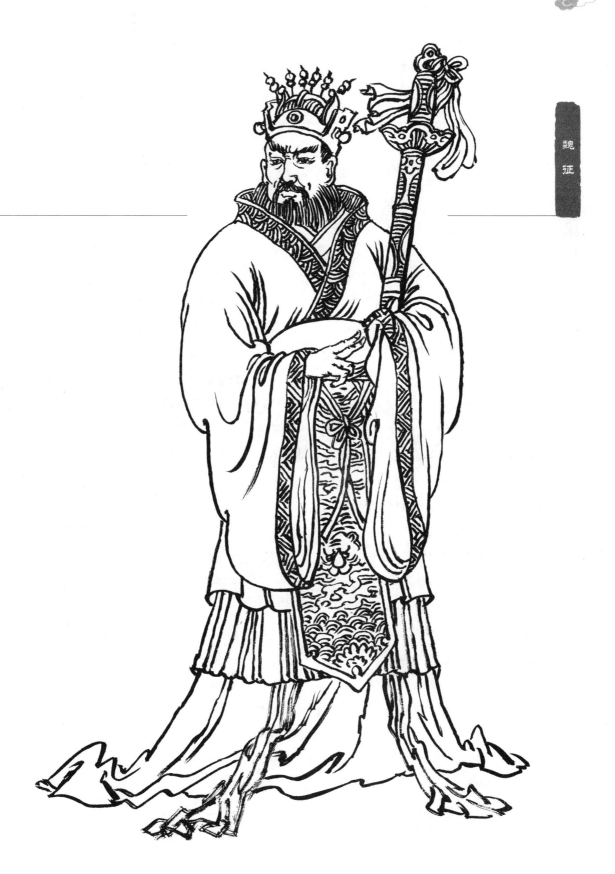

魏征

渔翁张稍

"渔、樵、耕、读"在中国传统题材中经常出现,"渔"则首当其冲。渔即渔夫,泛指以捕鱼为生的男子,包括垂钓,而"渔翁"则指上了年纪的渔夫。渔翁的表现形式多种多样,有的在空旷的大自然中"独钓寒江雪";有的怀着丰收的喜悦心情"渔舟唱晚";有的则静候鹬蚌相争去"渔翁得利"。文人笔下的渔翁形象,却不是以捕鱼为生的,他们对猎取鱼儿心不在焉,想的是与钓鱼不相干的事情,他们希望摆脱俗尘凡事的羁绊,向往淡泊的人生境界,从中悟出生命的真谛,我们称其为"渔隐"。古代文人仕途失意后,放浪形骸,足迹江湖,临渊羡鱼,爱的就是鱼儿顺水逐浪,无牵无挂的意境。颂扬渔隐生活的题材在中国的文学艺术作品题材中俯拾皆是,从姜太公在渭水的"钓人不钓鱼"、李白《行路难》中的"闲来垂钓碧溪上",到陆游在绍兴鉴湖的"只将渔钓送年华";从唐代画家李营邱的《寒林钓翁图》、明代画家仇英的《枫溪垂钓图》到清代画家黄慎的《渔翁渔妇图》轴;从古琴名曲《渔樵问答》到古筝独奏曲《渔舟唱晚》,都是绝妙的写照。"乌纱掷去不为官,囊囊萧萧两袖寒。写取一枝清瘦竹,秋风江上作钓竿。"渔翁是读书人理想的化身,是老庄哲学的典型代表。当士大夫阶层在仕途及其他环境中遭到失落、挫折时,便寻求一种世外桃源式的"渔隐"生活,达到"独把钓竿终远去"的超脱境界,以使自己回到自然、真实的感性中来。

渔翁张稍出现在《西游记》第九回,他是不登科的进士,却是能识字的山人,换作后世的话,就是"布衣卿相"。一天,在长安城里,渔翁张稍卖了篮中鲤,与樵子李定同入酒馆。吃至半酣,俩人各携瓶酒,顺泾河岸边徐步而回。俩人谈诗论理,各人都夸自己的职业好,李定说出了古诗词中对樵子的诗词。对诗之后,两人又作渔樵攀话的诗歌:

龙门鲜鲤时烹煮,虫蛀干柴日燎烘。
钓网多般堪赡老,担绳二事可容终。
小舟仰卧观飞雁,草径斜敧听唳鸿。
口舌场中无我分,是非海内少吾踪。

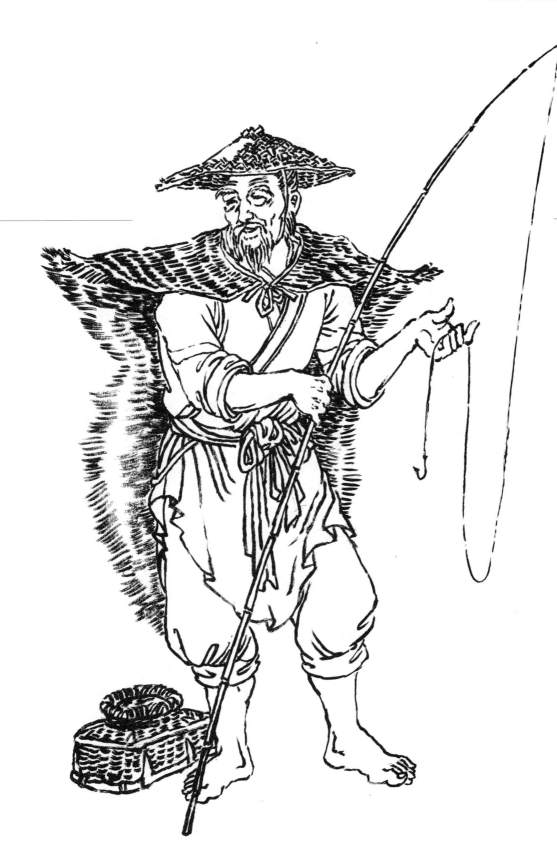

渔翁张稍

樵子李定

　　樵子，又称樵夫，以砍柴卖柴为生的人。樵者斫薪于山岭之间，担荷负重，挥刀劳力，是一件很苦很累的活计。但文人咏樵，并不在乎樵夫所承受的皮肉之苦，而是羡慕他们的闲逸，取得的山林野趣之乐，肩挑一担柴把，身虽负重，心却轻松。樵者以劳其筋骨之累虚拟出"天降大任于斯人"的感受，故"樵"被列为底层文化人的生活范本，赋予了樵者特殊的激励意义。樵子李定出现在《西游记》第九回，他是不登科的进士，却是能识字的山人，换作后世的话，就是"布衣卿相"。一天，在长安城里，李定卖了肩上的柴担与渔翁张稍同入酒馆。吃至半酣，俩人各携瓶酒，顺泾河岸边徐步而回。俩人谈诗论理，各人都夸自己的职业好。对诗之中，引出了唐僧西天取经的缘由。

　　佛祖为了大乘佛教的真经传到东土大唐，让观音菩萨到大唐找寻一个意志坚定的传经人，而观音菩萨找到的传经人就是唐太宗，因为皇帝才是传经的最佳人选。为了能使自己的佛教顺利在大唐扩充，于是菩萨的连环计就开始了：首先让渔翁张稍与樵子李定在泾河岸边相会，引出卖卦先生袁守城（这人可能是菩萨的化身）。袁守城跟泾河龙王为求雨一事打赌，龙王中计赌输了，赌输便有生命之忧，袁守城让龙王去求唐太宗，唐太宗答应帮忙。然而，玉帝要斩龙王，你去求唐太宗管什么用？龙王被斩后，成了龙鬼，就天天去闹腾唐太宗，最后龙鬼把唐太宗折腾死了。阎王派小鬼接唐太宗去地府报到，阎王倒是给唐太宗开恩，给了他二十年阳寿。唐太宗担心自己以后不得安宁，于是阎王让他回去办个水路法会，超度亡灵。唐太宗还魂以后，马上找人办水陆大会，观音菩萨说水陆大会讲的是小乘佛法，度不了亡灵，而西天的大乘佛法才能度亡灵超生。于是才有了唐僧玄奘替唐太宗去西天取经的故事。而这个故事的源头便是从渔翁张稍和樵子李定的对话引出的。

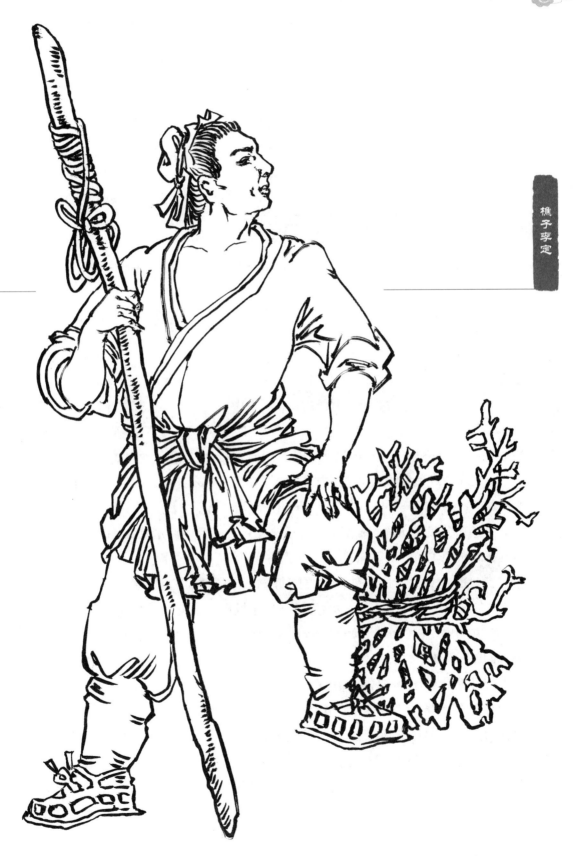

樵子亨定

东方朔

东方朔，本姓张，字曼倩，西汉平原郡厌次县（今山东省德州市陵县）人。东方朔生于公元前154年，故于公元前93年，为西汉时期的文学家。汉武帝即位，征四方士人，东方朔上书自荐，诏拜为郎，后任常侍郎、太中大夫等职。东方朔性格诙谐，言词敏捷，滑稽多智，常在汉武帝前谈笑取乐，他曾言政治得失，陈农战强国之计，且体恤黎民百姓，为民间敬重和乐道。后道家又将东方朔列入神仙，在民间被称为"智圣"。

有关东方朔的传说很多，其中最为深远的便是"东方朔偷桃"。传说王母与汉武帝相会时，东方朔从窗户外向内偷看，王母指着东方朔说："此儿曾三偷我桃苑中的桃"。原来东方朔曾三度上天偷桃，偷出仙桃后来被仙吏追到，东方朔靠着嘴上的辩词，不仅引得西王母的开心，还赢得琼浆玉液的赏赐，使东方朔带醉而归。而西王母的蟠桃是三千年一熟，食一枚，寿与天齐，而东方朔每一熟偷一次，加起来偷了三次，足见其寿命之长，故东方朔被奉为寿星，后世常用东方朔偷桃作寿辰庆贺之用。

东方朔出现在《西游记》第二十六回，当时唐僧一行西天取经到了五庄观，偷食人参果，推倒并折断果树，不认错道歉，便悄悄开溜。镇元大仙回来后，施手段，将唐僧一行连人带马捉后对孙悟空说：只要把树医活，就与孙悟空结为兄弟。孙悟空也见识了镇元大仙的手段，不敢胡作非为，赶紧到处求取医树之方。在东华大帝处见到了东方朔，书中对他的描述是：身穿道服飘霞烁，腰束丝绦光错落。头戴纶巾布斗星，足登芒履游仙岳。炼元真，脱本壳，功行成时遂意乐。识破原流精气神，主人认得无虚错。逃名今喜寿无疆，甲子周天管不着。转回廊，登宝阁，天上蟠桃三度摸。缥缈香云出翠屏，小仙乃是东方朔。

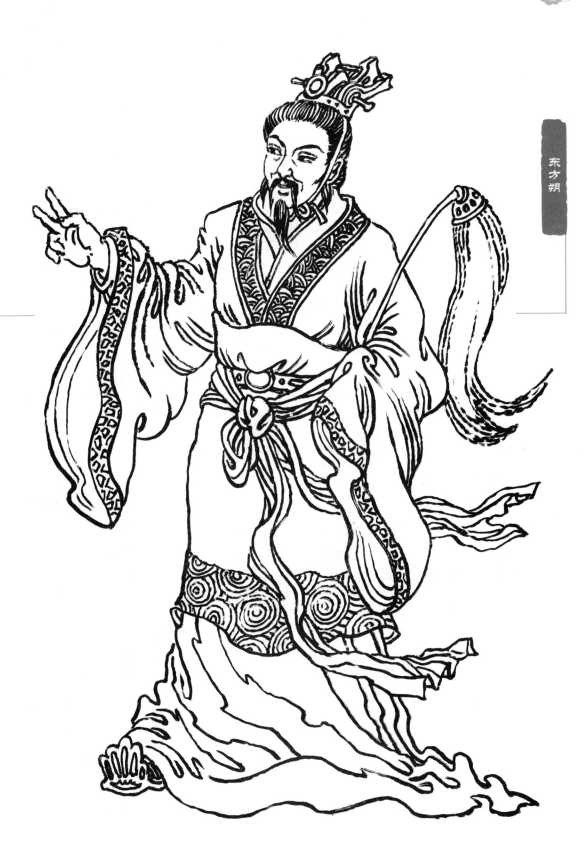

宝象国国王

　　西游记中,很多故事是写国王的,如宝象国、乌鸡国、车迟国、西梁女国、祭赛国、朱紫国、狮驼国、比丘国、灭法国等,宝象国国王便是其中较为重要的一个。

　　宝象国国王出现在《西游记》第二十九回,这是一个富庶而尊严的国家:廊的廊,城的城,金汤巩固;家的家,户的户,只斗逍遥。九重的高阁如殿宇,万丈的层台似锦标。然而,国王心头有一大纠结,他的爱女三公主"百花羞",十三年前被黄袍怪一阵狂风摄到三百余里外的碗子山洞府,做了夫人,并生下两个妖儿。

　　唐僧师徒去西天取经,路过碗子山,唐僧被黄袍怪捉住。百花羞托唐僧带信给其父,让其想办法救她。唐僧到了宝象国,交了信,把经过向国王说明,国王获得信息后急于想救女儿,却苦无降妖之人,一筹莫展。当时孙悟空已被唐僧辞退,唐僧便推荐猪八戒和沙僧,可他们两个难敌黄袍怪的那柄钢刀,双双败下阵来。

　　黄袍怪又变作一个英俊公子到宝象国,巧语花言,说自己是国王的三驸马,称唐僧是老虎精,并施法将唐僧变做斑斓猛虎。国王不明是非,居然将唐僧关进铁笼子内。猪八戒出于无奈,上花果山智激美猴王,使孙悟空下山,打败黄袍怪,唐僧才得脱难,同时将公主百花羞救了回来。国王知道真相后,整治素筵,大开东阁,重谢了唐僧师徒。师徒受了皇恩,倒换了文牒,辞别宝象国踏上西天取经之路,国王又率多官远送。

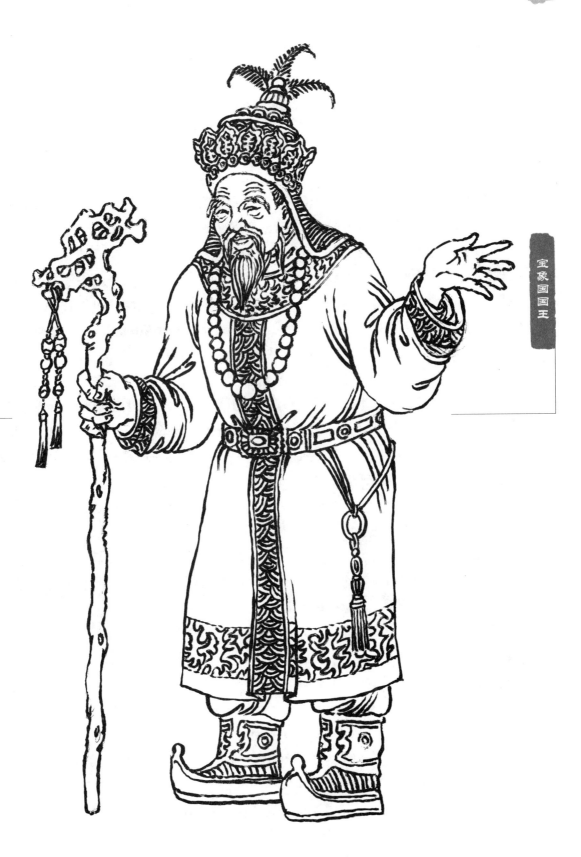

宝象国国王

朱紫国国王

朱紫国位于西牛贺洲,是一个经济繁荣,百姓富足的国家。这里"门楼高耸,垛迭齐排。周围活水通流,南北高山相对。六街三市货资多,万户千家生意盛。果然是个帝王都会处,天府大京城。形胜连山远,宫垣接汉清。三关严锁钥,万古乐升平。"朱紫国国王出现在《西游记》第六十八回到七十一回,唐僧师徒们西天取经路过朱紫国,在那大街上行走时,只见人物轩昂,衣冠齐整,言语清朗,真不亚大唐世界。可见,朱紫国国王治国有方,是一个明君。然而国王年轻时犯了一个过错,这天他率领人马,纵放鹰犬,来到落凤坡前射猎。刚好,西方佛母孔雀大明王菩萨所生的两个儿子——雌雄两个雀雏,停翅在山坡上玩耍。国王不知原缘,开弓拈箭,射伤了雄孔雀,那雌孔雀也带箭归西。孔雀大明王菩萨可不是一般人物,他要让朱紫国国王为自己的行为付出代价:"拆凤三年,身耽啾疾。"所谓"拆凤三年",就是让国王与他的王后"金圣宫娘娘"分开三年;"身耽啾疾",则是让国王生三年的大病。这个消息被观音的坐骑金毛犼得知了,它要下凡去霸占金圣宫娘娘,便趁牧童盹睡之际,咬断铁索偷偷下界。金毛犼化作赛太岁,驾云来到朱紫国,让国王献出金圣宫娘娘,不然就吃了朱紫国一国的臣民。国王无奈将金圣宫推出海榴亭外,被赛太岁摄将去了,朱紫国国王为此着了惊恐,昼夜忧思不息,从此苦疾三年。后唐僧师徒路过朱紫国,孙悟空巧行医,炼成"乌金丹",并唤来白龙马,一口津唾,化作药引甘霖。让那国王吞下乌金丹后,除去病根,"啾疾"得到痊愈,精神渐抖擞,脚力也强健。在国王举办的酬谢宴上,悟空探得国王发病本源,便去降伏赛太岁,营救金圣娘娘。悟空先是打退赛太岁的先锋,问明妖精的情况。继而打杀妖精的心腹,变化成小妖"有来有去",混进妖洞,探明了妖精虚实。随之悟空变化成金圣娘娘的贴身女婢春娇,偷得了妖精的宝贝紫金铃,终于战胜了妖怪,救回了金圣娘娘。朱紫国国王的病至此得到"痊愈"。

朱紫国国王受到处罚的另一个原因是他系道教的信徒,信道的国家必须转变为信佛的国家,这个是如来一直以来的宗旨,也是唐僧西天取经的重要任务之一。孙悟空替朱紫国国王看好病,制服了妖怪,迎回了金圣娘娘,举国上下,一齐感谢称赞。国王恳留不下唐僧师徒,遂换了关文,大排銮驾,请唐僧稳坐龙车,君王妃后俱捧毂推轮,相送而别。从这个时候开始,朱紫国就变成了信佛的国家。

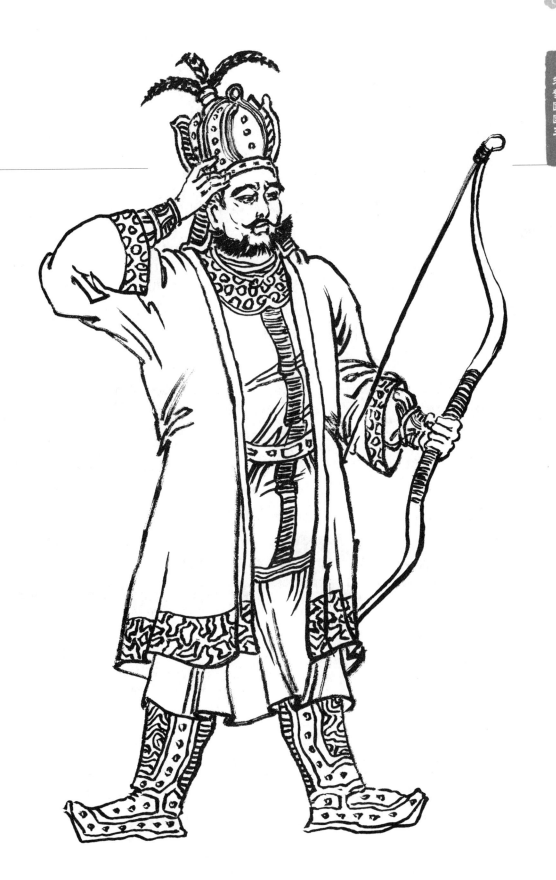

朱紫国国王

乌鸡国国王

　　乌鸡国国王生得仪表堂堂，他头戴一顶冲天冠，腰束一条碧玉带，身穿一领飞龙舞凤赭黄袍，足踏一双云头绣口无忧履，手执一柄列斗罗星白玉圭。面如东岳长生帝，形似文昌开化君。

　　乌鸡国国王是佛派的信徒，好善斋僧，如来佛祖差文殊菩萨度他归西，给他金身罗汉的职位。但好事多磨，乌鸡国国王不认识前来度他的文殊菩萨，把文殊菩萨当做坏人处理，用绳捆了，在御水河中，浸了三日三夜，多亏六甲金身相救，才使文殊解脱。这件事激怒了如来，便派遣文殊菩萨的坐骑青毛狮子，变成了全真道士，来到乌鸡国。当时乌鸡国正遭大旱，许多老百姓都饿死了。全真道士以呼风唤雨的本领解了乌鸡国的旱情，国王便与他结为兄弟。两年后的一个春天，全真道士与国王游御花园，来到八角琉璃井边，道士往井中抛下了一个金灿灿的物件，国王往前观看，道士猛然把国王推下井，再用石板盖住井口，自己摇身一变，变成国王，蒙骗了王子和众大臣，占领了乌鸡国的江山。乌鸡国国王出现在《西游记》第三十七回到三十九回，当时唐僧师徒来到乌鸡国都城外的一个寺里。夜晚，国王托梦给唐僧，讲了自己的经历，说自己是落井伤生的真国王，已经死了三年，刚才夜游神告诉他，说唐僧手下的大徒弟齐天大圣能斩怪降魔，希望让太子协助，惩除这个假国王。为了表示真实，取信于太子，国王拿出一个玉圭做信物。唐僧惊醒后，将梦境告诉了徒弟，在门外，果然有国王留下的玉圭。第二天，乌鸡国太子出城打猎，被孙悟空幻化而成的玉兔引到宝林寺院。孙悟空又变作一个星星人，告诉王子现在当朝的父王是妖道，真父王已落入井中。王子不信，悟空将其生父拿出的玉圭作凭证，并让王子去问问母亲。王子见到母亲问起父亲，母亲说，三年前，国王既温又暖，三年后，国王却冷如冰，证实了孙悟空说的话。孙悟空又连哄带骗让猪八戒去御花园的井里取宝，谁知，这井竟然通水晶宫，真国王正躺在那里，孙悟空叫八戒将死尸驮上来，自己一个跟斗，来到兜率宫，找太上老君要了一粒"九转还魂丹"，救活了国王。唐僧师徒四人和回生的国王一起来到乌鸡国金銮殿，当场戳穿了全真道士的假象。妖怪见真情败露，驾起云头逃跑，孙悟空立即追打出去。妖怪又变成唐僧模样，被猪八戒识破后，悟空、八戒和沙和尚一起战妖魔。正在关键时刻，文殊菩萨赶到，喝令他们住手，告诉大家，它就是自己的坐骑，一只被阉掉的青毛狮子。

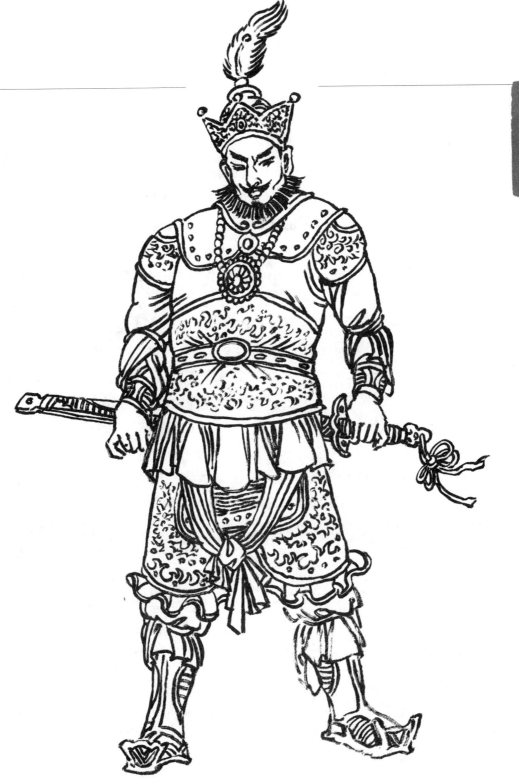

乌鸡国国王

西梁女国国王

　　西梁女国国王出自《西游记》第五十四回，在这个王国里没有男人，繁衍后代都是靠喝子母河的水而受孕。唐僧师徒四人来到西梁女国，误饮子母河之水，唐僧和八戒怀孕了。幸得悟空到解阳山"破儿洞"取得"落胎泉水"方得解脱。

　　第二天，唐僧师徒他们来到西梁女儿国皇城，只见街上全是流香溢美的女子，风情万种。女子们从未见过男人，一见唐僧师徒，纷纷围上来看稀奇。八戒一急露出原来的面孔，吓得女人们惊叫着跑开。好不容易他们走到驿馆，一位女官问明他们的来历后，安排他们住下，自己立即进宫向女王报告。西梁女国国王长得娇媚可人，书中对她有这样的描述：眉如翠羽，肌似羊脂。脸衬桃花瓣，鬓堆金凤丝。秋波湛湛妖娆态，春笋纤纤妖媚姿。斜軃红绡飘彩艳，高簪珠翠显光辉。说甚么昭君美貌，果然是赛过西施。柳腰微展鸣金珮，莲步轻移动玉肢。月里嫦娥难到此，九天仙子怎如斯。宫妆巧样非凡类，诚然王母降瑶池。

　　西梁女国的国王看中了唐僧的堂堂相貌，欲以江山相让，让唐僧做国王，自己当王后，求与唐僧结为夫妻。女王派遣宫中两位女官前去传旨求亲，只要唐僧应允，便放徒弟西行。唐僧一口拒绝，悟空却说："师父，女王既然有诚意，您就留下来吧！"唐僧正要生气，悟空上前解释，将"假亲脱网之计"说与众人听，如此这般的叮嘱一番，以尽快西行。女官见悟空替师父应了婚事，高兴地回去复命。女王闻言，出城迎接，她一见到唐僧，即刻拉住他的手，一起坐上龙车。那女王，喜滋滋欲配夫妻；这唐僧，惶惶只思拜佛。女王真情，圣僧假意。入宫后，唐僧依计行事。女王听从唐僧吩咐在东阁设宴款待后，倒换关文，在通关文牒上签了字，并赐米三升，让徒弟们西去。唐僧和女王一同坐车送行，不料，唐僧利用送徒弟出城之时，竟一同西去。

　　唐僧师徒在西梁女国的神奇经历以及唐僧佛性坚贞、不为美色和财富所动的本性，一直为读者所津津乐道。在孙悟空的帮助下，唐僧师徒终于成功地摆脱了女国国王的纠缠，克服了通往西天道路上的一大桃色劫难。

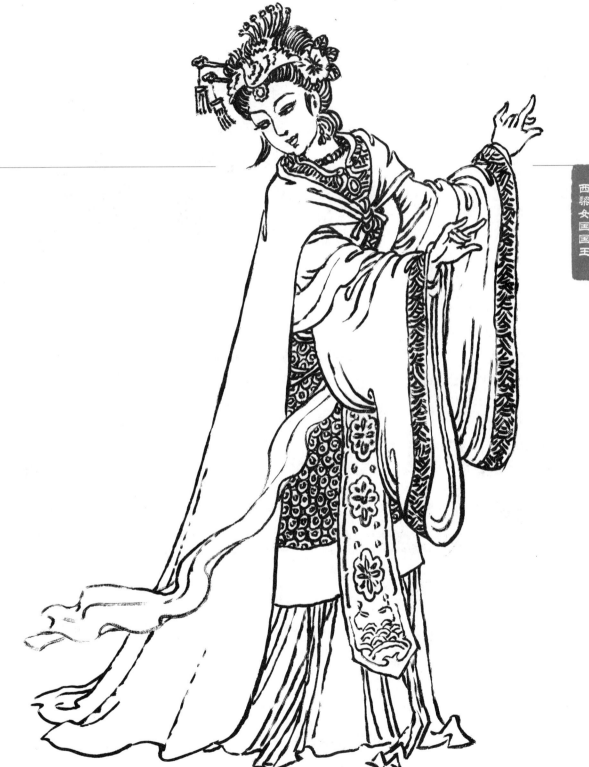

西梁女国国王

后 记

经过两年的努力,这本《西游记人物》终于完工。现在,当我们向大家奉上这本由8万文字和127幅人物画面组成的书籍时,双手同时捧起的是许许多多的请教和思考。

《西游记》张开了幻想的翅膀,驰骋翱翔在美妙的奇思遐想之中,其幻想的思维模式,有着超现实的超前意识。为这部恢弘的古典名著造像,再现《西游记》的形形色色造像,是我们多年的梦想。两年前的一个仲春,我们邂逅在宁波狮山书画院,使这个梦想有了实现的机会,在中国林业出版社的帮助下,我们开始了圆梦。

在本书的文字撰写和图稿绘画上,我们均本着一丝不苟的精神,希望能好一些,更好一些。我们这样做,一方面是想提高这本书的质量档次,不辜负出版社对我们的厚望;另一方面也出于对广大读者的一种尊重。编绘这本书稿历时三年时间,由徐华铛负责全书的框架策划及文字的撰写,李庆瑜负责人物的造型,两人分工不分家,互相切磋,取长补短。在编绘过程中,我们得到张立人、张顺忠、蔡国平、郭利群的鼎力相助。这里,让我们以笔代腰,向他们致以诚挚而深切的敬意。

"老牛明知夕阳晚,不用扬鞭自奋蹄"。我们都是退休的文艺工作者,已是安享晚年的时候了。然而,对艺术的执著追求,又把我们召唤在一起。现在,这本《西游记人物》终于来到了您的面前。早摘的青果难免苦涩,尽管我们作了种种努力,但书中出现这样和那样的问题是意料之中的事,我们虔诚地期待您的指教,倘有机会再版,我们当采纳您的意见,再次扬鞭奋蹄。

再次感谢您的开卷阅读!

李庆瑜　徐华铛

2019年1月

于浙江省嵊州市剡溪江畔